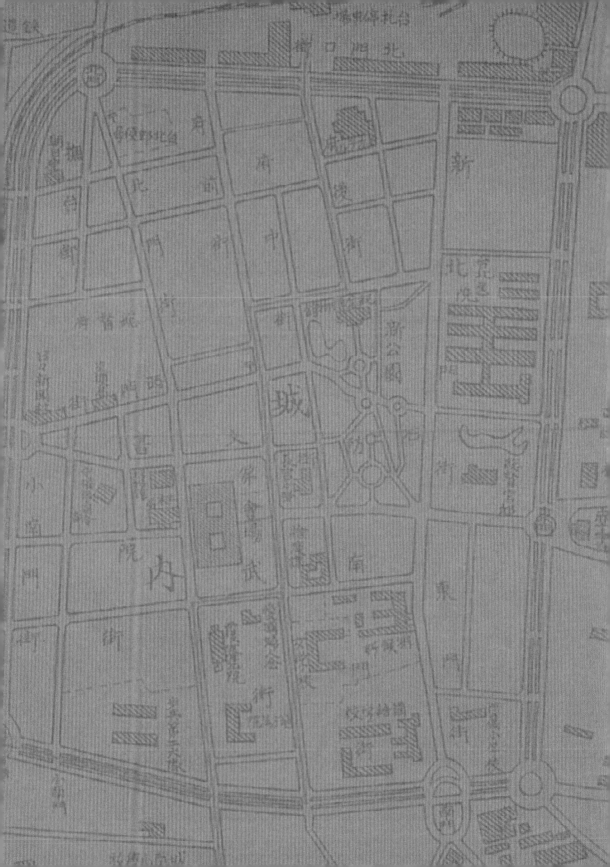

圖解台灣 034

# 日式街屋建築
## 臺北篇

黃郁軒◎著

晨星出版

# 臺灣城市現代化解讀之書

　　這是一本討論臺灣城市現代化的書,對我們深入理解自己的居住環境,很有幫助。文章聚焦在臺灣的首善之都臺北,引經據典、考察歷史,使文中所言,句句皆有依據。同時藉由多樣的老寫真照片、圖面、地圖等方式,再現過去真實的歷史情境,讀起本書真是引人入勝,欲罷不能。

　　談到現代化的議題,那是一個綿延不斷動態的過程。作者由清末的洋務運動,如何援引西方的建築技術與資本,改造清末的傳統城市。到了日治殖民時期,又如何繼承清朝的成果,持續推動城市的現代化過程,做了完整的解讀。

　　書中最主要探討的對象是城市中的店屋,這是大家都熟悉的,華人最喜愛的一種傳統的都市型住商混合的建築。本書的精華在呈現這樣普遍存在的居住與商業建築,隨著時代的遷移,不斷被改造,朝向更符合現代生活型態的方向蛻變。未來,這種作為臺灣城市街廓最基本的構成部分,將會是城鄉近代化不可忽略的課題。

　　作者為使讀者理解現代化的意涵,不只是在城市硬體的規劃建設,更是探討硬體之上的軟體制度與政策。官方對殖民城市形象的理想圖像、建立屬於殖民地特有的法令制度、民間商社的土地建物開發技術、銀行的資

金貸款，與城市的生活樣態等等多樣的面相，才是理解城市近代化整體構圖應有的認識。

　　書中提到許多的人物，也使得我們了解，眾多族群與從事不同營生工作的居民，才是城市的主角。藉由不同文化與觀念融合的思想，群策群力，在現代化普世的價值上，不斷的嘗試錯誤，找到屬於自己的城市最適合的模式，才能建立這個城市自己的特質。

　　特別推薦此書，也是因為在臺北藝術大學建築與古蹟研究所任教時，認識作者並評審了他的論文，熟知他對真知追求的態度，治學的嚴謹精神，不拘泥於傳統框架的思維，而這些也都呈現在這本著作裡。

　　這是值得花時間精神探索的一本書。

中原大學建築系兼任副教授　黃俊銘

2024 年 4 月

# 市區改築的百年記憶

郁軒當年研究對象為臺北車站和臺灣博物館之間短短僅有四、五百米的館前路，原本站在臺北車站可以看到臺灣博物館，這個重要的軸線在1989年現在的臺北車站啟用之後消失，現在從臺灣博物館往北看到的是捷運站通風口，臺北車站、臺灣博物館相眺望所代表的意義為何？

臺灣的交通從水運轉為陸運，特別是鐵道，代表交通方式從傳統轉變為現代，車站作為外地人進入城市的重要玄關，第一代臺北車站位於現今鄭州路附近，亦即清朝之臺北城外接近大稻埕之處，日治時期1901年所興建的第二代臺北車站，也是在城外，但透過市區改正，將臺灣博物館設於和臺北車站相望的另一端，而臺灣博物館設立之同時，也進行這條清朝被稱為府後街的道路及兩側改築工程，1915年臺灣博物館落成同時，府後街也煥然一新，1915年完工後臺北市區改築委員會出版《臺北市區改築紀念》一書，由民政長官題字「江山依舊」、臺北廳長井村大吉撰序，收錄府後街、府前街改築前後對照照片。1922年更名為表町，從府「後」街到「表」町名稱之變化，可見其成為臺北玄關前重要道路。

這條道路的改築過程有點小波折，透過郁軒的研究抽絲剝繭，整理了日治時期土地權屬資料、公文檔案、臺灣日日新報等各類資料，讓我們瞭解日治時期的總督府、民間如何藉由天災之後的災後復興而趁機介入，府後街為城內地勢最低處，颱風襲來淹水、房屋倒塌，成了最需要重建之區域，而

原本下水道僅考慮到衛生，於這次之後轉變為衛生與防洪並重的設計。

　　郁軒更透過使用者、所有者對照立面進行分析，從中得知這條重要的道路上，具有三開間面寬、穹窿頂屋頂造型的氣派建築是板橋林家的華南銀行，同樣三開間面寬、具有陽臺、紅白相間的是李春生的土地，建築物為林本源製糖株式會社、南洋倉庫株式會社、大永興貿易業株式會社使用，立面上較為簡潔的是臺灣土地建物株式會社興建作為租賃使用，由此可見，臺灣人在改築完成後的府後街，透過建築物規模、造型，宣示其經濟地位。

　　府後街之地位於改築後日漸提高，日本重要商社三井物產株式會社也由淡水河邊、臺北車站附近遷至表町，位於臺灣博物館西北方之轉角，三井物產株式會社之遷移代表臺北交通方式由水運轉為陸運，表町成了重要會社聚集、舉足輕重的一條街道。

　　市區改築相當於百年後我們所常見的的都市更新，百年後的都市更新背後所代表的政策為何？是否從都市宏觀的角度思考？所照顧到的面向是否足夠？或許可以從這本著作重新思考，這也是研究都市與建築史的目的之一。

國立臺北藝術大學建築與文化資產研究所副教授　黃士娟

2024 年 4 月

# 建築史學突破性研究之作

　　郁軒是北藝大建築與古蹟研究所的學生，他於 2010 年完成的碩士論文，係以日本時代臺北城內街屋現代化過程為主題所進行的研究，由於與黃士娟指導教授熟識的關係，因此有機會於十多年前，當此書原作"初面世"階段，便參與了口試審查工作。雖然這些年較少碰面，不過拜數位社群網路之賜，片片斷斷，還曉得他的近況一二。前陣子郁軒與我聯繫，希望我能幫忙撰寫推薦序，不揣淺陋，只能欣然提筆向前了！

　　即將付梓的這本新書，為郁軒論文精進後的更新版本，可由兩個面向看待此書所反映的普遍價值。其一，近二十年數位資料庫開放後，對於舊史料爬梳的革新進展；另一則是近代城市專題研究的大跳躍開展。前者根基於歷史史料的數位化，與國內外新史料可及性的開拓，因而成就了近十餘年各領域新研究的展開。受益於此，一種嶄新的史學研究觀點，得以開創性的推陳出新。而相關聯的，各種不同尺度的城市史料陸續揭露，當中有都市營造及建設的文件，有建物新建、改築的圖說，甚至還有場所生活紀錄的報導，都令研究者得以全然不同的時空觀念，展開一種近距離，甚或超微觀的視角，切入、研究，大大促成了文獻、實體史料跨域研究的展開，同時促成了建築、歷史及空間等各類資訊的整合。最終，一批新建築、新城市史學突破性的研究成果，紛至沓來，十分熱鬧。

郁軒的論文便是這一思潮下的試驗性作品之一。在本書中，三個章節分別呈現相互聯繫卻又各自獨立的課題，包括臺北城內土地的更新、街屋及亭仔腳，以及城內府後街的改造及現代化。這些章節的構成，儘管有著十餘年前研究生階段初試啼聲的生澀，卻也展現了初生之犢的勇氣；儘管城市研究的成果剛剛揭示、起步，並不完整，不過，細讀之下，仍然可以看見各類官方、民間、新聞報導等文件、史料，都成為他描述臺北這座城市故事的材料，日本時代初期的臺北城全貌儘管窺見，但幾條重要街巷生活空間的生產故事，卻可以在府後街的商號、霓虹燈下，體會一番。

建築史家的空間研究工作，是亟需豐富想像力作為基礎出發的。透過一張老地圖、片語的敘述，連結自然地理世界及看似不相關的歷史事件，試圖拼湊出一個已經消逝百年的歷史場景，便如一位冒險家經歷斬棘之險後，發現一處未知的世界，同樣令人興奮。身為郁軒的碩士論文口試老師及好友，除了分享個人對此書的獨特價值說明外，也期待這本專書的出版，能為日本時代臺北城市的空間故事，增添精彩的一頁。

臺北科技大學建築系副教授　張崑振

2024.3.31

# 追尋亭仔腳的開端

首先感謝您的，應該是在這個資訊化的時代裡，還願意掏錢買一本實體書。（跪！）但是我其實內心更要深深感謝的，其實是感謝您對我深愛的家園「臺灣」，這塊土地所發生的歷史有興趣，有關注，更有熱情。

能成為一本書的作者，這個過程對我來說，如我個人的奮鬥史。從小過動，搭配學霸家長，導致兒時的學習過程中，備感壓力。面對當年的填鴨式教育，造成我吸收不良。兒時就生活在各種同學間的冷嘲熱諷、雙親對我的失望、國小老師對我的鄙視與厭煩中渡過。

兒時因過動，無法專心的學習能力，只能念高職，但很幸運能進入「藍色榮耀」的大家庭——明道中學建築製圖科，開啟了我人生新境界。減少了書本學習量，多了更多圖桌上的練習，運用圖桌與工程筆的揮灑，讓我找回自信，更讓我往後在建築學習過程中輕鬆愉快，人生終於把填鴨式的教育拋到腦後，成績也越來越對得起從小有很高期望的雙親，讓他們繳納了多年高額的私立學校學費之後，在好奇心與渴望知識的驅使下，使我有機會進入國立臺北藝術大學，與一群非常優秀的人群日夜相處學習，從小學習不足的地方，同學與老師也幫助我許多，在沒有壓力的情況之下學習新的知識。

回想起北藝大的學習環境裡，透過邱博舜教授的哲學思維模式啟蒙，讓我對自己停不下思考的腦袋多了很多的活動空間。能追隨古蹟界中的偶像——林會承教授的腳步，學習傳統建築之餘，踏上世界文化遺產之旅，並親身體驗。

還有就是對我費盡最多心思，給了我最多最多影響與改變的黃士娟副教授，從一個字一個字的教我該怎麼寫文章開始，不僅是教導我知識，並刺激鼓勵我，讓原本只會圖像性思考的文盲，轉變成為文學碩士，更教導給了我最紮實的學術研究。最後是張崑振副教授與黃俊銘副教授的辛苦審核，不僅給了我學位，更在本書出版之際，抽空贊助推薦本書。真的很幸運能在一群為了臺灣建築歷史與文化奉獻的偉大學者庇蔭之下成長茁壯，更影響了我堅持努力，為臺灣的老屋與文化資產持續奉獻心力。

　　人生就在不斷挑戰、嘗試、受傷之中過到現在，本書也是當年第一次挑戰研究臺灣建築法的開端，第一次那麼全心全意的投入書寫的過程。如果有臺中市北區篤行國小畢業的校友，或許聽過我名字的同學，應該很難想像當年被老師瘋狂毆打的爛學生，如今能大學畢業，還能到國立大學之中學習，甚至拿到學位。更幸運的是在逢甲大學遇到啟蒙我的劉佳鑫老師，不僅僅把教書的工作傳承給我，讓我累積年資申請大學講師資格，讓我能持續在教育這個場域之中努力影響下一代。

　　我喜歡逛街，而在臺灣因為亭仔腳這個都市空間，與內心所追求的公共性相符，且本人非常喜歡漫步於亭仔腳空間，看看店家的櫥窗，又不怕下雨曬太陽。只可惜，目前只能在少數幾個地方政府還願意落實管理的城市之中，才可以享受這種沒有機車停放、物品占用、甚至室內外推的公共空間。願讀者們在翻閱本書之後，不管讀完與否，都能對這個全世界只有臺灣給予法制化的都市空間「亭仔腳」，能多一點認知，並回頭想想自身居住的環境，是否有占用或者阻擋的狀況，由衷希望能將原本屬於全民的都市空間，還給每一個用路人吧！

<div align="right">

黃郁軒

2024 年 4 月

</div>

# 目次

# 【第一章】 改朝換代的土地轉變 _051

## 朝向南國都市發展 _079

## 【第二章】 現代化街屋的形成過程 _080

# 【第三章】 現代化的府後街 _152

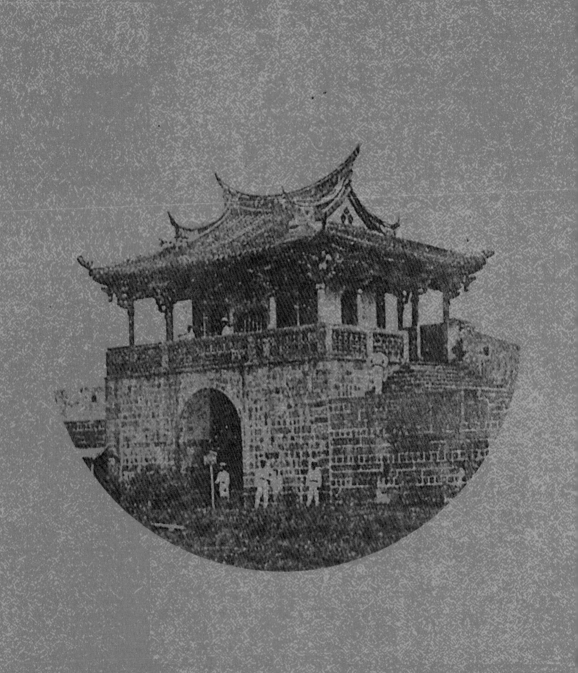

# 鳥瞰臺北城的世紀轉變

# 臺灣臺北城之圖

日人領臺之初的臺北市街圖，以木版印刷，淡彩繪圖，無現代經緯度及指向。臺北城興建於 1882 年，兩年後 1884 年完工，未及十年，1895 年乙未戰後臺灣割日，日軍登陸臺灣，進入臺北城後宣告始政。1904 年大部分城牆被拆除，1905 年拆除西門後，僅留下北門、東門、小南門、南門等 4 座城門。推測此圖繪製年代介於 1895～1896 年間。從圖面內可以比對臺北城內清末遺留的大多數建築。1897 年發行的〈臺北大稻埕艋舺平面圖〉，已不同於初期地圖的簡略，可互為參照（參考引自臺史博 opendata 圖文資料）。

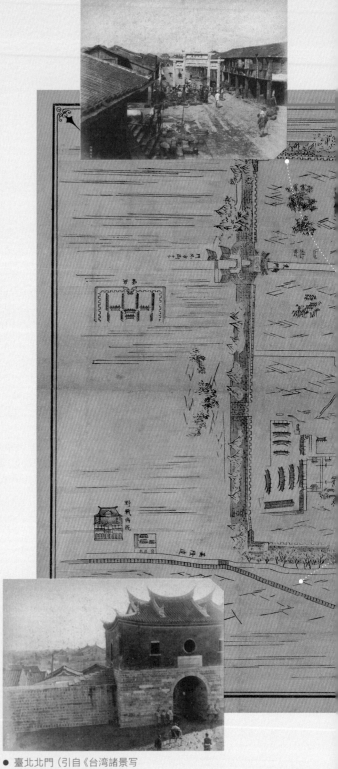

● 臺北北門（引自《台湾諸景写真帖[1]》，明治 28 年攝影）

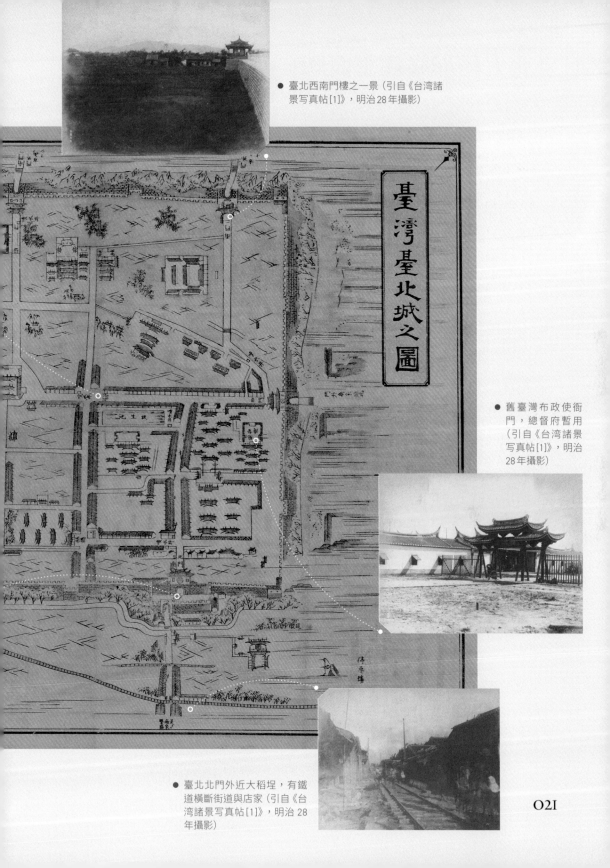

● 臺北西南門樓之一景（引自《台湾諸
　景写真帖[1]》，明治 28 年攝影）

臺灣臺北城之圖

● 舊臺灣布政使衙
　門，總督府暫用
　（引自《台湾諸景
　写真帖[1]》，明治
　28 年攝影）

● 臺北北門外近大稻埕，有鐵
　道橫斷街道與店家（引自《台
　湾諸景写真帖[1]》，明治 28
　年攝影）

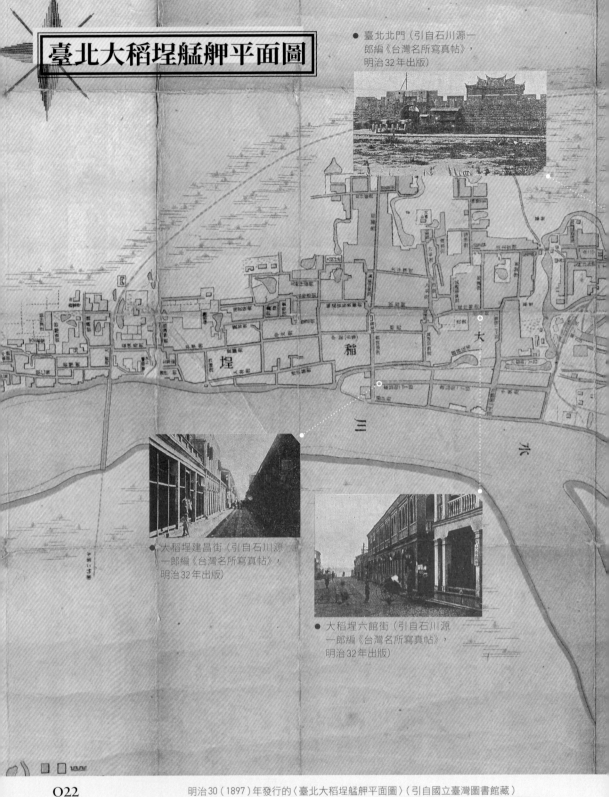

# 臺北大稻埕艋舺平面圖

● 臺北北門（引自石川源一
郎編《台灣名所寫真帖》，
明治32年出版）

● 大稻埕建昌街（引自石川源
一郎編《台灣名所寫真帖》，
明治32年出版）

● 大稻埕六館街（引自石川源
一郎編《台灣名所寫真帖》，
明治32年出版）

明治30（1897）年發行的〈臺北大稻埕艋舺平面圖〉（引自國立臺灣圖書館藏）

● 臺北城內天后宮，初期做為臺北辦務署使用（引自石川源一郎編《台灣名所寫真帖》，明治32年出版）

● 臺北西門（引自石川源一郎編《台灣名所寫真帖》，明治32年出版）

● 舊台灣總督府（引自石川源一郎編《台灣名所寫真帖》，明治32年出版）

● 臺北小南門（引自石川源一郎編《台灣名所寫真帖》，明治32年出版）

● 臺北西門（引自石川源一郎編《台灣名所寫真帖》，明治32年出版）

● 艋舺龍山寺

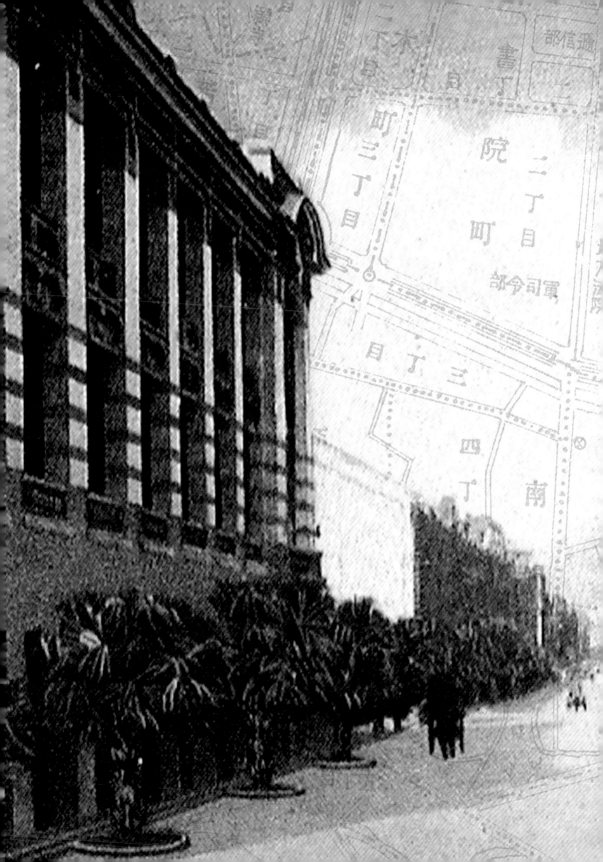

導言

漫談臺灣
現代化起源

# 改築聚焦臺北

## 臺灣從清領進入日治時期

19 世紀中葉後期，盛產樟腦、茶葉的臺灣北部，經濟實力逐漸超越以製糖產業為主的南部。1875（光緒 1）年，沈葆楨以六大理由[1]建議朝廷將臺灣升格為新的一省，最終促成臺灣建省。經過計劃性的建設，最後臺北城成為省（臺灣）、府（竹塹）、縣（艋舺）三合一的傳統城池。臺北城內的府後街[2]，自清代起雖是較邊緣的商業街道，卻是在未建臺北城牆前早已存在的道路之一。

1879（光緒 5）年，臺北知府陳星聚鼓勵紳商投資興建房屋，城內主要道路才開始有連棟街屋出現。日治以後，1911（明治 44）年 8 月 31 日的風水害，臺北地區受創嚴重，臺北城內北側府前街、府中街、府後街的區域由於地勢低窪，大多數清代土埆造構造房舍因淹水而倒塌，總督府當局也趁此機會，推動規劃已久的市區更新計劃，建造堅固、耐用、衛生並符合〈臺灣家屋建築規則〉[3]的街屋，讓城內府前、府中、府後等街改頭換面，成為嶄新的西洋建築風格市街。這個改築計劃影響了往後臺北市區其他街道，以及其他地區如大稻埕、大溪、鹿港等地的街屋改建。府後街堪稱「首度官方於殖民地做有計劃性大範圍之改築，將西洋風格立面與街屋結合」[4]，意義非凡。

---

1. 編制不足、土壤日闢、口岸岐出、生聚日繁、駕馭難周、政教難齊，六大理由。資料來源：2004 年 10 月 5 日《古地圖台北散步：一八九五清代臺北古城》，18 頁，河出圖社著，遠流出版社。
2. 清代稱為府後街、日治初期稱為府後街、日治中期稱為表町、戰後稱為館前路。

● （上）臺北城東門景福門（引自 1935
年《史蹟調查報告》第 2 輯）

● （下）臺北城南門麗正門（引自 1935
年《史蹟調查報告》第 2 輯）

3. 編制不足、土壤日闢、口岸歧出、生聚日繁、駕馭難周、政教難齊，六大理由。資料來源：2004 年 10
　月 5 日《古地圖台北散步：一八九五清代臺北古城》，18 頁，河出圖社著，遠流出版社。

4. 清代稱為府後街、日治初期稱為府後街、日治中期稱為表町、戰後稱為館前路。

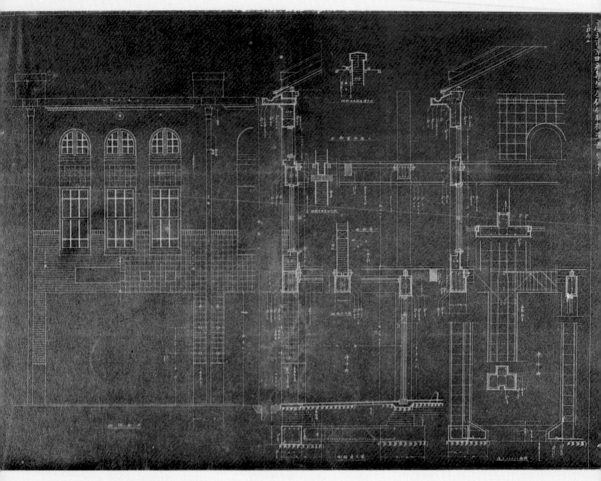

● 日治時期亭仔腳施工藍圖（引自1931
年《臺北市京町改築紀念寫真帖》）

## 亭仔腳法制化

　　亭仔腳，現又稱「騎樓」，在臺灣都市隨處可見。有關騎樓的〈建築技術規則〉規定[5]，已成為臺灣今日沿道路邊建築非常重要的法規之一，除了是在地建築的重要元素外，從清代劉銘傳開始，到日治時期總督府持尊重態度並繼續沿用，此符合臺灣天氣的特有建築元素，至今仍有清楚的法規。目前遺留下來的日治時期街屋現況，相關研究的種類計有：街屋變遷、街屋形態構成、空間使用特性、生活空間組構、街屋建築實驗、街屋節能、地震後構造影響、耐震補強、構造比較、空間使用特性、立面樣式、立面維護等等，只不過仍缺乏臺灣總督府有計劃改造環境與都市變動過程的專著。

基於上述理由，經本書深入探討臺灣首次藉由國家力量有系統的推動大規模改築的案例——府後街的土地權屬轉變、特別的都市空間會所地的出現，以及重塑改築完成的府後街等，得以彰顯並重新定位臺北表町此區域的歷史價值。

---

5. 〈臺灣家屋建築規則〉於1900（明治33）年8月公布實行。

# 走入現代化建築街屋

本書藉由老照片、明信片及各年代的都市計劃圖[6]，詳細探索改築之後府後街空間架構，與街屋改築的土地貸款、立面設計、衛生等配套措施如何相互運作。再者，藉由街屋改築過程的史料與文獻，進而重新建構出日治時期府後街的都市容貌，在街屋現代化的過程中，且探討建築形態是如何擴張並影響臺灣其他地區。

由於日治時期的府後街至今已有巨大的轉變，具西洋建築風格立面之二至三層樓建築大多被拆除、被人們遺忘，但由於此區是都市建設的模範街道，對於臺灣其他地區建築有重要影響，更是當時。因此，從幾方面提供研究觀察的重點，也期能補足臺灣街屋研究較缺乏歷史脈絡的部分。

## 從歷史現場

清治時期興建的臺北城為一新興區域，除了大量官有地外，私有土地皆由少數臺灣士紳開發並持有。而擁有大量官有地的臺北城內，日治之後，臺北城內成為日人官員與公務員主要的生活區域。其中，城內部分私有土地轉變成為日本人宿舍用地的過程，可從《總督府公文類纂》文獻來了解。

其次，現今臺北城中區內雖依稀可見日治時期所遺留下來二至三層樓的街屋建築，然而府後街首次改築的街屋建築卻已消失殆盡。本書也利用數位多媒體技術，參考《臺北市區改築紀念》的歷史照片，及城內其他區

---

6. 改築時間由1911（明治44）年至1915（大正4）年，由臺灣銀行予以低利優先貸款改築。

域遺留的街屋的實際尺寸,嘗試恢復府後街改築過後的街景,再現臺灣第一個模範街道府後街。

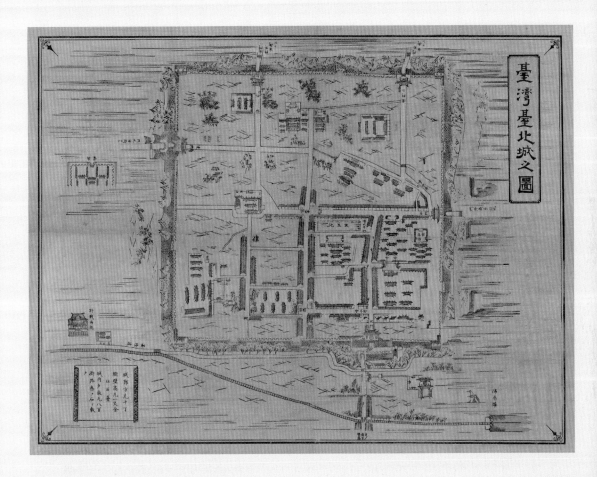

●〈臺灣臺北城之圖〉。臺北城開工興建於 1882 年,1884 年完工,1895 年乙未戰後臺灣割日,日軍從北門進入臺北城,宣告始政臺灣。1904 年臺灣總督府拆除大部分的城牆,1905 年並將西門拆除,僅留下北門、東門、小南門、南門等 4 座城門。因此推測繪製年代為 1895-1896 年間。此時期的臺北城內仍是清末遺留的建築(引自臺史博opendata)

日治時期，總督府與大量行政機關、宿舍陸續遷駐於臺北城內，因此城內逐漸轉變成為以日本人為主的區域。日人以清代臺北城的主要道路為基礎，藉由市區改正，不僅拓寬原本的道路，並增加許多新的街道，致使臺北城內交通的可及性更高。另外在〈臺灣家屋建築規則〉實施後，沿道路的建地須設有亭仔腳，而此形態建築，是有別於日本本土的建築元素，改正後的現代化都市空間內，因出現獨特的亭仔腳空間，而使沿街面形成整齊劃一的空間形態。

改築後的日本人生活區域，將日本式的室內空間融合於街屋建築內，與原本臺灣亭仔腳街屋有非常大的差別。而狹窄的市街土地，新改築的街屋更促使日本式的生活空間立體化，更創造出一種在地獨有的建築形態。

亭仔腳在亞熱帶出現的根源，在學術界的研究中，目前雖還沒有一個定論，不過亭仔腳在臺灣首次設置則有明確的法源根據——〈臺灣家屋建築規則〉，內容與日本所實行的家屋建築規則仍有差別，主要是因地制宜而作的改變，此規也奠定了臺灣今日建築技術規則中有關騎樓的規範。在管理方面，日治時期的警察系統，是總督府對臺灣基層管理最基本且有力的方法之一，不論治安、衛生或亭仔腳的使用，皆為警察的管轄範圍，相較於現今街屋的管理，實際執行面上與日治時期的管制有很大的差別，因此本書也嘗試比較從今中央到地方亭仔腳的相關法規，以及分析使用者、擁有者、執法者的心理層面，來看今昔不同時代亭仔腳管理與建築規則之間的差異。

Taiwan Taihoku.　臺灣臺北市大稻埕新街

● 臺北藤倉發行臺灣臺北市大稻埕
新街,可見街屋多為仿巴洛克式
建築,亭仔腳是一大特色(引自
臺史博 opendata)

## 從著述成果

　　有關日治時期的街屋研究雖多,一般來說較缺乏市區空間改造過程的
專題,而與本書最接近的研究,以黃武達著《日治時代,臺北市之近代都
市計劃》為首,對於日治時期的臺北市都市計劃的分期,以及對現代都市
計劃的關係有系統性的統合整理,內附的都市計劃附圖更是重要的歷史圖
資。其次,楊志宏著《日據時期臺灣建築相關法令發展歷程之研究》,對
於日治時期各種建築法規與都市計劃法等,皆運用一手資料作詳盡的分析

探討，對於重新建構出當時都市樣貌所需要的尺寸與法規，可藉此明確掌握。而曾憲嫻著《日據時期土木建築營造業之研究：殖民地建設與營造業之關係》，其中有關日治時期的營造業環境有清楚的論述，可了解當時的承包改築設計規劃與建造的民間單位，以及發生 1911（明治 44）年風水害之後，對臺北市區改築有前瞻性計劃的澤井市造，與官方的溝通而加速推動改築等往來始末，極具參考價值。

　　此外，如《貴德街史》（池宗憲），以一條街的歷史與變遷為研究主題，並輔以推測清代府後街的商業行為，對於了解日治前的臺灣商業形態極有助益。《日落臺北城》（葉肅科），對於日治時期臺北城內從建設到生活有詳細的論述。《臺北老街》（莊永明），對臺北周遭的生活環境的論述，有通俗易懂的描寫。《臺灣世紀回味之生活長巷、文化流轉、時代光影》（莊永明總策劃），從日治時期到戰後多元的論述，有豐富的史料照片。《殖墾時代臺灣攝影紀事（1895～1945）》（何鋯主編）與《快門下的老臺灣》（向陽、劉還月編），擁有珍貴的飛行機照片，以及臺北城區內有自總督府拍攝周遭環境的照片，可約略看出其街屋與街道的尺度關係。亭仔腳的法制化起源，在〈亭仔腳：一個可持續的地域構築都市空間〉（黃俊銘）以及〈日治時期亭仔腳相關法規發展歷程〉（黃俊銘）兩篇文中，對於法制化之起源與管理有清楚之論述，且理解針對不同殖民者，在東南亞，這廣大的華人移民社會之中，面對亭仔腳的態度與接受程度，以及如何落實到都市空間。至於江大寧所著《騎樓之法律定位》，將現今中央到地方的亭仔腳法規一一列出探討，作者本身為律師，文章內對現今亭仔腳問題提出法律解釋與評判，再對照日治時期與現今的亭仔腳法律地位與管理做出比較，可以深入比較臺灣騎樓今昔發展的法源。綜觀以上著述參考，主要能幫助初步了解日治時期的社會狀態、商業狀態、總督府政策等概況。

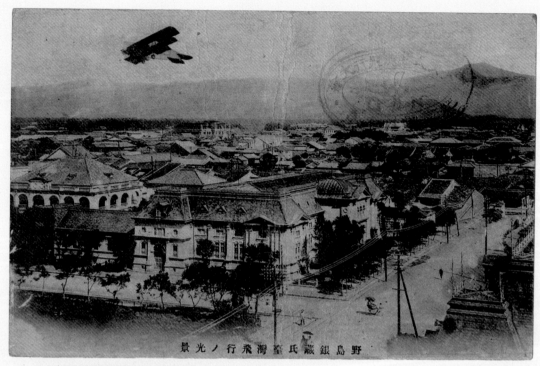

● 日本飛行家野島銀藏氏臺灣飛行光景，約西元1914年
　3月至5月期間（引自臺史博opendata）

## 從文獻路徑

　　一般來說，研究日治時期的臺灣，資料來源極為豐富，畢竟是發生在
這塊土地的事情，以下還可整理常見的資料來源與單位供讀者參考。

## ◆ 日治時期之公文檔案

日治時期出版的文獻史料，以收藏於國立臺灣圖書館的資料為大宗，如《臺灣總督府報》、《臺灣總督府官報》、《臺灣史料綱文》、《臺灣總督府事物成績提要》等，包含改築時間的紀錄及總督府負責改築業務的部門，可在研究之初，幫助了解政府基本的運作架構。官方的公文檔案還包括：《臺灣總督府檔案》、《臺灣總督府專賣局公文類纂》、《臺灣拓殖株式會社文書》[7]等皆極有參考價值。

本書因著重於日治初期的臺北城內發展情形，也利用關鍵字搜尋文獻中的府後街、府中街、表町、臺北縣廳、風水災害等，曾發現早期首次臺北縣廳舍新築計劃的位置與前臺北州廳[8]的位置有很大的差異，對於土地移轉的研究有絕對性的研究價值[9]。

日治初期，臺灣的民間營繕業並不完善，不論是官有土地官舍新築、官舍修繕、官舍移轉等都需經由臺灣總督府臨時土木部承辦。因此，研究範圍內官有地的移轉劃分與建築，則可藉由國史館的日治時期檔案系統內的公文類纂，包含府後街土地訴訟案件，則可了解到這些土地自本島臺灣人移轉官有的過程。如「洪以南對總督業主權係爭事件」歸檔類別內，側記洪以南與殖民政府的訴訟經過，從中也可了解到舊時代的土地劃分、地價，對本書有最實質的幫助[10]。在商業形態方面，又如昭和年間殖民末期的官有宿舍土地轉換成勸業銀行，在官有地得使用與每期的土地租用等檔案，也都有清楚記載與地籍圖可供參考。

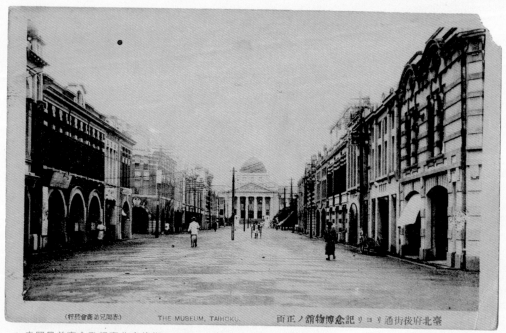

（赤岡兄弟商會發行）　　THE MUSEUM, TAIHOKU.　　臺北府後街ヨリ記念博物館ノ正面

● 赤岡兄弟商會發行臺北府後街
朝向紀念博物館。改正後的府
後街，加上博物館新建築，已
是不同於以往的風景（引自臺史
博opendata）

---

7.　〈建築技術規則〉，第十三節，五十七條之中規定：「（寬度及構造）凡經指定在道路兩旁留設之騎樓或
　　無遮簷人行道，其寬度及構造由市、縣（市）主管建築機關參照當地情形」。

8.　2006《日治時期臺灣都市發展地圖集》，黃武達，南天書局。

9.　國史館臺灣文獻館網站說明。http://www.th.gov.tw/。

10. 1915（大正4）年竣工為臺北廳辦公廳舍，1920（大正9）年改制為臺北州廳廳舍。

## ◆ 日治時期之報紙

　　《臺灣總督府公文類纂》查詢系統中，較缺乏臺北城內街屋改築的公文資料，因此也利用《臺灣日日新報》報導來輔助研究臺北城內街屋改築情形，從市區改正狀態、颱風來襲的狀況、風水害的發生、災後清潔、災後補助、低利貸款、改築開始至落成、社會觀感、道路行道樹等各種詳細資料，順著事件發生時間軸，一一抽絲剝繭，將事件重新拼湊起來，是本書精確掌握人、事、時、地、物等資訊，最為重要的參考文獻資料。

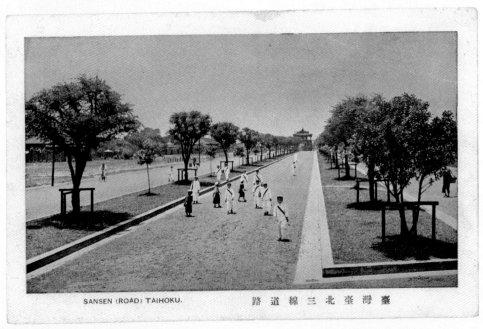

SANSEN (ROAD) TAIHOKU.　　路道線三北臺灣臺

● 臺北新高堂發行臺北三線道路（引自臺史博opendata）

#### ◆ 日治時期之書籍

　　出版品方面，《辛亥文月臺都風水害寫真集》忠實紀錄風水災害發生時的情況，對於府後街的慘況有詳細的紀錄。《島都》、《臺灣鐵道旅行案內》對於日治時期臺北城內描述頗為詳細，可進一步了解日治時期的都市空間。《臺北市史》詳盡記載臺北街屋的建築使用，如臺灣人將街屋二樓以上的室內空間做分隔出租，商業特賣會時的盛大裝飾等，有助於釐清日治時期街屋的實際使用狀況。另有關臺北城內的商業狀況，則參考《臺灣商工名人錄》、《臺灣商工便覽》、《臺灣士商名鑑》等商況資料，配合1915（大正4）年改築落成的府後街與府中街的建築立面照片，以此對照出每一單位之不動產所有權人，再比對各商家，則可了解何為租貸、何為自住自

● 臺北州新高堂發行臺北三線道路臺北（引自臺史博opendata）

營，也能清楚掌握府後街的商業變動、街屋的租貸情形及商業類別。

　　《臺北市京町改築紀念寫真帖》、《臺北市區改築紀念》為改築落成的紀念相片集，紀實呈現當時改築過程，文字紀錄也非常珍貴，為本書最重要的圖片與照片資料，也是重塑府後街都市空間的基本藍圖。

### ◆ 地圖與地籍圖資料

　　資料中除了一般都市計劃圖與空拍圖之外。「臺北市建成地政事務所」[11] 擁有轄區內的日治時期地籍圖，可供一般民眾申請。由於參考的地籍圖並無年代標示，不過若從時間順序判斷，自府後街東側，總督府民政局的宿舍土地，已重劃為小面積的商業土地，且府後街原本的地址已廢除並改為表町，也能推測出應為昭和年間的臺北市地籍圖。若想比對土地劃分的變化狀況，還需要更早年代的地籍圖，過程中也發現「臺北市市政府土地開發總隊」[12]，藏有 1926（大正 15）年份的地籍圖，不過此單位現階段唯有保管並沒有開放給大眾使用。對於需要從事學術研究的對象來說，大量未經編冊、整理、數位化的珍貴史料，若僅存放於檔案庫中不見天日，殊為可惜。另外，臺北市建成地政事務所提供日治時期土地臺賬與土地謄本書[13]，一般大眾申請，本書也利用先前已申請到的日治時期地番號，申請地籍資料。從資料中可以清楚的了解土地面積、土地所有權人、土地所有權人變更時間、町名改正時間、每次的土地抵押借貸紀錄等等詳細資料。

---

11. 見本論文第二章，第二節，（二）臺北廳土地的釋放與開發，23 頁。
12. 見本論文第二章，第二節，土地所有權移轉之爭議，16 頁。
13.「臺北市建成地政事務所」，臺北市萬華區和平西路三段 120 號，電話：02 23062122，捷運龍山寺站 2 號出口。

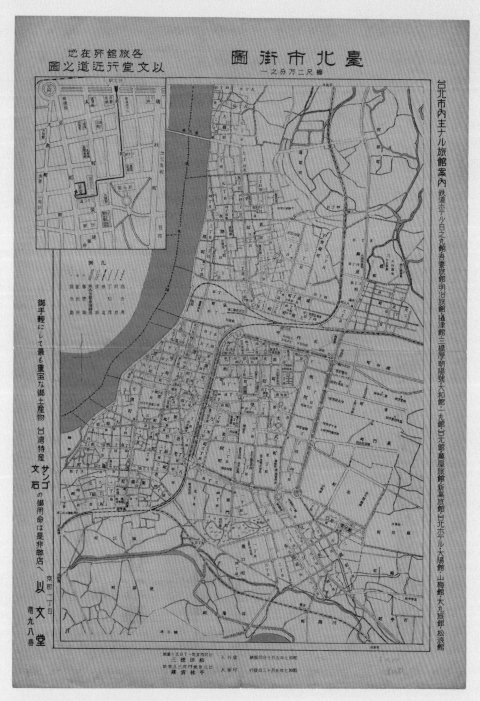

● 以文堂發行的〈二萬分一臺北市街圖〉
（引自臺史博 opendata）

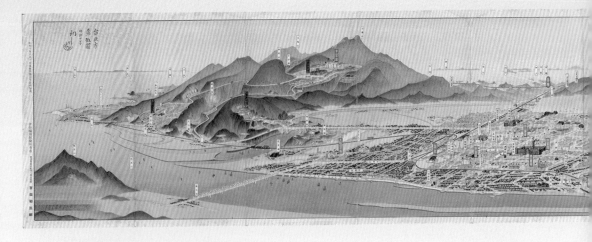

● 吉田初三郎繪製〈始政四十周年紀念臺北市鳥瞰圖〉
（引自臺史博opendata）

　　南天書局出版的《日治時期臺灣都市發展地圖集》，收集了各時期臺
北市區改正計劃圖，是研究都市發展與變動最基本的根據。美國轟炸臺灣
之前，參考多年份的臺北都市計劃圖所繪製的臺北地圖，數位收藏於德州
大學圖書館地圖資料庫[14]。《臺灣鳥瞰圖》（莊永明編撰），特別收錄日人
所繪的臺灣鳥瞰圖，可了解臺北市其地理位置與約略的都市景觀。《地圖
臺灣》（國立臺灣博物館出版），收藏並介紹從大航海時代與清代所繪的
地圖與當時的地理位置，及日治時期都市計劃圖的繪製方法等，都是極其
珍貴的地圖與地籍資料。

---

14.「臺北市市政府地政處土地開發總隊」，臺北市信義區莊敬路391巷11弄2號，電話：02 87807056。

### ◆ 網路資源

　　本書也收集大量府後街的老照片，從影像中可快速了解都市景觀與生活情況，曾搜尋擁有大量的日治時期照的相關網站，如Vintage Taiwan Pictures Archive [15]，可惜已經消失。

　　此外，還有臺灣大學圖書館的數位典藏研究發展中心資料庫 [16]、中央研究院臺灣史研究所圖像資料庫 [17]，或甚至二戰時期美國空軍為確定轟炸戰果所拍攝的臺灣空照圖，也由中央研究院自美國空軍歷史研究部徵集圖資並納入典藏計劃 [18] 之中。

---

15. 基本上臺灣地籍資料，自土地臺賬為紀錄之開始，再轉變為紀錄於土地謄本。至戰後也是繼續紀錄於日治時期土地謄本。所以說「臺北市建成地政事務所」所擁有的資料，可以說是臺北市的土地歷史與現今土地地籍的資料館。

16. University of Texas Libraries  PCL Map Collection , Formosa (Taiwan) City Plans , U.S Army Map Service , 1944-1945，網站網址：http://www.lib.utexas.edu/maps/ams/formosa_city_plans/。

17. Vintage Taiwan Pictures Archive 網站網址：http://taipics.com。（已消失）

18. 臺灣大學數位典藏研究發展中心，網站網址：http://www.digital.ntu.edu.tw/portal。

## 從實地現場調查

　　收集各年代的臺北市空照圖與都市計劃圖，一方面了解各時代的都市變動，一方面另可搭配實地走訪，了解其都市真實紋理。進行掃街研究的區域，大致上可分為城北的商業區與城南的公共部門群，而以城北商業區為主，南邊公共區為輔。若利用不同年代 Figure-ground（圖地反轉）的繪製與飛行機空照圖，還可以清楚的了解到，城內建築之間開放空間分布與道路尺度的關係。實際拍照與記錄現今遺留下來日治時期的街屋地點，雖然府後街內的亭仔腳街屋已經消失殆盡，仍可再擴大範圍，利用少數散布在各城區的歷史建築，透過實際感受人與建築的尺度，再比對舊照片，也有助於重新建構臺灣首次改築街屋後的城市空間意象。

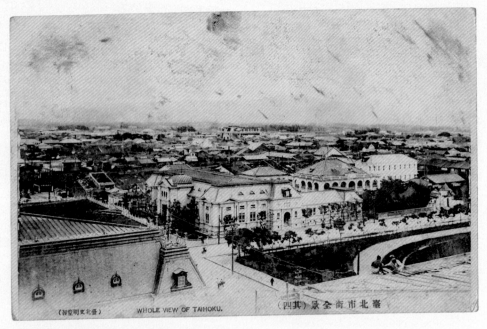

● 臺北文明堂印製北市街全景明信片，從建築高處
　鳥瞰台北市（引自臺史博 opendata）

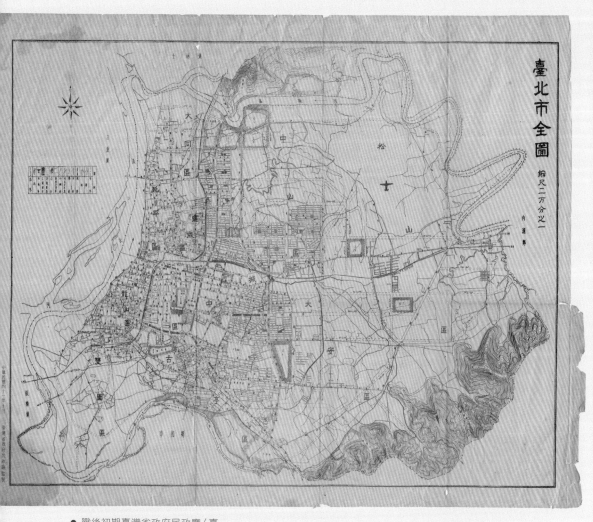

● 戰後初期臺灣省政府民政廳〈臺
　北市全圖〉，民國 41（1952）年
　10 月臺灣省政府民政廳監製（引
　自臺史博 opendata）

# 考察前的歸納與分析

## 事件發生範圍

　　臺北市火車站前的館前路，今日所見的地標是新光摩天大樓。若把時間回推到日治時期初期，1911（明治44）年風水害之後，城內低窪地區街屋全毀，總督府趁此機會執行包括府前街、府中街、府後街、文武街等大範圍的現代化街屋改築，加上臺灣銀行提供低利資金貸款得配合，全力打造具公共衛生現代化，且符合〈臺灣家屋建築規則〉的「模範街區」，吸取實際經驗，成為未來其他地區街屋的典範。本書也以「模範街道」一詞來

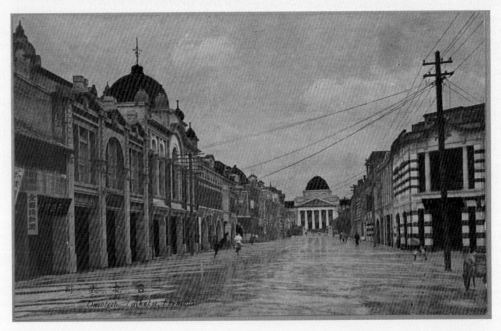

● 杉田商店發行臺北表町明信片，街屋軸線端點是紀念博物館。表町可分為表町一丁目與二丁目，約為今日許昌街、信陽街、漢口街、襄陽路、懷寧街之一部分，館前路則全為日治時期表町範圍內，當時許多重要的金融機構皆為於此，如勸業銀行、華南銀行等。（引自臺史博opendata）

代表城內的現代化街屋，說明總督府是以建造模範街道為市區改正的出發點。

1908（明治41）年，縱貫全島的鐵路開通，總督府將大稻埕停車場移至臺北城北城牆邊，並在北三線道（現今的忠孝西路）尚未完成前，優先拆除部分北面城牆並取名為「北中門」。因停車場的新設，也讓原本位於都市邊緣、不起眼卻開發早的府後街，成為市區計劃內相當重要的街通，更是兼具臺北門戶意象及重要都市軸線的一條街道。

日治初期，臺北城內地名多沿用清代街道名稱，府後街直到1922（大正11）年日式町名改正後，才稱為「表町」，並徹底改變了原來以街道為主的地址編號方式，轉以日式街廓為單位。初期也常見同一條街道上混用兩種路名，如府後街通的道路東邊為府後街一丁目、二丁目、三丁目；道路西邊則為府中街一丁目、二丁目、五丁目。府後街改為「表町」後，才確立北為表町二町目，南為表町一町目。

## 時間範圍

在時間上，臺北城內的都市空間發展與變遷的探討，自日治初期臺灣首度市區改正為開端，經過土地調查與徵收、1911（明治44）年的風水害導致城內低窪地區街屋全毀，之後迅速進行現代化的改築，並在短短的四年間完成，城內的都市空間也因此呈顯出截然不同的風貌。太平洋戰爭時期雖經轟炸，不過城內的街屋大多保留至戰後。本書既以臺北城內都市現代化過程為主要議題，時間範圍當以日治時期迄戰後初期約1950年為主。

## 慣用語定義

　　「騎樓」一詞是戰後的用語，日治時期原使用臺灣話「亭仔腳」，為符合時間情境，本書仍使用亭仔腳稱之。此外，許多珍貴的日治時期文獻數位化後，皆可於特定圖書館與機關以關鍵字搜尋，但大多以書中原文建置關鍵名詞，以便後續研究者可在短時間內搜尋與比對資料，如位於計劃道路上的房舍，《臺灣日日新報》原文記為「污屋」；颱風所帶來的水災，原文記為「風水災」等。或如日本國名，原文大日本帝國則包含臺灣在內。而「改築」一詞，中文意思為改建，本書也一併沿用原日文漢字稱之。

● 改築前之污屋與改築後（引自 1931 年《臺北市京町改築紀念寫真帖》）

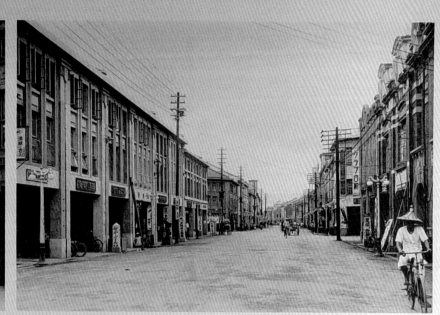

（新）

（旧）

京

（京町一丁目（榮町十字路より北を望む）

（上段ハ改築後建築／前ハ改築ハ段下）
以下皆同少）

臺北建城的目的為設立臺灣政治中心，但過於遵循傳統的規劃理念，導致來到臺灣的日本人無法適應臺北城內的環境，使得改善環境及衛生等基礎建設，成為日治初期優先地首要政策。雖然建設過程中有經過土地調查、登記、徵收，不過城內街屋改築範圍內的宿舍用地，依然產生了諸多爭議性問題。如身為城內府後街大租戶洪合益商號的負責人洪以南，即向總督府與臺北縣廳提出了法律訴訟事件，雖經法院正式審判，結果還是難以對抗國家力量，也讓總督府在最短時間內展開環境改善工程。從另一方面來看，也算是臺灣進入法制社會的開端。

第一章
改朝換代的
土地轉變

# 日治初期臺北城內土地狀況

## 日治初期臺北城內環境

明治 28 年（1895）6 月 7 日，日軍由北門進入臺北城，有關於城內街道的敘述，《攻臺見聞 風俗畫報》之中曾有清楚的描述：

> 由北門進入市街[1]，街道兩側數十棟房屋都被清國放火燒毀。站在屋前往外看，石道如砥，磚屋左右並列，人車之聲轔轔不絕於耳，宛如從東京新橋火車站出到銀座街頭一般。市街規模雖大但十分不潔，這大概是中國人的特性。街道兩側的水溝完全堵塞，污穢的物品散佈室內各地，但似乎也無人介意。室內處處設有大小廁所，看不到隨地拉屎的，比起中國北部要好得多了。[2]

日軍詳細描述進城後，從道路鋪面材料、建築材料、水溝狀況等環境，尤其在相當程度上可了解到例如街道路面是以石板與鵝卵石鋪設，並可供數部車輛通行。

---

1. 日治初期，臺北城只有北門街、西門街、府前街、府後街、府直街等兩三條街，較有商業氣息存在，日治前1879（光緒5）年3月，臺北知府陳星聚，所告示規定建造的商業街屋，標準為面寬1丈8尺（621公分），進深為24丈（8280公分）。

2. 1995《攻臺見聞，風俗畫報》，100頁～101頁，許佩賢譯，遠流出版社。

舊時期的臺北城內街道，雖已有排水溝設施，不過由於缺乏整體規劃，及臺灣人亂倒污物、品德不足等問題，常常造成排水不良，形成環境髒亂。到了日治初期下水建設完成後，《臺灣日日新報》在 1907（明治 39）年至 1908（明治 40）年間，多次報導臺北城內、外不斷有百斯篤

● 百斯篤傳播來自於鼠類身上的跳蚤（引自 1941 年《台灣鼠類の圖說》青木一郎，田中亮）

[3] 的感染者出現，患病者臺灣人、日本人皆有，可見環境改善的進展速度緩慢。總督府不得不運用《臺灣日日新報》[4] 強力宣傳驅鼠法，同時公布臺北各街的捕鼠數量，以推動捕鼠與滅鼠運動。總督府臨時防疫課先前也自 1901（明治 34）年開始實施血清疫苗接種計劃，並配合實施各種清潔法規，再搭配〈臺灣家屋建築規則實行細則〉[5]，針對新建築的房屋材料、樓地板高度限制等多面向且強力的防疫，城市環境逐漸改善後，1910（明治 43）年後，百斯篤疫情才得到較好的控制。[6]

## 土地調查與登記制度的確立

原本臺北城內遺留大量的前朝舊官署建築與公有地，日治以後皆由總督府各部門接收與使用。如衙門、書院、考棚、官舍、廟宇等，即由各統

---

3. 百斯篤。又名鼠疫"PEST、ペスト"、黑死病，指鼠疫桿菌所導致的傳染病，透過中間宿主老鼠，所寄生的跳蚤叮咬傳染。感染之後會有內出血症狀，皮膚上會出現黑色淤血斑塊，死亡率高，所以俗稱為：黑死病。

4. 1907（明治 40）年 10 月 22 日，《臺灣日日新報漢文版》，〔驅鼠法與捕鼠數〕，第五版。

5. 1900（明治 33）年 9 月 29 日〈臺灣家屋建築規則〉，府報第 799 號，律令第 14 號。

6. 〔從瘴癘之地到清潔之島！〕，中央圖書館館藏日治時期醫療衛生書類展網頁，http://192.192.13.192/cms/UserFiles/03062008（1）.pdf。

治機構如陸軍軍隊、憲兵、總督府、各部門辦公廳舍、法院、測候所、郵局、監獄、刑場、兵器廠、官邸、病院、學校等陸續進駐。

在官有地接收同時，複雜且不明朗的民有地，皆需經過土地調查以釐清土地關係，總督府也為此對未來從事各種公共建設與土地徵收立下基礎。首先為了實施土地登錄制度，總督府於 1898（明治 31）年公布了〈臺灣土地調查規則〉，此規則包含了確定土地的業主權、佃權境界、地目等事項，是在土地登錄之前進行土地調查的工作，以建立清楚的土地基本資料。而為了釐清土地權利關係，以及建立土地登記制度，總督府同時公布了〈臺灣地籍規則〉，將土地業主、管理人姓名、土地座落地點、地號、等則、面積、地租等相關事項，登記於土地謄本之中，同年 8 月 31 日還設立「臨時臺灣土地調查局」，為全臺土地調查與測繪專屬機構，並於 9 月 1 日起開始運作，臺灣土地行政現代化也就此展開。

儘管臺灣不動產權利的行使是依照舊慣，並非依照日本本國〈民法〉物權登記規定執行，總督府於 1899（明治 32）年雖公布過〈臺灣不動產登記規則〉，不過土地的相關權利仍是依照舊慣方式登記，猶如在現代化的表格中，填寫清代對於土地權屬界定的名詞。一直到 1932（昭和 7）年完全回歸〈民法〉物權相關規定後，才改採現代化名詞與方式填寫土地資料。

臺灣土地與不動產登記制度從 1899（明治 32）年創設以來，使得土地權利關係人的權利與義務關係明確化，對於都市事業推動、土地、地上物之徵收等均具關鍵性意義，也對未來總督府引進日本國內資本、開發臺灣資源、發展臺灣工商業等方針得以迅速展開，臺灣進而在 1906（明治 39）年實現財政獨立。[7]

---

7. 2009 年 10 月，《日治時代臺北市近代都市之建構（1895～1945）》，43 頁～44 頁，黃武達，臺北文獻委員會。

## 城內土地徵收

　　由於徵收土地的手段較強硬，許多的爭議性問題也浮上檯面，致使實行上產生困難。在《臺北市京町改築紀念寫真帖》[8]中，即紀錄日治初期有關臺北城內排水工程土地徵收價格以及徵收辦法：

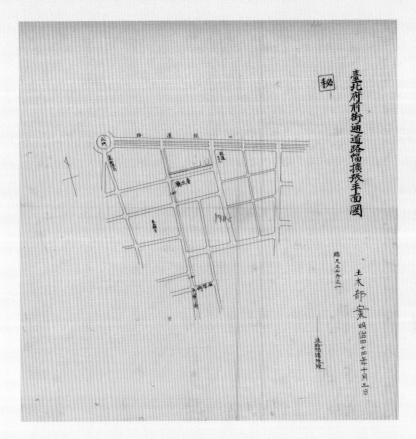

● 總督府公文類纂，臺北府前街通道路幅擴張平面圖
　（明治44年10月3號）

---

8. 1931（昭和6）年《臺北市京町改築紀念寫真帖》，57頁。

臺北城內的水田因排水工程所需以一坪30錢以內做徵收，臺北城外無論官有、民有房舍阻礙排水工程者，于本月中"3月"撤出，但民有三房舍與土地得以調查後之價格徵收。過程中因所定之價格無法順利徵收，便制定土地收用法來取得土地，並發文公告市區計畫及城內公園指定地。進入執行期，市區計畫委員長對臺北城及西門擴大設計的建議及遇到不少超出預料的困難，於1901（明治34）年5月23日發佈〈臺灣總督府評議會所決議〉。

1895（明治28）年總督府始政初期，五個月內就啟動臺北城內的排水工事計劃以及土地收用。如紀錄全臺灣第一件衛生工程的「臺北城內水田買收及排水工事二關スル一件書類」[9]，土地收用種類包含臺北城內的官有地、民有地、水田地共計358,470坪，總費用為345,024圓，城內的排水工事與市街清潔法並同時執行。

1896（明治29）年2月14日，總督府民政局發文給首任臺北縣知事[10]，明文規定提到即將徵收的城內水田地禁止繼續引水灌溉耕地，很可能是為了避免妨礙未來的土地開發。而在徵收過程中，也遇到水田地價格翻漲的情形，原本預備徵收的支出竟多出69,259圓，促使總督府加快了徵收土地的速度，徵收金原本為一坪40錢，經過總督府民政局內各課與臺北縣廳討論後，決定更改徵收價格，1896（明治29）年3月3日公布的價格，降低到一坪30錢以內。此外，由於土地收用的範圍包含陸軍用地[11]，以至於檔案中也出

9. 1895（明治28）年10月20日《總督府公文類纂》「臺北城內水田買收及排水工事二關スル一件書類」
10. 田中綱常（1842—1903）年，原軍職為海軍少將，本籍日本鹿兒島。田中綱常於1895（明治28）年6月5日於臺灣臺北地區擔任臺北縣知事，管轄今臺北地區包含宜蘭及雞籠等地之行政事務。
11. 推測陸軍用被徵收用地位置，位於清代考棚位置，城內北邊，府後街東邊。

現與陸軍協調、照會的文件，總督府還希望陸軍各部門可以配合辦理加速土地徵收。

1898（明治 31）年，為徹底實行土地所有權登錄，發布〈臺灣不動產登記規則〉[12]、〈臺灣土地登記規則〉[13] 以及其〈施行規則〉[14]，建立了土地與建物的不動產登錄管理制度，使土地權利關係人的確利、義務關係明確化，對於往後近代都市事業推動、土地徵收等都是非常重要的起點。

接著為了有效釐清土地權利關係，也同時於 1898（明治 31）年發布〈臺灣地籍規則〉以及〈臺灣土地調查規則〉[15]，這波法規施行連帶影響到近代都市計劃政策的推動，如道路、公園、學校等都市設施的土地徵收，及其土地相關權利與範圍、建築物及工作物等權利皆需確立，以利往後市區改正與都市計劃建設的進行。

臺北城內的市區改正，是全臺首先度執行的區域，在土地登記登錄之後，緊接著 1899（明治 32）年再發布〈臺灣下水規則〉，也是最早的土地徵收法令：

> 地方官廳為建設公共排水工事，必要時徵收土地、建築物，該土地或建物之所有權人不得拒絕。[16]

---

12. 1899（明治 32）年 6 月 17 日，府報，〈臺灣不動產登記規則〉，府報第 541 號，律令第 12 號。
13. 1905（明治 38）年 5 月 25 日，〈臺灣土地登記規則〉，府報第 1755 號，律令 3 號。
14. 1905（明治 38）年 6 月 24 日，〈臺灣土地登記規則之施行細則〉，府報號外，律令 43 號。
15. 1898（明治 31）年 7 月 17 日，〈臺灣土地調查規則〉，府報第 331 號，律令 13 號。
16. 1899（明治 32）年 4 月 19 日，府報，〈臺灣下水規則〉，府報第 502 號，律令第 6 號。

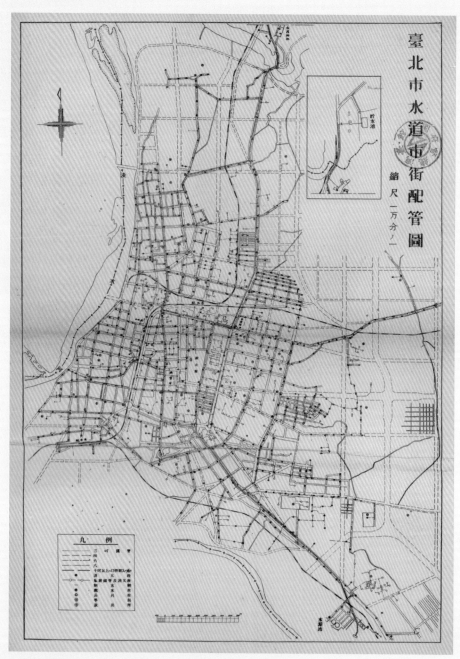

● 日治初期首重衛生排水，圖為 1918 年臺北市水道市街配管圖
（引自 1918 年《臺灣水道誌圖譜》）

同年，〈臺灣下水規則施行細則〉[17] 發布，針對公共或私設下水工程的新築、改築、竣工檢查、下水設施指定、許可與管制等都逐項規範，且排水溝渠的斷面形狀、尺寸、排水坡度、材料等，亦規定應合乎官方標準。

除了下水系統之外，為了確保其他都市公共設施用地的禁建以及保留徵收制度，也經市區計劃告示預定公共用地的限制規定：

> 凡市區計畫之公園道路、道路、下水溝渠、以及其他公用，或以官用為目的，而於地方官廳已預為告示者，該範圍內之土地非經地方長官之許可，不得為家屋或其他建築物"工作物"之築造或改築，或為土地形質之變更。違者處一百圓以下之罰金，地方長官並得訂定期限令其拆除，或恢復原狀。若義務人不為履行義務，或雖已履行但於期滿未完成者，地方長官得逕為執行，或由第三者代為執行，其費用得依臺灣租稅滯納處分規則之規定徵收之。[18]

---

17. 1899（明治32）年6月20號，〈臺灣下水規則施行細則〉，府報第542號，府令第48號。
18. 1899（明治32）年11月21號，〈市區計畫上豫定告示シタル地域內ノ土地建物二關スル律令〉，府報第644號，律令第30號。

此項法令公告後，也讓地方官員就有了絕對的權利，不論是官有地或者是私有地，都必須得到地方長官的許可，直到臺灣戰後仍繼續沿用，可說是都市計劃史上對都市公共設施保留與禁建的最早規定。

　　官方極力改造市區的衛生條件而積極建設街道下水，同時隨著強而有力的市區改正執行，街道也一一改築，雖然日治初期城內土地與房舍的使用權人大多已轉成日本人所有，但對於家屋後方的下水系統，官方在執行上卻遇到比較大的困難。《臺灣日日新報》的「臺北屋後水溝工事」篇章[19]中即寫到：

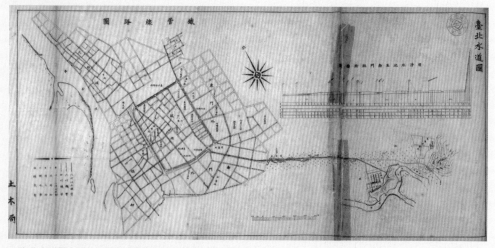

● 臺北水道圖（引自1941年《臺灣水道誌圖譜》）

---

19. 1907（明治40）年11月29日《臺灣日日新報明漢文版》，〔臺北屋後水溝工事〕，第3版。

臺北市街之屋前水溝已經官廳之手，鞏固完成，而屋後水溝，則尚到處不完全，且極為不潔。然屋後水溝之建造，係屬各戶之義務，各戶若紛紛自行建造，其連絡則不能得宜，構造亦不能一體，終難得其完全，故臺北廳量於府中街、府前街一丁目之屋後水溝建造之，其費用則各戶匯集，其設計及工事實施，則其廳任其事，而目下就各既集該工事費，請諸臺北廳，欲依賴其工事，若此，則臺北市街全體之屋後水溝，構造型式，當能一律云。

　　上述的執行成效如何，後續並無資料顯示，臺北廳雖有初步規劃，但由於建造屋後水溝的費用需要由屋主自行負擔，同時也沒有適當的低利貸款計劃，可想而知在執行上有相當的難度。

　　臺北城內土地大多為官有機關部門所使用，利用現代都市計劃圖的分區顏色，標示在 1911（明治 44）年所繪製的〈最新臺北市街鳥目全圖〉，也能釐清土地權屬關係。最先在臺北市進行的市區改正，將臺北停車場從大稻埕遷往已拆除舊城牆的北中門外位置，致使從原本連接大稻埕與臺北城內之間的北門街重要門戶，隨著停車場位置的轉變，府後街也晉升為新的臺北門戶意象。

　　圖中位於府後街東側的官有宿舍用地，鄰近臺北城內的商業區域，大片的面積，原來或由城內考棚及其南側荒地徵收而形成。位於商業區邊緣的此宿舍區，經過市區改正後，比起臺北病院南側新興的宿舍區，更能擁有較佳的生活機能。也吸引更多單位進駐府後街的宿舍區。

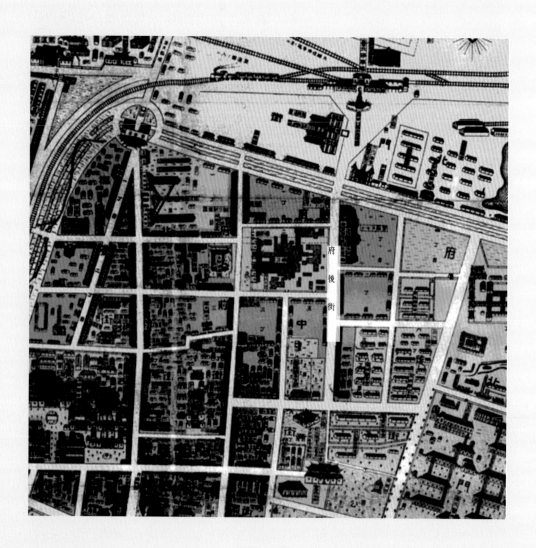

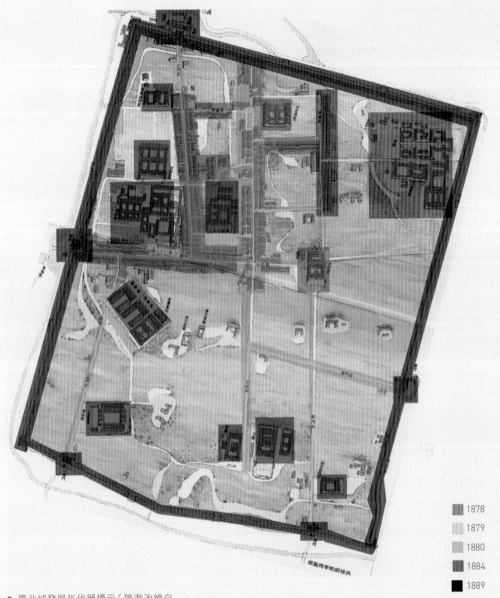

1878
1879
1880
1884
1889

● 臺北城發展年代層標示（筆者改繪自
　2006《日治時期臺灣都市發展地圖
　集》，黃武達，南天書局）

# 土地所有權移轉的爭議

中國移民最初從原住民手中取得的土地，不動產的擁有者多由非官方認定的地契。由於清代並沒有精準的測量技術丈量與劃分土地，地契的面積雖然有數字記錄，範圍卻不精確，更遑論利用樹、水道、石碑、房舍等土地上相對較永久的設施作為土地分界。日治後，經大日本陸軍測量隊進行全臺測量，並將無所有權人的畸零地轉變為國有，的確替未來開發與建設立下基礎。

## 清代臺北城的開發

清臺北府設立之前，南邊的艋舺和北邊的大稻埕大致上都已開發飽和。而介於兩舊聚落之間臺北城預定地的開發，早先有官衙建築、田寮、竹圍等點綴其間。而民間在 1876（光緒 4）年，有艋舺人洪祥雲（洪騰雲之父）、李清琳等人發起，向該地豪商業戶吳源昌租得地皮進行開發。洪合益商號首先取得府後街以東土地，1877（光緒 5）年曾捐地建設考棚，為當時需要遠赴三百多公里遠的臺南趕考

● 洪以南（引自 1916 年《臺灣列紳傳》，台灣總督府）

學子貢獻良多。1878（光緒 6）年，建街屋於府後街[20]，這也是臺北城預定地最早擁有商業活動的商店街道。

---

20. 清代：府後街。明治時期：府後街，府中街。大正時期：府後街、府中街改制表町。戰後至今：館前路。

「清代大租調查書」內的公文，清楚的記載新建城內民房的地基尺寸與價格，當時於府後街開發的洪合益商號，也按照公文規定購入土地、租貸、建房。

> 照得臺北艋舺地方，奉設府治，現在城基街道均已分別裁定。街路既定，民房為先，所有起蓋民房地基若不酌議定章，民無適從，轉恐懷疑觀望。因飭公正紳董酌中公議，凡起蓋民房地基，每座廣闊1丈8尺（621公分），進深24丈（8280公分），先給地基現銷銀115圓，乃每年議納地租銀2圓。據各紳會議稟覆，經本府詳奉臬道憲批准飭遵在案。除諭飭各紳董廣為招漸外，合行出示曉諭。為此，示仰紳董、郊舖、農佃、軍民人等知悉：爾等須知新設府城街道，現辦招建民房，務宜即日來城遵照公議定章，就地起蓋。每座廣闊1丈8尺（621公分），進深24丈（8280公分），先備現銷地基銀115圓，每年仍交地租銀2圓，各向田主交銀立字，赴局報名堪給地基，聽爾紳民之便。總期多多益善，尤望速速前來。自示之後，無論近處遠來，既有定章可遵，給價交租決無額外多索，務望踴躍爭先，切勿遲疑觀望，切切，待示。[21]

臺北建城前發跡於艋舺的洪合益商號，名列北臺灣富豪第三，資產有20萬圓[22]。位於臺北城內東北邊的考棚即是洪合益商號捐出土地並建造，洪騰雲[23]因此獲得官府所賜的急公好義坊，石坊橫向匾額記有建坊的經過：

21. 1997，清代臺灣大租調查書（下）922頁~923頁，臺灣省文獻委員會。
22. 維基百科《林本源家族》，台北地區三大富豪的資產：第一為板橋林家的林維源，資產1億1000萬圓。第二為大稻埕的李春生，資產120萬圓。第三為艋舺的洪合益，資產20萬圓。
23. 洪騰雲（1819～1899）年，字合樂，台灣台北府艋舺人，祖籍閩南泉州，清朝貢生，知名商人。

福建臺灣巡撫劉銘傳奏：臺北府淡水縣四品封典同知銜貢生洪騰雲，因府城建造考棚，捐助田地並經費銀兩，核與請旨建坊之例相符，仰懇天恩，給予「急公好義」字樣，以示觀感。光緒十三年閏四月十六日，奉硃批著照所請，禮部知道，欽此。光緒十四年立。[24]

　　爾後，大稻埕人張夢星、王慶壽等人，也於府直街建街屋。後來與府直街連接的府前街，也有街屋建造，逐漸形成城內商業街區。到了 1880（光緒 6）年，另有北門街和西門街的形成。然而，會住居此區者多屬官府人員，其他從中國進入的商旅和顯貴，多選擇在熱鬧的艋舺與大稻埕落腳，臺北城預定地的人口仍然不多。直到 1884（光緒 10）年，臺北城城牆完工，官衙、廟宇依次興建，人口逐漸增加，城內才繁榮起來。[25]

● 日治初期臺北城石坊街
（引自 1896 年《臺灣嶋》，
土居通豫、荒浪市平）。急
公好義坊即洪騰雲捐建考
棚，獲得清廷的表揚功績

24. 維基百科，《急公好義坊》。
25. 1913（大正 2）年 3 月 18 日，《臺灣日日新報》，〔洪氏喬遷〕，第 5 版。

洪合益商號後由洪騰雲之孫洪以南繼承，洪以南故宅位在新北門街。進入日治時期，據1897（明治30）年的〈臺北大稻埕艋舺平面圖〉所記，洪騰雲的豪宅位於城內東北角考棚南面。之後日人將考棚變更為步兵隊使用，來到1901（明治34）年的地圖顯示，新北門街已開闢城牆用以連接臺北停車場，原考棚處則更名為「步兵第二大隊」以及「步兵大八大隊」；另新北門街到東城牆間，則是臺北病院所在地。由於洪以南宅邸與臺北病院正好彼此南北相連，難怪當洪以南在1909（明治42）年因病入住臺北病院時，會有詩作云：

　　　　家居咫尺隔雲天。蘭桂關心夜不眠。若待茂陵秋雨盡。好將
詩酒樂年年。

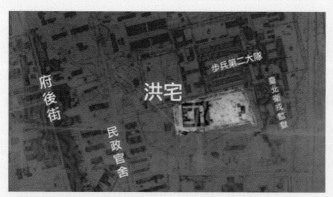

● 洪宅位置圖（筆者改繪自2006《日治時期臺灣都市發展地圖集》，黃武達，南天書局）

● 臺北城內實測平面縮圖，明治年間，府後街三町目虛線內，建一二三之一番地，舊屋占用土地狀況。（筆者改繪自2006《日治時期臺灣都市發展地圖集》，黃武達，南天書局）

每年七、八月間颱風侵襲期間，洪騰雲豪宅往往因洪水氾濫而受淹水之苦。《臺灣日日新報》在1913（大正2）年3月18日就曾報導：

　　　洪以南近其令正得心疾。深惡喧囂。非幽靜及有新空氣之地。無以療之。[26]

　　又洪以南為了夫人之心疾，一直在尋找新的住所，此際剛好傳來淡水有棟洋樓（今淡水紅樓）將出售，位置面海，景觀極佳。洪以南買下後，裝修並取名「達觀樓」[27]。

## 土地爭議訴訟案件

　　府後街與考棚之間原先的空地上，在日人的測量圖中開始出現大量長方形的官舍。這也等於將地主洪合益商號自清代開發府後街的大面積土地，「主動」變更成國有土地。從1900（明治33）年開始，《總督府公文類纂》檔案中出現不少府後街土地的爭議訴訟事件，如著名的「洪以南對總督府業主權係爭事」[28]。事件中，洪以南以控訴人的身分，委託辯護士狄原孝三郎先生[29]控訴臺灣總督、臺北縣廳知事村上義雄，時間自1900（明治33）年到1903（明治36）年長達三年。訴訟針對府後街一丁目七十六番（256.93 ㎡）、一丁目七十二番土地（1108.89 ㎡）、二丁目三十八番（656.14 ㎡）幾筆土地，提出擁有合法的土地業主權，且質疑總督府在徵收土地時的合法性。

---

26. 2004年10月5日《古地圖台北散步：一八九五清代臺北古城》，17頁，河出圖社著，遠流出版社。

27. 2010年10月15日，《第五屆淡水學國際學術研討會-歷史-社會-文化》，〔洪以南的淡水歲月（1913～1927）〕，363頁～365頁，洪致文。

28. 1900（明治33）年12月15日《總督府公文類纂》，民第449號。

29. 推測洪以南利用政權轉換，將產權不明的土地利用訴訟以免淪為國有土地。委託日籍辯護士，讓總督府較看重事件的真實性。多筆的洪以南事件皆以日籍辯護士，才有公文往來的資料保留下來，日治初期也讓臺灣人有機會，了解法治體系的政府運作模式。洪以南對抗總督府，可以說是臺灣第一人。

「洪以南對總督府業主權係爭事件」附件圖是目前所能收集的老地圖中，唯一尚未市區改正前的地籍圖，圖面涵蓋府後街東側沿街地藉劃分，至陸軍用地為止。而進行訴訟的三筆土地，僅二丁目的三十八番地位置可以在圖上找到，其他兩筆位置則無可考據，很可能位於鐵道旅館的府後街一丁目土地內。

訴訟中原告洪以南提出買賣契約來證明正當擁有這三筆的土地業主權，除控訴總督府與臺北縣廳，並要求敗訴一方負擔訴訟費用[30]，其他費用則由原告負擔[31]。由於總督府不承認洪以南擁有買賣之實，洪以南雖提出了買賣契約書合法取得土地的證明，不過臺灣人與臺灣人之間的土地買賣契約不被承認，最後被土地調查局判決駁回一切請求，並判決不得上訴。雖然過程中辯護士狄原孝三郎一再提出不服判決，最終則由總督兒玉源太郎親自做出判決，1903（明治36）年4月2日訴訟結束，原告洪以南業主權也正式取消，此後，未再出現上訴的文件。洪以南敗訴定讞後，土地歸為官有，更加速興建大量的宿舍。

另於1904（明治37）年10月29日，「府後街官有地上ニアル洪以南所有家屋除却等ノ件ニ付回答」有關於府後街五番、六之一番、一百二十三番的土地爭議，同樣也是所有權人洪以南對地方土地調查委員會查定裁決的不服，提出再次審理查定的申訴。理由是所有權人先依買賣契約購入土地，其地上物已拆除，土地為其買賣之物，但經過土地調查委員會的調查，認定土地應為國庫所有，洪對此不服，也請求取消判決並再次審查。

---

30. 訴訟價格金：四百五拾円。

31. 其他費用則無法考究，洪以南提出的證據之中有土地測量之土地放樣圖，推測為證據之中的測量費用，由原告洪以南自行負擔。

土地調查委員會審閱當時有關本件的書類後，最後仍依 1902（明治 35）年 12 月 4 日臨時臺灣土地調查局局長，也同時兼任臺灣總督府民政長官的後藤新平，發函給臺北地方法院之回答書上記載，下達裁決理由：申訴人洪以南在土地調查時申告土地為其所有，洪以南委託之代理人[32] 於申訴時一併提出，但無法成為認定的證據，法院依〈臺灣土地調查規則施行細則〉第七條駁回其申訴：

　　　土地買賣變更或者其他之事件理由，都需要向政府機關提出申告。

　　洪以南提出的申訴被駁回，且不得主張其土地所有權，同樣被收歸國有。此外還有 1906（明治 39）年 1 月 20 日，洪以南上呈給臺北縣廳廳長佐藤友熊有關土地一百二十三番地的承諾書[33]，也自即日起至 4 月 1 日須全數拆毀，歸還土地於當局；又 1904（明治 37）年 11 月 2 日，經高等土地調查局確認無誤後，願接受訴訟期間，因「占用」尚未拆除舊式房舍土地，繳納地租至結案日期間，一年三圓。

---

32. 辯護士：高木佐太郎。
33. 承諾書的日文原文：御受書。

## 訴訟期間官方的建設

「府後街官有地上ニアル洪以南所有家屋除却等ノ件ニ付回答」此案裁決前一年的 1903（明治 36）年〈臺北市街圖〉中，可視讀出府後街一百二十三番地等有爭議的土地範圍內早已出現官舍建築，可見總督府為盡快提供大量日本官員能有棲身之處，對於土地取得及興建，皆採較強硬手法來迅速蓋好宿舍。

洪以南在日治初期的多筆土地訴訟，於 1904（明治 37）年《總督府公文類纂》中還出現其他資料，如「臺北廳大加蚋堡艋舺土地後街二十九番洪以南同堡城內府後街五番ノ一其他」[34]、「臺北廳大加蚋堡艋舺土治後街洪以南臺北廳大加蚋堡臺北城內府後街建物敷地」[35]、「臺北廳大加蚋艋舺土治后街申立人洪以南臺北廳大加蚋堡臺北城內府後街建物」[36]、「臺北廳管下申立人洪以南外一名大加蚋堡城內府後街建物敷地三番戶ノ業主權」[37]等相關的爭議裁決書。結果全部皆為駁回，判定土地歸屬國有。

本書以〈臺北城內實測平面圖〉為底圖，套疊《總督府公文類纂》內各檔案中的大圖，大致可約略拼湊出府後街最早期的地籍圖，次將洪以南提出法律訴訟的多筆土地以紅色色塊標示，可以看出府後街與考棚之間的土地，在日治初期充滿了爭議性。洪以南多次利用法律訴訟向總督府表達對土地徵收一事的不滿，對於大部分尚未接受法治社會思想洗禮的臺灣人而言，身為大地主的洪以南挺身發聲，利用法律訴訟抗告總督府，值得記上一筆。

---

34. 1902（明治 35）年 12 月 25 日，《總督府公文類纂》，「臺北廳大加蚋堡艋舺土地後街二十九番石洪以南同堡城內府後街五番ノ一其他」，民總第 6780 號。

35. 1904（明治 37）年 10 月 29 日，《總督府公文類纂》，「臺北廳大加蚋堡艋舺土治後街洪以南臺北廳大加蚋堡臺北城內府後街建物敷地」，民總第 1846 號。

36. 1904（明治 37）年 10 月 31 日，《總督府公文類纂》，「臺北廳大加蚋艋舺土治后街申立人洪以南臺北廳大加蚋堡臺北城內府後街建物」，民總第 1795 號。

37. 1904（明治 37）年 10 月 31 日，《總督府公文類纂》，「臺北廳管下申立人洪以南外一名大加蚋堡城內府後街建物敷地三番戶ノ業主權」，民總第 1795 號。

● 上圖 1903（明治 36）年
臺北市街圖，府後街部
份，對照下圖 1916（大正
5）年臺北市街圖部份。
1903~1916 間，總督府宿
舍用地往北擴展。（筆者
改繪自 2006《日治時期臺
灣都市發展地圖集》，黃
武達，南天書局）

● 《總督府公文類纂》中所有府後街附圖套疊臺北城內實測平面縮圖，可拼湊出最早的部份府後街地籍劃分情況。紅色的部份為洪以南與總督府之爭議土地。（引自《總督府公文類纂》。2006《日治時期臺灣都市發展地圖集》，黃武達，南天書局）

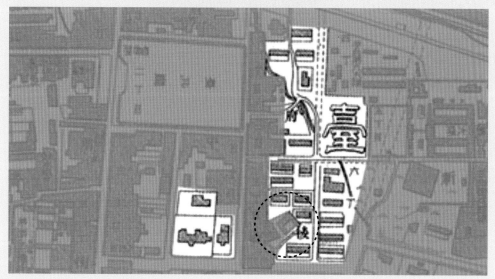

● 1903（明治 36）年臺北市街圖，府後街宿舍使用區域有舊式合院建築占用土地。（筆者改繪。引自 2006《日治時期臺灣都市發展地圖集》，黃武達，南天書局）

臺北城內府後街名土（府丁所）
百二十三番

● 整齊的宿舍區，1914（大正3）年臺北廳臺北城內府後街一百二十三
　番建物敷地地圖寫。（引自1914（大正3）年，《總督府公文類纂》，
　「愛國婦人會臺灣支部ノ土地建物交換手續ノ件」，民財第6252號）

# 府後街土地開發後的轉變

## 總督府官舍的進駐

　　早期興建的府後街官舍有兩單位進駐，其一是1900（明治33）年11月2日「府後街官有土地建物臺北縣へ引繼」[38]，由法院請求總督府提供國有地以興建宿舍，地點為府後街三町目東邊以及六町目土地。而府後街與考棚之間的土地大致上雖已收歸國有，並且迅速展開建設，但洪以南與總督府的業主權訴訟仍進行中，土地的爭議性還是存在，且傳統合院也並未拆除，大大影響了總督府宿舍住宅用地的完整性。其次則是1905（明治38）年7月25日「民政部所管府後街地所臺北廳へ引繼ノ件」[39]，民政部向總督府提出官舍土地需求，申請府後街地番八十六之二，但這筆土地，也是洪以南業主權訴訟交涉的土地之一。

　　第二階段出現的宿舍，則是位於城北的前陸軍用地。有別於城內其他地區，府後街的都市相貌在日治初期改變最為迅速，流經府後街的小溝渠消失了，汰換成整齊的街道與木造結構日本式宿舍，與當時城內重要的傳統亭仔腳樣式的商業街道建築，差異非常大。

　　臺北城內東側的市區改正從府後街開始，逐漸轉型為官有宿舍區域，引進大量的日本人，商業行為也因而改變。早期的府後街並非臺北城內最重要的商業區域，新的臺北停車場落成後，才一躍成為臺北的重要的門戶

---

38. 1900（明治33）年11月2日《總督府公文類纂》，「府後街官有土地建物臺北縣へ引繼」，臺北廳第179號。

39. 1905（明治38）年7月25日，《總督府公文類纂》，「民政部所管府後街地所臺北廳へ引繼ノ件」，民財第144號。

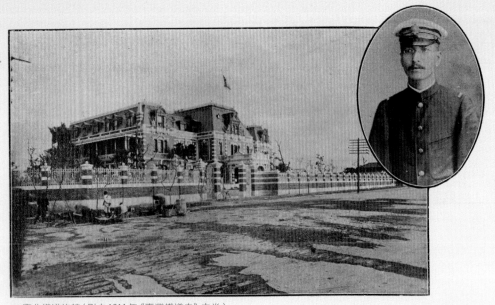

● 臺北鐵道旅館（引自1911年《臺灣鐵道史》中卷）

意象。另外，全臺灣第一間洋式旅館鐵道旅館也座落在府後街區，可以說臺北市普遍的建設都尚未開始之際，就已先擁有全臺灣最尖端的旅館設施，可見總督府對府後街的未來發展寄予厚望，府後街的商業蛻變成為不可擋的趨勢。

## 臺北廳土地的釋放與開發

　　臺北廳舍首次於1899（明治32）年曾向總督府提出移築申請，初期的府後街偏屬都市邊緣，土地還未大量開發，因此在選址上即以府後街周邊為首。當時提出兩個方案，其一有四筆土地，皆位在府後街通兩側，原本計劃轉移給臺北縣廳弁務局宿舍使用。其二有五筆土地，位在未來的新公

園內，但此方案被總督府直接回絕；不過第一案雖被總督府認可，但終究沒有實際執行。[40] 時間來到大正年間，因臺北停車場移置與街屋改築，相繼使城市蓬勃發展起來，土地隨之增值，致使官有土地的釋放與開發壓力也愈來愈大。加上舊臺北廳正遭受白蟻嚴重危害，僅餘臺北廳內廳長事務室受損較小，不過因白蟻築巢於松木樑中導致空洞化，情況也非常危險。[41]

最終，新臺北廳新舍的選址就落在城外重要道路東三線邊轉角的位置。

● 舊臺北廳（引自1935年《施政四十年の臺灣》，臺灣總督官房調查課）

---

40. 1899（明治32）年6月14日《總督府公文類纂》，「官舍敷地指定ノ件」，民第503號。
41. 1906（明治39）年5月18日，《臺灣日日新報》，〔臺北廳舍之白蟻〕，第5版。

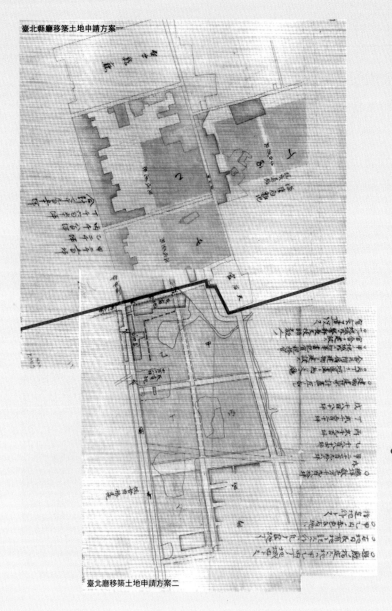

臺北縣廳移築土地申請方案一

臺北廳移築土地申請方案二

● 臺北廳移築的兩個土地
方案申請，將兩個案件
的附圖合起，對照出位
置，總督府認可了第一
個位於府後街的方案：
臺北縣廳移築土地申請
方案一（上），拒絕了
第二個位於未來新公園
內的方案：臺北縣廳
移築土地申請方案二
（下）。不過這兩個方
案始終沒有執行。（引
自 1899（明治 32）年 6
月 14 日《總督府公文類
纂》，民第 503 號，「官
舍敷地指定ノ件」）

# 朝向南國都市發展

　　府後街在連續改築的過程中，一些舊建物遷移後的空地便逐漸釋放給民間投資開發，街屋也不斷更新，比起首次街屋改築完成當時，後期的都市景觀更加壯盛完整。

　　臺北規劃建城之初主要以服膺政治為目的，出現大量的官有地並不意外，城內一直以來也是政府官員聚集的區域。日治之後，日本人同樣選擇臺北城內作為政治中心，更多的日人與各部門官員移住，從而改變城內的人口結構，使得土地所有權也發生質變。原本擁有大多數府後街土地的臺灣人地主洪以南，因為聘請日籍辯護士進行多筆土地所有權的法律訴訟，日後也才有機會從大量的公文類纂得知臺北城內土地所有權移轉情形。總督府在強硬徵收的同時，一方面與洪以南打官司，一方面仍按照建設時程，興建宿舍於有爭議的土地之上，可見總督府對土地訴訟的勝算相當有把握，此後更加快建設腳步，將臺北城內有爭議的土地所有權逐一變更為己用。

　　臺北城內的人口結構改變後，總督府為打造一日本人宜居都市，因地制宜的訂定出〈臺灣家屋建築規則〉，同時可兼具日本式的都市架構，日後也首度出現有別於臺灣其他地區的日式生活空間，再加上特別的亭仔腳設施與多元種類的熱帶植物行道樹，一座更為強烈的南國都市意象被塑造出來了。

第二章

# 現代化街屋的形成過程

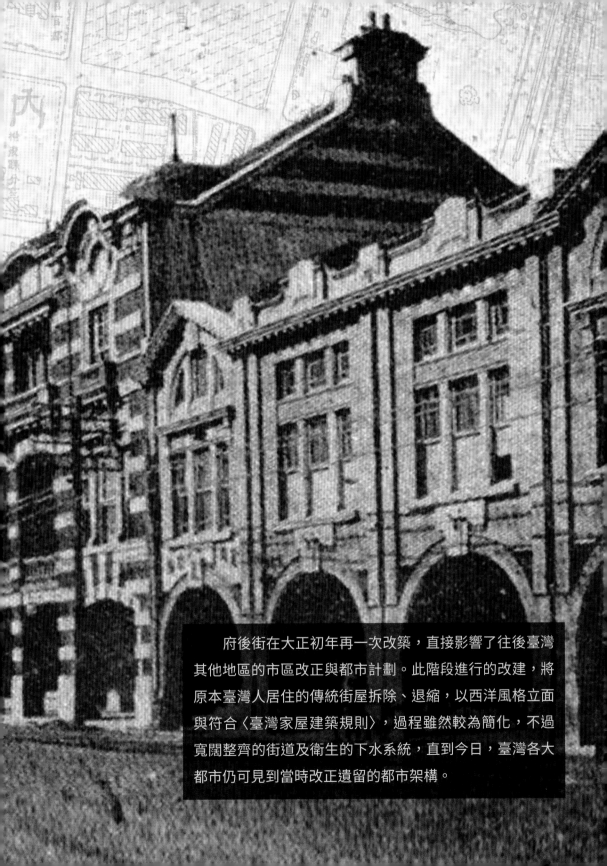

府後街在大正初年再一次改築，直接影響了往後臺灣其他地區的市區改正與都市計劃。此階段進行的改建，將原本臺灣人居住的傳統街屋拆除、退縮，以西洋風格立面與符合〈臺灣家屋建築規則〉，過程雖然較為簡化，不過寬闊整齊的街道及衛生的下水系統，直到今日，臺灣各大都市仍可見到當時改正遺留的都市架構。

# 日治初期的市區改正

## 臺北城內市區改正

　　1898（明治31）年，「臺北市市區計劃委員會」在總督府各高級官員動員下成立，作為街道設計與衛生設施審查的機關，並擬定「市區改正」計劃[1]。首次計劃公布於1900（明治33）年8月23日〈臺北城內市區計劃〉，土地登記、土地徵收等制度也同時建立。並有〈臺灣下水規則〉、〈臺灣給水規則〉、〈臺灣家屋建築規則實行細則〉、〈大清潔法〉、〈臺灣污物掃除規則〉等來配合進行[2]。

　　「市區改正計劃」一詞為1937（昭和12）年以前所稱，之後改為「都市計劃」，不過從名詞中也能想像，「市區改正計劃」的範圍較小，以改善都市環境的局部性計劃為主。初期臺灣的「市區改正計劃」共計51處，占總數的68.9%；1937（昭和12）年以後的「都市計劃」共計23處，占總數的1.1%。顯示日治初期急於改善都市衛生環境的「市區改正計劃」占多數，寄望在短時間內將傳統老舊的市街地，局部性的進行「市區改正計劃」，改造成具衛生、交通便利、防火、防水、防震的現代化都市空間，成為總督府首要施政目標之一，以謀求在管理上的安定。[3]

---

1. 1919（大正8）年《臺北廳誌》，495頁。
2. 1915（大正4）年《臺灣行政法論》，268頁～271頁。
3. 2000《日治時代1985～1945臺灣都市計劃歷程之建構》，163頁～164頁，黃武達，臺灣都市史研究室。

對臺北市街的下水工事，併同道路擴築計劃，依據巴爾登（W.K.Burton）及濱野彌四郎技師的設計藍圖，工法採用「開渠式合流法」，即排水支線為開渠式，匯流入暗渠式支幹線，逐年進行[4]。

有關開渠式合流法的下水工法，巴爾登（W.K.Burton）與濱野彌四郎技師所持的理由如下：

1.臺灣人文化程度尚低，暗渠的使用還未完善，特別是暗渠的清掃極感困難。

2.臺北地方降雨量大，暗渠式的工事費未免太大，而開渠式不僅可減少工事費，且對瞬間突來的氾濫，尚可承受。

3.本市不同於歐美的繁榮都市，交通量不大，故開渠式對交通的障礙亦少。

4.所幸本市舊有開鑿的水井水位尚高，可供自家洗滌等下水使用，新加坡即有此例，成果良好。

基於上述理由，決定採用開渠式，計劃將城內東南部的下水集流至城內北部，再排放至淡水河；另於城壁上裝置閘門，遇河水氾濫時，即將閘門關閉，改以蒸汽幫浦，將城內污水排出。以此計劃為基礎，自1897（明治30）年度起，「改正工事」為配合統治上的需要，係由「城內地區」（府後街、府前街、北門街）開始施行下水溝改築，至1901（明治34）年度幾已全部竣工。[5]

---

4. 1942（昭和17）年《臺北下水道調查書》，8頁。
5. 1942（昭和17）年《臺北下水道調查書》，8頁～9頁。

## 計畫道路上之污屋（清代土埆造街屋）拆除

初期臺北城內衛生條件不佳，百斯篤疫情極為流行，以至影響日治初期的基礎建設與政策，重心都傾向以改善衛生為先，不過卻也因此使得總督府加速實施市區改正。

1900（明治33）年，總督府公布了第一次臺北城內市區計劃，但在尚未建設改善衛生下水道之前，首先還須確定計劃中道路寬度與位置，這些位於臺北城內拓寬道路與計劃道路上的家屋，即以「污屋」（不潔家屋）的名義進行拆除。1905（明治38）年8月28日，總督府暫停對府前街、府後街以及其他35戶拆遷戶課徵家屋稅，時間大約六個月，金額總共200圓。[6]

會有污屋一詞出現，大抵是配合1906（明治39）年進行的〈大清潔法〉[7]，能以正當的衛生理由，將位於計劃道路上的建築貼上污屋標籤，以便舉起改善環境的大纛來加速拆遷。城內市區計劃進行期間，經過總督府土木課、臺北廳警務課以及衛生部共同會勘後的污屋，會分為三期拆除，第一期拆除於1907（明治40）年8月中。[8]

---

6. 1905（明治38）年8月28日，《臺灣日日新報漢文版》，〔市區改正及家稅徵收〕，第3版。
7. 公布〈大清潔法施行規程〉，規定每年分春、秋兩季，施行全臺定期大掃除；項目包括清洗窗戶及搬出衣物傢具曝曬，並注意鼠類之驅除，修理住宅破漏，疏濬水溝，整修廚房，水井加蓋等有關居住衛生事項。
8. 1907（明治40）年8月2日，《臺灣日日新報》，〔調查不潔家屋〕，第5版。

第二期的拆除，則先由臺北縣廳警務課召集屋主公告計劃拆毀的區域，此時收到拆毀命令的建物計有154棟，其中324戶為家屋、大型倉庫三棟、小型置物室15棟，面積共計2,462坪，遷移人數828名。府後街位在污屋預計拆毀的第五區內，也完成於1907（明治40）年12月10日前。第六區位置為府後街三丁目（約今襄陽路上），限定1907（明治40）年10月15日前拆除[9]，共計拆毀十棟，面積有125.2坪[10]。最後，第三期污屋則位在城內府後街東邊，以及城外西門外街、新起街、新起橫街等區域。

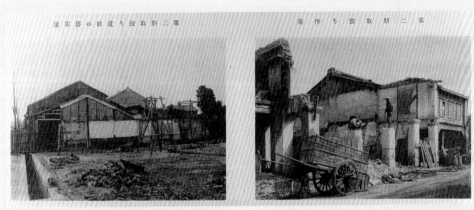

● 污屋拆除中（引自1931年《臺北市京町改築紀念寫真帖》）

9. 1907（明治40）年8月1日，《臺灣日日新報》，〔第二期污屋拆毀期間〕，第5版。
10. 1907（明治40）年8月2日，《臺灣日日新報》，〔第二期污屋拆毀之戶口數〕，第5版。

● 位於府後街的一百二十番、一百二十一番地，面積合計為九十八坪七合，地主為廣井琦太郎，由於這兩筆土地位於計畫道路上，依照臺灣土地收用規則徵收之，地上土埆造街屋為污屋而拆除。（引自1903（明治36）年9月9日，《總督府公文類纂》，「臺灣土地收用規則ヲ臺北城內ニ施行ノ件」，民總第5464號）

　　第二期的污屋拆除較為順利，且大部分由總督府執行，居民自動自發進行遷移，因此免發強制拆遷命令。而公告的第三期區域皆於拆除前已先行遷移，雖然府後街東邊有零星抗議雜音出現（洪以南的抗訴），不過因為受到總督府強制遷移的壓力甚大，屋主也都在1907年（明治40）年10月15日前被迫遷移。[11]

　　但實際上，若以位於計劃道路上的污屋而言，大多屬於日本人的家屋。[12]

　　髒亂與流行傳染病的環境讓總督府非常頭痛，因此制定了許多法條與計劃，努力改造臺北城內為一現代與衛生的都市。在建設污水排水系統與自來水工程之外，更是盡一切可能找出機會，拆除過去遺留的土埆構造建築物，舊建築有遇水會崩壞的危險，加上房屋與土地一樣面寬窄、進深長，且樓地板並無架高，鼠類容易進入屋內，百斯篤帶原的蚤類極易傳染給人類。總督府迫切希望透過拆除舊屋，興建符合衛生與新法規的建築。1900（明治33）年9月29日發布的〈臺灣家屋建築規則實行細則〉，再配合

---

11. 1907（明治40）年9月17日，《臺灣日日新報》，〔拆毀污屋之近聞〕，第5版。
12. 1908（明治41）年5月17日，《臺灣日日新報》，〔臺北拆屋〕，第5版。

1907（明治40）年〈大清潔法〉，污屋在短短四到五個月之內即拆除完成，總督府極高的效率，也展現出實施都市衛生現代化建設的決心。

## 市區改正前後的市街地等級變化

為了增進稅收時的公平性以及鼓勵環境改善，日治初期即已設立市街地等級評比的規定，以決定市街地的價值。另一方面，經由市街等級的區分，進一步也可較詳細掌握到臺北城內的環境衛生狀況。

〈臺灣地方稅賦課規則〉在1898（明治31）年7月23日頒布後，已開始對銀行、保險、搬運、包辦工程業、印刷等，以及工匠、打獵人、理髮業、娼妓、演藝、雜耍、運輸業、漁業等進行精確課稅。稅收項目有家稅、營業稅、雜項稅三種，於每年的4月1日起開始徵收，而地方長官若遇到特殊情況的徵收稅案件時，可免按原定時程徵收。另外，免徵收的對象，有寺廟學堂、印刷業（承接官方印刷品）、農用船車、航海用船之備用舢板等，其中最特別的是，若地方長官知情貧苦無法繳稅者，也得以免徵收。若有逃漏稅者，分別易科逃漏稅金之五倍以下罰金。至於以上各種稅收徵收的截止期限，則由地方長官依照地方情況規定。[13]

為了減少總督府在稅收上的爭議，另成立「臺北市內地方稅調查委員會」，主要成員由地方各街町民眾經由選舉產生，來判斷民間地方的稅收基準。1906（明治39）年時，調查委員大多來自城內。在初期日人還是會擔心，若由臺灣人擔任地方稅調委員，有可能會出現不如總督府所期望的市街判別等級，以致於城外臺灣人區域如艋舺與大稻埕等地的委員也皆為日本人。

---

13. 1898（明治31）年7月23號，〈臺灣地方稅賦課規則〉，府報335號，府令第61號。

東轅門　　　　　大天后宮　　　　　　　　　　赤十字病院　總督官邸

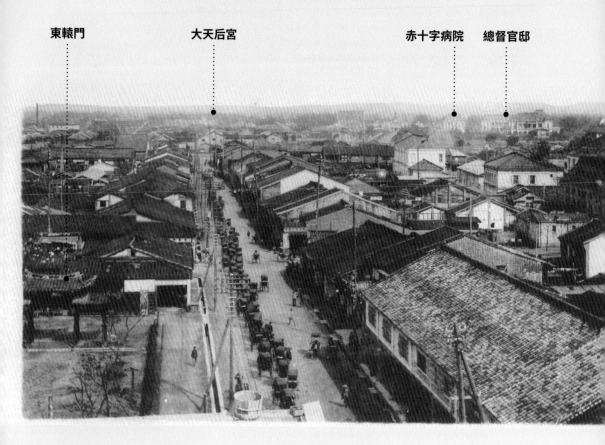

● 市區計畫前的臺北城內，西門街向東，此照片攝於電話交換局頂
樓，1903（明治 36）年落成。加上 1904（明治 37）年落成的第一
代總督官邸，照片中總督官邸左邊的西洋風格建築物，為臺北
赤十字病院，落成於 1905（明治 38）年。推測拍攝時間為明治晚
期，1906～1911 之間。道路端點為大天后宮，此時熱鬧的臺北城
內商業區域，由於傳統的都市空間，使得無法得到較高之市街等
級。（引自 Taiwan Pictures Digital Archive – tai-pics.com）

擔任地方稅調委員是極有名聲與榮譽的職務，委員的津貼則由市街內眾人集資寄附（捐獻）分攤。而單一市街中若有不同派系的團體，則可各推派一人，所以大部分市街均擁有兩名委員，以示公平。[14]

　　市街等級決定了每一戶家稅繳納的多寡，並作為總督府稅收之基準。臺北市街自從評等制度實施以後，每年經過地方稅調委員會實際調查各市街盛衰狀況後，會給予各市街不同評等。另方面從繳稅的多寡也能得知市街興盛程度。但初期的市街等級分類並不精細，如1903（明治36）年的評等，即明顯可看出主事者的判斷標準為——依據城內熱鬧的街廓如北門街一目、二丁目、三丁目、西門街前面、皆評等為二等地，而一等地卻是位於臺北城南邊廣大的新興行政區域。城內北邊的商業區域卻只有北門口附近的撫臺街，與靠近新北門的府中街被評為一等地。

● 臺北各地區的稅調委員名單，城內城外區域支委員皆為日本人所擔任。（引自1906（明治39）年3月31日，《臺灣日日新報》，〔地方稅調調查委員〕，第2版）

---

14. 1906（明治39）年3月31日，《臺灣日日新報》，〔地方稅調調查委員〕，第2版。

● 大約1900年代初期的西門街，被評為二等地。（引
　自石川源一郎編《台灣名所寫真帖》）

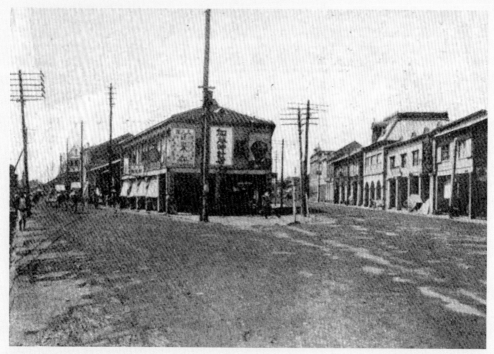

● 大約1910年代初期的撫臺街，被評為一等地。（引自《臺北寫真帖》）

● 1902（明治34）年改正臺北市街圖，虛線部分
為日治前傳統市街，為二、三等地。城內中央
區域黑色部分，為一等地。可見介於南邊的行
政區域與右邊宿舍區域的商業市街，對於日本
人的可及性較高，商業較繁盛。（改繪底圖引
自〈改正臺北市街全圖〉）

這樣的評等結果，很明顯的並非以市街的興盛程度為依據，而是以新穎、清潔、乾淨、日本人所居住的宿舍區與行政區域等條件來斷定較高等級。臺北城內雖然居民與商家大多已經換成了日本人，生活模式也有所差異，不過由於建築物本身的結構與衛生問題，稅調委員仍是給予二等地的評等。

● 圖為 1903（明治 36）年分為三等級的城內商業區市街等級。右圖為 1906（明治 39）年分為七等級的城內商業區市街等級，顏色越深，代表市街等級越高，可了解到日治初期城內商業繁榮地帶，位於城內中央位置，府中街與府前街區域。（王顧明改繪，底圖參考 1900 年〈臺北城內市區計畫平面圖〉。改繪等級資料引自 1906（明治 39）年 6 月 26 日，《臺灣日日新報》，〔臺北各街之盛衰〕，第 3 版）

1906（明治39）年，臺北市街等級又有重大變革，這次在土地變更後，分級達七級之多，而評等的結果，較近臺北城內的中央區域，如府中街三丁目、四丁目前面、文武街一丁目前、原石坊街等為一等地。城內較興盛的商業區域，已由原本連接艋舺和大稻埕的西門街、北門街偏西位置，向東移至城內中心區域，以連接府後街東邊（宿舍區域）與城內南邊（行政區域），及城內中心部位的府中街前為主。從轉變中也可進一步推敲，商業重心的轉移，顯示城內商業交易的主要對象，已漸漸轉向日本人。而這次的評等，更將上次1903（明治36）年原為一等地的南邊行政區域，降為三等地至四等地之間，可說更合乎以商業盛衰為評等基準的原則。[15]

● 大約 1910 年代初期的府中街一丁目
（引自《臺北寫真帖》）

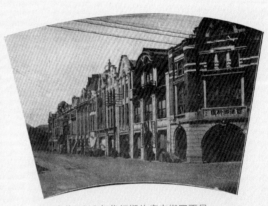

● 大約 1910 年代初期的府中街四丁目
（引自《臺北寫真帖》）

15. 1906（明治39）年6月26日，《臺灣日日新報》，〔臺北各街之盛衰〕，第3版。

而府後街周邊的市街等級，在《臺灣日日新報》中曾出現四次報導。分別是 1903（明治 36）年，府後街評等為二等土地；1906（明治 39）年，府後街為四等，府中街為三等；1908（明治 41）年與 1909（明治 42）年，府後街皆為三等。從這段時間的變化來看，亦可觀察市區計劃與街屋改築之前的城內狀況。

　　早期的城南在未開發以前，原本的商業區域確有較高的稅收價值。但隨著城內逐步開發，府後街雖是城內較邊緣的區域，隨著市區計劃及各種公共建設的完成，有了新穎衛生的都市結構，評等也水漲船高，而原本建築衛生狀況不佳的城南商業區域，卻仍維持在第三等級沒有變動。可見城內各區域的市街等級，因發展而連動產生非常大的改變。

## 亭仔腳的開端與規定

　　1900（明治 33）年發布的〈臺灣家屋建築規則〉規定沿道路的家屋建築，必須要設置亭仔腳步道。雖然清代臺灣早有亭仔腳的設置，不過真正法制化的落實則在日治時期以後。1908（明治 41）年，為了配合臺灣縱貫鐵路的開通，臺北城外新起街市場落成，同時新建落成的新起街街區也同時設置了亭仔腳，由於範圍較小且街屋建築的立面的變化也較單調，並無法形成壯麗的街通。然而，新起街卻是早於城

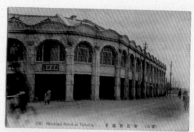

● 新起市場，臺灣第一現代化亭仔腳街區。（引自 1941（昭和 16）年《臺灣建築會誌》，地 13 輯，第 5 號）

內的臺灣第一個擁有亭仔腳空間的近代化街區，可說意義非凡。[16]

　　日治初期，巴爾登（W.K.Burton）受總督府委託研究，第一次提出「理想家屋提案」，不過此提案也只是針對總督府決策單位的一項建議，除了部分官舍建築之外，對臺灣的家屋並沒有造成全面性的影響，不過提案還是深刻影響到往後的建築法規，即1899（明治32）年6月27日，臺北市區計劃委員長村上義熊向總督府提出〈臺灣家屋建築規則〉初版中的第四條：

　　　　沿公共道路建築家屋者，需要在依等級二等道路處設置二間、三等級以及四等級道路處設置一間半之軒簷作為街衢之步道，簷軒上作為露台。

　　此版雖是首次針對臺灣家屋所作的設置亭仔腳的規範，不過也只是理想性提議而已，並未公告實施。直到1900（明治33）年8月12日，總督府參考相關意見書及提案評估後，才正式發布了〈臺灣家屋建築規則〉，其中有關於亭仔腳的留設也同樣列於第四條規定：

　　　　沿道路建築之家屋，須設置有遮蔽之步道，但經地方官廳許可者不受此限。應設步道之道路及步道、遮蔽之寬度與構造由地方長官訂定之。

　　〈臺灣家屋建築規則〉正式發布後，算是開啟了臺灣都市地區沿街家屋強制留設亭仔腳以及規定亭仔腳尺度的法源，也改變了臺灣的都市空間環境。

---

16. 2011年1月，《臺灣博物季刊》，〔臺灣日治時期建築文化資產之形成及保存活用〕，26頁～27頁，黃士娟，國立臺灣博物館。

## 亭仔腳街屋的取締與管理

亭仔腳空間為臺灣特有的建築元素與都市空間，法規強迫徵收一段私有土地，讓出給都市作為步道空間，表面上土地為私有，卻又提供給公眾使用，情況的確有點尷尬。

而這種定位關係，又似乎衍伸自傳統清式亭仔腳空間因雜亂且不易管理的狀況。針對亭仔腳的管理取締辦法，1896（明治29）年7月22日，首次見於臺北縣知事橋口文藏向總督府提出〈簷下通路管理取締令〉提案，內容為：

1. 禁止於公眾通路的簷下橫放物件妨害通行，或搭出遮蓋露墊攤販等，而販賣飲食及其他物品。違反者處一日以上三日以下拘留，或二十錢以上一圓二十五錢以下之罰銀。

5. 但在無妨害通行之場所，欲搭出遮棚露店攤販等販賣物品，或為家屋修繕其他工程暫時之使用，則需要向所轄之警察官署提出申請，得其許可之後方可。

根據提案的內容，總督府於同年10月14日裁定後，緊接著10月22日發布〈市街亭仔腳的相關取締〉，即刻成為臺灣亭仔腳管理與取締的基本政策。此次法令雖只限制了亭仔腳的通路須通行無礙，不過總督府為了統一各地分歧的路街管理方法，以及對市街的景觀與衛生作更有效的管理，便更進一步推動相關配套法令的制定。

例如1903（明治36）年6月10日施行〈街路取締規則標準〉，內容有三十九條條文，包括第一章總則，定義本法所管制街路的範圍。第二章街路之修理及使用，規範使用或修理街路時需擬定計劃書，並且須向官

廳申請許可證。第三章街路清潔保持，規定道路旁家屋與土地之所有者或管理者，需要對街路保持清潔的責任與義務。第四章為街路保安，嚴禁妨礙街路安全、衛生、觀瞻的行為。第五章街路通行，規定各種車輛在街路上的通行規則及罰則。另一方面，從法規的演進也可以看出總督府

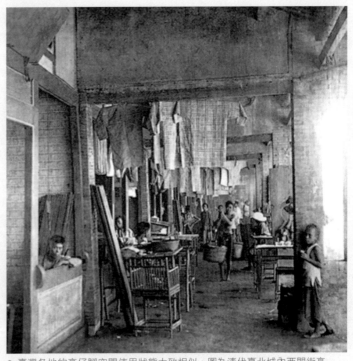

● 臺灣各地的亭仔腳空間使用狀態大致相似。圖為清代臺北城內西門街亭仔腳使用狀況。（引自 Taiwan Pictures Digital Archive - tai-pics.com）

的考量，首先是對亭仔腳的阻礙通行做規範，緊接著針對道路觀瞻、衛生的取締管理，進而形成制定全面性管理的法律規則。[17]

經過改築後的亭仔腳空間（如圖），地方政府依〈街路取締規則標準〉管制，偶爾雖出現貨物堆放、踏車與人力車停放等情形，但大多不如今日占用、加建等情況嚴重。

---

17. 1996年6月，《日據時期臺灣建築相關法令發展歷程之研究》，117頁～118頁，楊志宏，中原大學建築研究所。

● 日治時期亭仔腳改築過後的情形，由上至下為高雄的亭仔腳、
　臺中的亭仔腳、艋舺的亭仔腳、基隆的亭仔腳實際使用狀況。
（引自 Taiwan Pictures Digital Archive - tai-pics.com）

# 颱風的影響

　　自臺北縣廳（府中街二丁目）至臺灣日日新報社（西門街）之間（地圖
框線範圍內）的街屋，多為臺灣人留下的傳統土埆建築。1911（明治 44）
年，雖已有店家改造店面外觀，不過建築物構造本質並無改變，土埆牆崩

壞的意外因此層出不窮。當時臺北廳長井村大吉非常熱心於街屋改築之事，藉由《臺灣日日新報》發揮宣傳力量，希望商號以改築街屋作為相互競爭的誘因，促進店鋪的美觀與吸引顧客，使城內景觀符合總督府期望，形塑臺北成為臺灣首都，對於總督府與民眾皆為有利之事。[18]

● 1900（明治33）年臺北城內區域計畫圖。當時的商業區域仍存留清代土埆在街屋，東自臺北縣廳（府中街二丁目）、西至臺灣日日新報社（西門街）之間區域。（王顧明改繪，底圖參考1900年〈臺北城內市區計畫平面圖〉）

18. 1911（明治44）年8月26日，《臺灣日日新報》，〔城內家屋改築〕，第2版。

然而，實際執行街屋改築還是有一定的難度存在。許多不動產的所有者出租名下的房屋，大多是較為破舊且不衛生的土埆屋，基於己身的利益著想，多不願改築已出租的家屋，承租者也無改築的責任與意願，使得城內到處盡是老舊的傳統樣式街屋。而隨著商業發展，地價上漲，租貸金也跟著升高，隨後而來的最大問題，即是環境差卻租金貴，性價比不相符的情況。

　　1911（明治44）年8月31日發生風水害，總督府遂利用這次天災，作為開拓新都市環境的契機與開端，由公權力介入，初次嘗試將府後街改造成為未來臺灣都市範本的模範街屋。[19]

## 1911年風水害對市區改築的影響

　　總計1911（明治44）年，一共有四次颱風侵襲臺灣，而八月底的連續兩次颱風，更是造成日本治臺以來最為嚴重的災害。1911（明治44）年8月26日，颱風於呂宋島北方形成，往西北移動，由恆春登陸，後從澎湖出海離開臺灣，而外圍環流降雨卻嚴重影響北部。緊接著8月31日，颱風中心由石垣島形成，並向西移動，第二日晚間暴風圈橫掃過臺灣北部。連續兩次的颱風侵襲造成全臺灣各地風水害慘重。

　　臺北城內自1900（明治33）年起開始實施臺北市區計劃，但密集的風水害，城內的地下水道還來不及清除上一個颱風的淤積，又面臨下一個颱風，當時雨量驚人，臺北降雨量達到302毫米，淹水達到日式家屋地板以上2尺[20]。[21]根據《臺灣日日新報》報導[22]，臺北廳共計有99死250傷；而房屋災害方面，浸水36,873棟、半倒5,454棟、全倒5,122棟，情況相當嚴

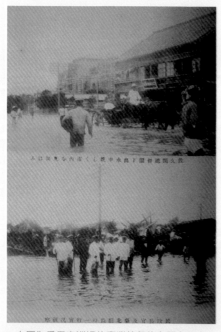

● 上圖為乘馬車巡視的臺灣總督佐久間左馬太。下圖為臺灣總督府民政長官內田嘉吉，以及臺北廳長井村大吉，步行巡視臺北城內災區。（引自1911（明治44）年10月12日《辛亥文月臺都風水害寫真集》，7-8頁）

重。10月12日，也就是災害發生後兩個月，由臺北北門口街一九六番的成田寫真製販部發行了一本寫真集《辛亥文月臺都風水害寫真集》，對這次颱風來襲有非常詳盡的紀錄：

明治44年8月31日，早晨的風雨以及天空的渾沌不清，使人感覺不佳。豪雨猶如盆中之水倒入臺北，早上10點過後在一個鐘頭之內，測量高達3斗1升1合的降雨量。在強風暴雨侵襲之下，全部街燈及家屋屋簷、屋瓦甚至地基都被掀起，導致塵埃漫天飛舞。中午過後，市郊下水溝皆大漲，淡水河更是高漲至1丈9尺（655.5公分），在人心惶惶之中進入黑夜，入夜之後並無電力輸送，導致電燈無法運作，而人在屋內的人們也很少談話，路上行人更是稀少，只有聽猶如將山吹翻了般的強烈風聲，豪雨則如同岩石融化之後落到地面所發出的聲響，以及招牌與戶外

19. 1911（明治44）年9月15日，《臺灣日日新報》，〔資產家の德義，臺北市の改築に付きて〕，第2版。
20. 1900（明治33）年9月29日，〈臺灣家屋建築規則〉，府報第799號，律令第14號，第五條：家屋高於地盤2尺以上。單位換算後約60公分。
21. 1911（明治44）年9月2日，《臺灣日日新報》，〔慘又慘暴風と洪水，一晝夜に亙る暴風豪雨臺北全市濁浪に吞まる〕，第1版。
22. 1911（明治44）年9月5日，《臺灣日日新報》，〔南部の風水害〕，第2版。

物品被風吹的發出巨響，就像世界末日般的恐怖感覺，也只能等待時間一分一秒的經過。暴風雨將天地掀翻了般的不停歇，每秒高達 3200 公分的高速風力，淡水河更是增長到了 2 丈 5 尺（862.5 公分），晚上 8 點淡水河的河水開始倒灌，瞬間進入了民宅之中，原本停泊在河邊碼頭的船舶，東倒西歪的衝進街道之中，成為一種奇觀。而市區也漸漸浸水，成為如同泥水湖般的景象。

　　晚間 10 點之後，風雨突然停止，天空漸漸有了亮光，甚至有些地區還可以看到星星於天空之中。城內的居民看到互相平安無事，高興的起舞慶祝，幾百個點點燭光波影倒映在積水的道路上，造成一種美麗的景觀，而居民開始慢慢聚集，幾乎忘了所受之災。短短的一個鐘頭之後，於晚間 11 點 30 分之後開始突然一陣暴風又起，又是風雨交加，淡水河突然更加高漲至 3 丈（1035 公分），骯髒渾濁的淡水河河水漸漸淹往市區，城內淹水高度至 4 尺（138 公分），江瀕街[23] 水患特別嚴重至 5 尺（172.5 公分）至 6 尺（207 公分），市內環境特別混亂，臺灣人的屋舍，一間一間的倒塌，城內也都同樣淒慘。府後街除了吾妻旅館的一兩個地方之外，其他全部倒塌。阿鼻斗喚傳出房屋倒塌的巨響以及淒慘的叫聲，無法用言語形容的淒厲，而對面的大川旅館，屋簷及棟樑前後兩根斷裂，所幸並無倒塌。一開始各地方傳出全倒半倒的災情，而府後街的居民放棄財產緊急避難，在暗夜之中游泳於濁浪之中，被救難船所救起，到處都有倒塌之屋樑隨波逐流猶如竹筏，其慘狀真是難以形容。臺北廳內浸水，廳內有一老榕樹倒

---

23. 艋舺最北之街道，靠淡水河與城內、大稻埕皆隔著沼澤地，而沼澤地就是未開發之西門町區域。

塌危急建物，廳內多處事務所皆有損害。還有城內府中街、府前街、府直街等，同樣大受災害，艋舺與大稻埕更不在話下。[24]

當時《臺灣日日新報》的報導，並無關於臺北廳的損害情況，唯上述該文章最後一段描述臺北廳內的損害情況，因此尤其珍貴。由於臺北廳位於臺北城內府後街與府前街之間，為臺北城日本勢低窪之地區，只有一棵老榕樹倒塌破壞建築物，其他臺北廳建築物只有些許破壞，並無如同臺北廳外的街道般，發生全面性倒塌的狀況。推測由於官廳建築皆使用磚造與木造為主要結構體，與結構體為土埆造的民房不同，所以遇到浸水問題時，建築物並無結構體崩壞，進而發生建築物倒塌之危險。

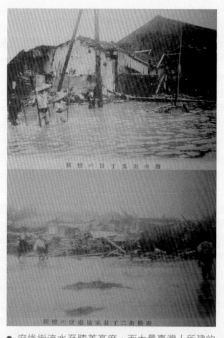

● 府後街淹水至膝蓋高度，而大量臺灣人所建的房舍倒塌嚴重。（引自1911（明治44）年10月12日《辛亥文月臺都風水害寫真集》，6頁、10頁）

24. 1911（明治44）年10月12日《辛亥文月臺都風水害寫真集》，27頁～30頁，成田武司，成田寫真製版部。

## 災情嚴重的原由

　　臺灣位處颱風經常性行經路線範圍內，從古至今每年夏季必有颱風侵襲，但為何1911（明治44）年的風水害會如此嚴重？從1903（明治36）年《臺灣日日新報》發行的〈最近實測臺北全圖〉，與水災發生前一年1910（明治43）年臺灣總督府土木部發行的〈臺北市區改正圖〉可互相對照，臺北城都市近代化過程中，總督府將臺北城內道路拓寬與道路兩側建設污水排水溝，為了完整的街廓土地與都市道路，先將原有臺北城護城河，以及城內原本位於府直街與府後街街廓之內的小渠填平，雖奠定都市發展良好基礎，不過相對的，卻有莫大問題存在。

　　府後街街廓中原本可涵養調解雨水的小水渠與水田，陸續出現了日人宿舍。原本北邊有連接淡水河的護城河，則變成了北三線。巴爾登在1896（明治29）年提出的臺北城內下水道設計建議[25]，原本規劃將道路兩旁的小分流溝渠會匯流於暗渠式地下大水溝，再排入淡水河；但由於坡度問題造成暗渠排放距離不足，因此巴爾登又建議將污水先匯流至污水池，再使用蒸汽機將污水池的污水排出臺北城外。而臺北城內道路兩側的污水排水溝興建雖早在1897（明治30）年開始，不過北三線的暗渠式地下大水溝卻晚至1913（大正2）年才挖築，可見1911（明治44）年風水害當年的環境，正處於排水系統尚未建設完成的過渡期。

　　若利用1918（大正7）年臺北市街圖標示等高線，加以顏色區分，即可觀察到臺北城內的地形走向為南高北低，最低窪的區域涵蓋府後街，以及原府直街、府中街、府前街、臺北廳周圍等地。低窪地區圖面標示為

---

25. 1896（明治39）年9月19日《臺北市給水工事設計報告書》、《衛生工事報告書》、「土木工事，乙種永久第31卷」。

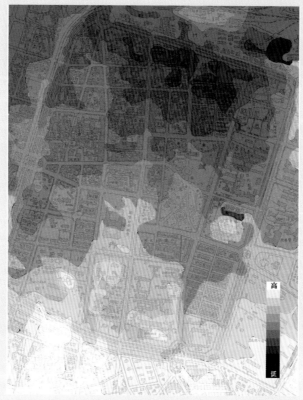

● 1918（大正7）年臺北市街圖，將地勢以顏色區分，可顯示臺北城
內地勢高程，發現城內北側低勢較城內南側低窪。（改繪底圖引自
2006《日治時期臺灣都市發展地圖集》，黃武達，南天書局）

10尺（約海拔330公分），與臺北城內平均高度20尺（約海拔660公分）有
明顯差距。

　　再對照《臺灣日日新報》報導受災嚴重的區域，如原府直街、府前
街、府後街、府中街等，也都位於臺北城內低窪範圍區域內。

　　臺北城內風水害的狀況，還可參考《臺灣日日新報》其他記錄[26]：

---

26.1911（明治44）年9月5日，《臺灣日日新報》，〔臺北城內慘狀〕，第3版。

……府後街西門外街一部低地下水溝皆溢，府後街西門外街府前街民家，水逾寢床，高約數尺，以外各街亦過寢床尺餘，家屋倒壞，莫名慘狀，茲就各街被害情形，列舉如左。

　　北門街：小坂雜貨店，東雲浴室二軒全壞，奧田回春堂，有田寫真館二軒大壞，其餘戶軒等亦多少損害。

　　原府直街：該街與府後街被害，為城內最慘。日之丸館、大西兩換店、丸金理髮店、近森木匠店、加藤繁、生記號、麦口鐵店、麸德事德見鎮次郎、伊庭洋服店等軒全壞，鍵山倉庫、清水餅商、中村彌市、柵瀨兄弟商會等軒近全壞。

　　府前街：一丁目窪田洋平、吉鹿善次郎、久保椅子店、野村雜貨店、翁豆腐店等軒全壞，福井館亦大壞。對面橫頭府中街一丁目村田義教、五德商會、茂記雜貨店等暨臺北廳近邊本島人家屋，亦殆全滅。二丁目三丁目丸川染店、岡女庵、辰馬商會等軒全壞。三島文具店、森本洋服店、丸三商行、德昌雜貨店、加藤金物店、壽美禮屋小間物店、蹈恒商店、松坂木屐店、內田雜貨店、廣濟堂藥店等軒半壞。

　　府後街：鐵道旅館邊軒下全倒。鎮西組及其鄰餅店住友市太郎店面瀕危，內部全壞。以外桶屋谷口元吉、東肥館、吉岡雜貨店、雜貨店林芳蒼、炭星林慶南、菓子屋朝日軒、茶商末永榮志、理髮店中村利兵衛、藤原保太郎佐野雜貨店、秀島雜貨店、飲食店小松屋、山田光太郎、外山和市、市原錶具店、石井電器商會、井上治一郎、濱口商行、山田芝嘉富吉及本社社長今井周

三郎家內部皆倒。外部雖存亦危。鎮西組至高砂檢番全部皆滅。

　　府中街後：廳長官舍前數戶全壞，以上列舉各街被害家屋，若再精查，必異常多數，現僅一府後街，被害者已達七八十名云。土塊壁之危險：以上家屋屋壁，悉係土塊疊造，外半部改為內地形式，故倒壞甚易。死傷全無：該等家屋雖倒壞，然死傷者全無所聞，惟豆腐店某婦受微傷，亦不幸中之幸也。

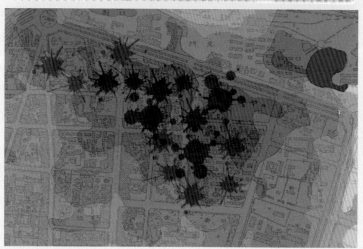

● 1918（大正7）年臺北市街地勢圖，按照臺灣日日新報所報導的災害發生地點，標示城內受災地點。發現皆位於地勢低窪區域。（引自1911（明治44）年9月5日《臺灣日日新報》，〔臺北城內慘狀〕，第3版。改繪底圖引自2006《日治時期臺灣都市發展地圖集》，黃武達，南天書局）

報導指出，舊式土埆結構建築物的傾倒狀況最嚴重，且商業地段的街屋因多為共同壁構造，也導致連續崩壞的狀況增多。同樣位於臺北城內，作為宿舍用途新建的日本式木造房舍，受災則較為少見。

1911（明治 44）年 8 月底的風水害會如此嚴重，彙整現有資料得出的主因有下列四點：

1. 短期內連續兩颱風侵襲臺灣，夾帶的豪雨使臺北城內排水不及，以致災情嚴重。

2. 原本的臺北城排水系統變成道路，而具有涵養雨水功能的稻田也改建為宿舍建地，土地涵養雨水的速度較先前慢，以致風水害更加嚴重。

3. 已建設完成的道路兩側排水溝的功能主要是衛生考量，對於暴雨的排洪能力較低，而北三線的暗渠式地下大水溝又尚未建設完成，使得排水不及導致嚴重的風水害。

4. 臺北城南高北低的地勢，雨水往往集中於低窪的受災地區。而此區的建築，多為沿用清代的土埆壁建築，淹水導致結構崩壞，以致於風水害嚴重。

由於災情慘重，這次的風水害也成為總督府都市建設政策的轉捩點，原本以衛生為首要的建設觀念，開始轉變為衛生與防洪並重的都市建設政策。原本北三線的地下暗渠式水溝也修改設計規格，加大尺寸並增加一條自南門經艋舺的暗渠式水溝規劃。如此一來，再加上計劃興建的淡水河堤防，以便解決臺北城內風水害問題。[27]

---

27. 2008《日治時期臺灣治水政策對都市發展影響之基礎研究》，3-44頁，黃朝宏，中原建築建築系。

風水害之後，總督府也趁此大膽提出街屋改築的新穎概念，欲從臺北城內府後街、府前街、石坊街實施全臺灣第一次的亭仔腳街屋改築，把帶有西洋風格的建築立面強力植入，營造現代都市新風貌，也做為未來全面實施改正的模範街道。

　　而眾多的受災戶與災民，各種體恤金、義捐、善行等聽聞，大部分都由《臺灣日日新報》報導揭露。不過也有不肖商人利用災後混亂的狀況，提高清潔工人的雇用費、哄抬物價等亂象層出不窮。

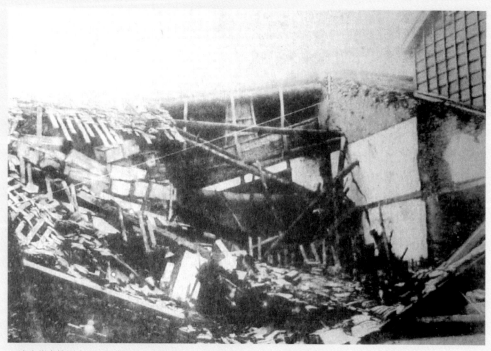

● 淹水災害慘況（1911年《辛亥文月臺都風水害寫真集》）

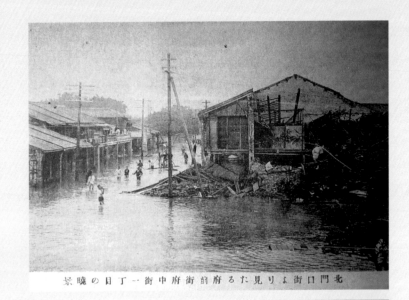

北門口街より見たる府前街府中街一丁目の曉景

府中街三丁目北角附近の浸水

● 淹水災害慘況（1911年《辛亥文月臺都風水害寫真集》）

## 風水害過後災民安置與民間義捐

　　臺北艋舺、大稻埕、城內三市街災後，初步由警方救助與安置的難民，共計 4,771 名，其中日本人 1,006 名，臺灣人 3,601 名，清國人 64 名。警方除收容並供給早晚伙食者，約占難民之中的 45%，共計 2,153 名。餐飲自 1911（明治 44）年 9 月 1 日開始供應至 9 月 4 日為止[28]，其中日本人難民的占比為 27.4%，可想而知，原則上警方安置是以日本人災民為優先，而臺灣人所得到的伙食與收容並非多數，原因應是當時救災與收容的區域，大多數是城內受災嚴重的日人街區為主。

　　反觀臺北城外，艋舺區長黃應麟毫無自發性的救濟行動，彷如旁觀者般漠不關心[29]。反倒是另有其他臺灣人成立「風水罹災者救護所」義工計畫，收容災民，而自願者人數雖不明，不過皆熱心公益者，從事煮粥分送救濟的義行。當時官方的救濟並無法照顧到所有災民，難得的是，還有善心團體在非常時期雪中送炭，自願幫助災民。

　　另外同樣也是以臺灣人為多的大稻埕，則有黃玉階提倡捐賑，感動了辜顯榮、李春生等多名大稻埕出身的富商，並捐出鉅額救助款，合計 2,880 圓，陸陸續續交予臺北廳，投入地方救災。[30]

　　自發性的義捐與善行之外，官方媒體的力量更是強大，這次受災範圍雖遍於全島，但以首都臺北最嚴重，在總督府與地方官廳極力救災的同時，臺南新聞社、臺灣新聞社、臺灣日日新報社等報社媒體，也在民間共同發起風水害義捐金募集，發揮強大的散播力，將此義舉詔告於全臺，且有明確的義捐規定，如義捐金一人則需要捐款 20 錢以上、義捐金直接送交三家新聞社的特別統籌義捐單位、期望義捐期限至 1911（明治 44）年 10

---

28. 1911（明治 44）年 9 月 8 日，《臺灣日日新報》，〔施粥與罹災難民〕，第 3 版。

29. 1911（明治 44）年 9 月 8 日，《臺灣日日新報》，〔艋舺救護狀況〕，第 3 版。

30. 1911（明治 44）年 9 月 8 日，《臺灣日日新報》，〔稻江義舉再誌〕，第 3 版。

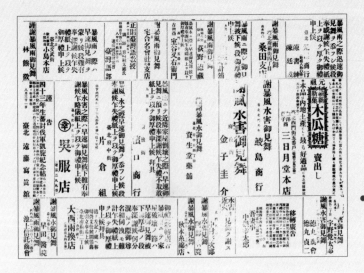

● 風水害之後，民眾刊登於臺灣日日新報以表達感謝（御見舞）之意。（引自1911（明治44）年9月3日，《臺灣日日新報》第2版。）

月 15 日為止、義捐金額全數彙整交至官廳等等，義捐芳名以及金額也會刊登於報紙中作為收據。[31]

　　此次義捐募集響應非常成功，在日期截止前兩日，也就是 1911（明治 44）年 10 月 13 日中午前，已經募得了 17,694 圓又 94 錢，經《臺灣日日新報》積極刊登鼓勵踴躍捐款、勿落人後的新聞[32]。甚至在截止日期之後仍有非常多的義捐湧入，也一併刊出，1911（明治 44）年 10 月 24 日即報導，義捐的總額，繼上次的統計後，短短不到半個月的時間內又多出 41%，最後總額高達 43,189 圓。

31. 1911（明治44）年9月21日，《臺灣日日新報》，〔風水害義捐金募集〕，第2版。
32. 1911（明治44）年10月13日，《臺灣日日新報》，〔義捐金募集經過〕，第3版。

## 風水害過後官方的御救恤金

　　臺灣首次接受來自天皇所賜的「水害御救恤金」在 1906 年（明治 39）年，當時也是因為風雨災害，總額 3 千圓[33]，皆用於救助災民、賠償災民損失。而 1911（明治44）年這次極為嚴重的風水害，天皇所賜「御救恤金」則高達 5 萬圓。

　　1911（明治44）年 10 月 20 日，宮內大臣伯爵渡邊千秋發電報致臺灣總督佐久間佐馬太，表示天皇與皇后得知臺灣遭受兩次嚴重的風水害，再次御賜救恤金以幫助災民[34]。1911（明治44）年 10 月 26 日，總督府民政長官發文至各地方課課長，要求地方須製作管轄區內受災者的詳細調查書，內容紀錄管轄範圍、堡名與街庄名、幾番、職業、姓名、男女別、被害種類（如全倒或半倒）、預計所需補助金額等，作為分配發放御救恤金地基礎資料[35]。其中以臺北廳轄內重災區為例，府後街與府中街全倒 32 戶，每戶補助一圓；半倒十戶，每戶補助半圓。從紀錄中也得知，府後街與府中街受災戶多為日本人，只有一戶從事雜貨商的臺灣人為受災戶。[36]

　　1911（明治44）年 11 月 8 日，御救恤金由宮內省內藏寮，以銀行匯票方式轉頒總督府；1911（明治44）年 11 月 10 日，總督府內協商決議，將天皇所賜之救恤金依照調查書分配於臺灣地方各十二廳。[37]

---

33. 1906（明治39）年 8 月 4 日，《臺灣日日新報》，〔御賜救恤金〕，第 2 版。
34. 1911（明治44）年 10 月 20 日，《總督府公文類纂》，「風水害御救恤金分配ノ件」，宮內大臣 甲第506號。
35. 1911（明治44）年 10 月 26 日，《總督府公文類纂》，「風水害御救恤金分配ノ件」，民地第260號。
36. 1911（明治44）年 10 月 26 日，《總督府公文類纂》，「風水害御救恤金分配ノ件」，臺北廳御下賜金配與調查書。
37. 1911（明治44）年 11 月 11 日，《臺灣日日新報》，〔賜金頒到〕，第 2 版。

## 風水害過後的清潔

　　風水害過後必會產生大量污物，安排災後清理的人員配置則有巡查26名，清潔員班長21名，清潔員300名，總計347人，每日清運污物直至傍晚[38]。而衛生防疫部分，則施行〈臨時大清潔法〉，提前每年原定的清潔期。在天氣狀況尚未穩定、水道也未完全疏濬，以及消毒石灰用盡的艱困狀況下，總督府也開始擔心，清潔期雖提前了，卻有可能遇到無消毒石灰可用的窘境。因此在1911（明治44）年9月7日，進口石灰800罐；9月11日，又進口1,200罐；隔日9月12日，輪船「笠戶丸」自日本進口2,000罐。這段期間內，總督府則加速疏濬排水溝，等待清理完成之後，再以石灰進行災區的消毒清潔[39]。而由警官監督、臺北防疫組合執行的清潔工作，也於1911（明治44）年9月14日災後，依〈臨時大清潔法〉分區進行消毒清潔，大約五至十日完成。[40]

　　風水害過後，各種物價肯定會有波動，總督府在救災的同時，也扮演抑制災後物價的角色。以急需的污物清掃苦力為例，一日勞動的工資曾一度上漲到75錢至80錢。因此，警務課召集臺北三市街的苦力領班共十名進行討論，協調出一日工資每人為40錢，如遇索取更高額的工資者，就需上報苦力領班以及警務課，以有效控制聘用苦力薪資的調漲。[41]

---

38. 1911（明治44）年9月8日，《臺灣日日新報》，〔水災污物掃除〕，第3版。
39. 1911（明治44）年9月8日，《臺灣日日新報》，〔水災後清潔法〕，第3版。
40. 1911（明治44）年9月11日，《臺灣日日新報》，〔施行消毒清潔〕，第3版。
41. 1911（明治44）年9月9日，《臺灣日日新報》，〔限制勞銀〕，第3版。

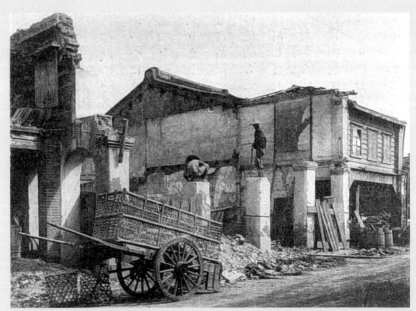

● 京町的第二期污屋拆除工事進行中（引自1931年《台北市京町改築紀念寫真帖》）

● 京町的第三期污屋拆除完畢（引自1931年《台北市京町改築紀念寫真帖》）

# 模範街屋形成

## 臺北市區改築事業之推手：澤井市造

1906（明治 39）年之時，有鑒於明治政府決定使用月賦法與業務儲金辦法，新建燒燬的東京銀座，成為煉瓦造的商業街屋，請負業澤井組的取締役澤井市造認為，臺灣可以效法作為改正臺北市街的參考，並積極與總督府高層官員討論。當時的總督府土木局局長長尾半平認為，投入百萬圓的預算，委由臺灣土地建物株式會社負責興建雖佳，但有資金不足的問題。

● 澤井市造（引自 1915（大正）年 11 月 28 日，《臺北市區改築紀念》，臺北市區改正委員會，臺灣日日新報社）

總督府遞信局局長持地六三郎則另持建議，可由郵政儲金借貸 300 萬圓，來執行此一計劃。但事後與更高層的遞信大臣後藤新平男爵討論後，卻被後藤一笑置之。

1911（明治 44）年 8 月 31 日的風水害，市區內淹水嚴重。第二天，澤井市造與三好德三郎為親自拜訪臺北廳長井村大吉，還須搭乘小船才能抵達，兩人當場催促要求官方應提供低利貸款資金，以利推行臺北市區改正。

正巧災害發生當時的總督府民政長官遠赴東京，土木局土木部高橋辰次郎與德見常雄等技師皆持相同意見，認為不應錯失此次可以市區改正的

時機。同一時間，澤井市造仍被風水害困於打狗，不克返回臺北，雙方只得經由電報往返溝通，最後決定由擁有較高社會地位的人士，如吉岡德松、中辻喜次郎、江里口德市等遴選為改築實行委員，先以 30 萬圓資金，由府前街、府後街、文武街開始進行首次的街屋改築。

其次，第二回的市區改正地區則從城外的大同街起始。澤井市造經營的澤井組順利與總督府簽約，再經電報聯繫，與在家鄉平塚靜養的臺北廳長井村大吉協議，後增加第二次低利貸款 40 萬圓。井村大吉甚至為此事抱病前往東京與長官商談，低利資金前後共計 75 萬圓，確使臺北市區改正可繼續執行下去。[42]

## 風水害之後的改築事業

臺北市曾具體發表最早的市區計劃，然因補償金問題引起內部爭議而延宕。直至 1911（明治 44）年 8 月 31 日，北部的水患淹沒大臺北地區，房屋倒塌，人畜傷亡慘重，臺北廳才斷然重啟市區改正計劃，先從表町（府後街）、本町（府前街）、榮町（文武街）的改建開始，加上佐久間左馬太總督衷心希望皇太子能來臺，計劃於是加速實施，並頗有進展。[43]

42. 1915（大正 4）年 8 月 10 日，《澤井市造》，131 頁～133 頁，高橋窗雨，合資會社澤井組本店。
43. 1931（昭和 6）年 11 月 26 日，《臺北市京町改築紀念寫真帖》，57 頁，京町建築信用購買利用組合。

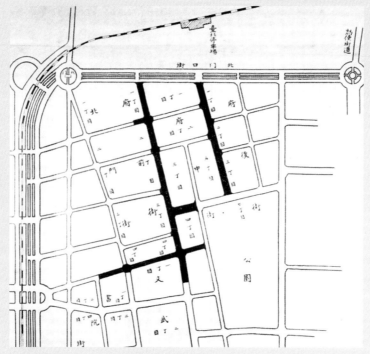

● 臺北城內首次街屋改築範圍（引自1915（大正4）年11月28日，《臺北市區
改築紀念》，臺北市區改正委員會，臺灣日日新報社）

　　街屋改築推行之初雖有低利貸款，不過總督府還是擔心家屋或土地所
有權人在還款壓力下，會變相的向承租戶加收過高租金，此舉將降低承租
戶承租的意願，進而影響改築街道的商業繁榮，最後可能造成空有新穎的
都市空間，卻無繁榮景氣之實。而改築過後的街道，如一等地、二等地，
也與不同商業種類訂定每月租金為40圓至60圓區間的水平，以保障街屋
土地所有權人與承租戶雙方的利益，避免承租戶商業收入與租金支出有不
平衡狀況，且保障不動產所有權人得到合理的租金。有規範保障，也能降

低為了改築而收購府後街多筆土地的臺灣土地建物株式會社，向臺灣銀行借貸的抵押金。[44]

　　另外，還有臺北土木建築請負人組合的 32 名會員，也對家屋改築者提出承包工程的高度意願，但由於總督府已將首次街屋改築規劃交給了臺灣土地建物株式會社負責，加上補助金與低利貸款提供，以致諸多文獻每每提及街屋改築成績，皆歸功於臺灣土地建物株式會社。事實上，臺灣土地建物株式會社也只是參與規劃與設計，臺北土木建築請負人組合與臺灣土地建物株式會社雙方交涉後，最終才協調出由數個不同的營造組合，分區承包營建工程。[45]

---

44. 1911（明治44）年11月1日，《臺灣日日新報》，〔改築と家賃〕，第5版。
45. 1911（明治44）年12月9日，《臺灣日日新報》，〔包建家屋〕，第4版。

## 街屋改築規劃設計者「臺灣土地建物株式會社」

　　臺灣土地建物株式會社創立之初的支配人，是由高學歷及業界具社會地位的日本人所擔任，招攬了臺灣的大資本家如辜顯榮、李春生、林爾嘉、林大義等，藉此讓臺灣土地建物株式會社擁有一條直接且正當的管道，以取得臺灣實業家所持有的土地。再者，透過臺灣土地建物株式會社也讓日本資金進入臺灣社會，逐步改變臺灣原有複雜的土地權屬關係，便於啟動臺灣近代化的市區改築、造街造市、港口海面填埋等大規模的土地開發。

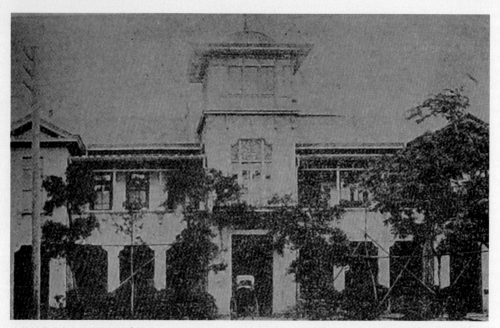

● 位於臺北市北三線北側的「臺灣土地建物株式會社」本店（引自1916（大正5）年，《臺灣日日寫真畫報》）

---

46. 1997年6月24日，《日據時期土木建築營造業之研究 殖民地建設與營造業之關係》，67頁～68頁，曾憲嫻，中原大學。

臺灣土地建物株式會社初期的經營項目中，並沒有土木建築與營造此營業項目，而以家屋改良、土地經營為主。其運作模式，首先會由會社內的地方士紳捐售私地，加上取得的官有地之後，再由臺灣土地建物株式會社配合官方的基礎建設，以半官半民的力量，共同建設與開發土地。[46]

其中臺灣土地建物株式會社最重要的業績，就是參與了臺北城內首次的街屋改築，除了總督府、臺北廳以及臺灣銀行提供低利貸款之外，按照總督府土木課課長長尾半平的想法，一方面由臺灣土地建物株式會社扮演街屋設計與規劃的角色。而另方面，為了避免惡性競標，營造施工單位改由濱口組（濱口勇吉）承包，不過如此分配也讓先前極力推動市區改正的澤井組（澤井市造）始料未及。[47] 至於其他區域的改築工程，如府前街三丁目

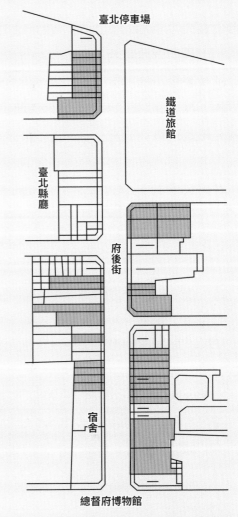

● 府後街改築期間，顏色較深的土地所有權為「臺灣土地建物株式會社」羽冠系人所有。而「臺灣土地建物株式會社」於改築其間，是擁有土地且對街屋改築最為重要的民間力量。（引自《日治時期臺北市土地登記簿》，臺北市建成地政事務所）

---

47. 1939（昭和14）年，《躍進臺灣大觀，非常時下の臺灣全貌》，700頁～701頁，大塚清賢，中外每日新聞社。

北邊由高石組承包；府前街三丁目南邊由堀內商會承包；府前街四丁目由濱目商行承包。[48]

　　改築前的府後街，大宗土地經由臺灣土地建物株式會社以及會社之關係人所收購，掌握土地以後，即可進行一定數量與規模的連棟街屋改築，並於完成後再進行販賣或租賃。在《臺灣日日新報》的報導中，總督府與臺灣銀行所提供的五年低利貸款的補助，看似讓個體戶可以自立自足的配合街屋改築，不過實際上府後街的土地，除了鐵道飯店與宿舍空地外，80%由臺灣土地建物株式會社持有，使得總督府的改築計劃能更加徹底且完整的執行。

　　臺北城內首次的現代化都市空間塑造計劃，是總督府決心完成的目標，除非官方與民間雙方密切配合，否則改築無法順利實際執行。當改築完成後，臺灣土地建物株式會社可出售或出租新建房舍，其他未開發的土地則以保存增值的方式經營，使得臺灣土地建物株式會社持有的土地，皆有相當高的價值。

　　日後，總督府依樣畫葫蘆，複製成功模式建設其他地區如嘉義、基隆、打狗等地，使得擁有半官半民色彩的臺灣土地建物株式會社，長期獲得總督府土地開發、房屋租賃、城市建設等極多的業務。[49]

48. 1912（大正1）年4月11日，《臺灣日日新報》，〔新市街移轉期〕，第2版。

49. 1939（昭和14）年，《躍進臺灣大觀，非常時下的臺灣全貌》，700頁～701頁，大塚清賢，中外每日新聞社。

## 改築過後的轉變——家屋建築組合（改築之互助會）

　　街屋改築建設工程的推動，終於完成了總督府多年來的政策夢想。民間對於災害善後的改築計劃並沒有出現太多的爭議，特別是低利資金的借貸，對臺北城內居民而言，猶如天降甘霖。

　　改築設計之初，總督府認為臺灣不該只改築街道上的店鋪，理應逐一改築連同會所地在內的普通家屋，尤其在外觀與實質上都需改建成符合亞熱帶氣候與風土的建築，此種理想性政策一出，也讓臺北居民對於土埆造建築的危機意識有明顯提升，的確是一次有遠見的規劃。

　　改築雖有低利資金的幫助，不過比起歐美的建築組合，在資金運用上還是有所不同。歐美的建築組合運作是以相互存錢來新建房舍（如同現今的互助會或標會），或是起造人向建築組合貸款購屋資金。英國早在 16 世紀即有這種制度，美國的發展雖晚於英國，基於廣大的幅員，美國的建築組合發展也見迅速，在明治末年，美國各州就有高達 5,306 個建築組合，會員有 16,086,611 人，資產合計 646,765,047 美元，可見其盛況。

　　當時配合改築的低利資金政策一推出，大受臺北居民歡迎，因為再也無須煩惱該如何籌措資金，時機即轉機，也成為創立建築組合的一個大好時間點。往後昭和年間的京町改築，由於區位特殊，執行雖困難，不過最終還是靠著居民所組成的建築組合，凝聚強大的執行力而克服，這一切都要歸功於低利資金的補助。總督府其他單位也開始懂得利用此低利貸款方式去推動其他政策，甚至還直接影響到同一時期日本本土的低利貸款與建築組合創立政策。[50]

---

50. 1911（明治44）年9月28日，《臺灣日日新報》，〔家屋建築組合〕，第2版。

## 街屋改築前的道路拓寬

　　隨著府後街的街屋改築，道路也同時進行拓寬，原本最狹窄的部分道路寬約 500 公分，因應法規確認改築區域內道路的寬度，府後街改為 36 尺（1242 公分）[51]。此外，1911（明治 44）年 10 月 3 日正式公布的家屋改築命令，則規定需設置亭仔腳，建築物統一為二層建築，其高度不超過 31 尺（1069 公分），為求基地平整，填土時並要求府後街潰倒家屋原地填高一尺（34.5 公分），及限期六個月內實行之。[52]

● 1905（明治 38）年臺北市街圖，府後街西側拓寬範圍。（王顧明改繪，局部參考 2006《日治時期臺灣都市發展地圖集》，黃武達，南天書局）

---

51. 1911（明治 44）年 9 月 23 日，《臺灣日日新報》，〔家屋改築じ廳方針〕，第 1 版。
52. 1911（明治 44）年 10 月 3 日，《臺灣日日新報》，〔臺北市街改築と限制〕，第 1 版。

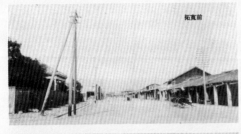
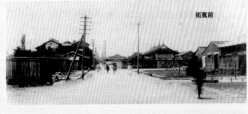
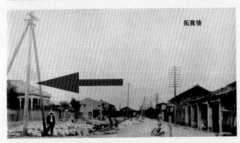
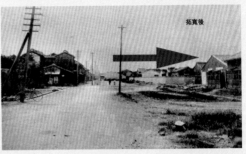

● 左圖改築前為總督府博物館前往北，府後街拓寬前與拓寬後。
可看到宿舍用地的庭園遭到拆除，拓寬完成之後電線桿往後
遷移。右圖為改築前臺北停車場前往南，府後街拓寬前與拓寬
後。可看到臺北廳圍牆的退縮，拓寬完成之後最東邊一棟臺北
廳舍內的建築已拆除。(引自 1915 (大正 4) 年 11 月 28 日，《臺
北市區改築紀念》，臺北市區改正委員會，臺灣日日新報社)

## 街屋改築計畫執行與安置

　　在風水害經過大約半年之後，於 1912 (大正 1) 年 2 月 17 日《臺灣日日
新報》統計報導，完成家屋改築的數量已增加到二百至三百戶，但實際上
的街屋改築數量不多，會有這個統計數字，推測主因是家屋大多位於會所
地內，日本式木造建築重建較為迅速。另外少數則是面向主要道路的府後
街一、二、三丁目與府中街一、二、五丁目的街屋有一些進展。面向主要
道路的街屋，依規定需要以木材及煉瓦造興建，且須符合〈臺灣家屋建築

● 井村大吉（引自 1915（大正 4）年 11 月 28 日，《臺北市區改築紀念》，臺北市區改正委員會，臺灣日日新報社）

規則〉的「煉瓦造」街屋，估計每坪需二十圓至三十圓的建築費用[53]，造價高昂，或許是令人卻步的原因之一。

1907（明治 40）年 7 月修正〈臺灣家屋建築規則實施細項〉，規定街屋的建築面積不得超過土地面積的四分之三，道路旁的屋舍不得超過地方長官所定的建築線，非道路兩旁的房屋建築，周圍需留寬 12 尺（約 414 公分）以上的空地，朝向公共道路，須設置寬 6 尺（約 207 公分）的亭仔腳，不得使用土埆為建築材料，房屋高度在地方長官無特別規定時，必須從地面至横梁上端 12 尺（約 414 公分）以上、地板需要離地板 8 尺（約 276 公分）以上、家屋的採光面積須占室內面積的十分之一以上等等細則。其他還有廚房、浴室、廁所防鼠的防禦構造等規定，臺北首次街屋改築即施行本規則。

此外，關於府後街居民安置問題，府後街居民與臺北廳長井村大吉，1912（大正元）年 8 月 17 日於臺北廳協議，提議自公共衛生費用內提撥三千圓，選定新公園內與鐵道旅館後方原陸軍用地兩處，建設臨時木造房屋以加速安置府後街居民，同年 10 月中旬改築工事正式全面展開。[54] 同樣在改築範圍內的府前街各商店，也需要在四月十五日之前移轉至新公園內的臨時的組合屋。[55]

53. 1912（大正 1）年 2 月 17 日，《臺灣日日新報》，〔城內新營家屋〕，第 2 版。
54. 1912（大正 1）年 8 月 17 日，《臺灣日日新報》，〔府後街改築〕，第 2 版。
55. 1912（大正 1）年 4 月 11 日，《臺灣日日新報》，〔新市街移轉期〕，第 2 版。

## 街屋改築的經費

　　1913（大正 2）年，改築工程進度大約完成二分之一，總督府認為街屋改築全部竣工後的高樓景象，對市區的美觀必定增加不少，不過欲將臺北建設成為現代都市，仍需要一大筆鉅款，其中總督府、臺北廳、臺灣銀行三者扮演最重要的援助角色，經過評估後，決定再由臺灣銀行提供第二次的低利資金貸款，每年五分五厘的利息，但資金僅用於改築工事，禁止挪用作其他商業使用，自 1913（大正 2）年 8 月 20 日開始，不論何日皆可至臺灣銀行辦理第二次低利資金貸款。[56]

　　街屋改築之事，總督府提供了兩次低利貸款補助，首次償還期限為五年，而對於進行改築的家屋所有權人，則面臨背負雙重貸款壓力的問題，總督府、臺北廳放款的臺灣銀行，經多次協議，決定延長償還期限。原因是自 1911（明治 44）年 9 月放款開始，臺灣銀行經過兩年觀察統計，發現臺灣商業狀況並不如預期，償還狀況不佳，才決定延長償還年限，將五年期償還時間延長。而原本償還不足的前兩年份，也延長為十年償還，每個月繳納總借貸金的一百二十分之一，剩下的後三年份則於日後再決定如何償還。[57]

---

56. 1913（大正 2）年 8 月 20 日，《臺灣日日新報》，〔第二次低利資金〕，第 2 版。

57. 1913（大正 2）年 12 月 26 日，《臺灣日日新報》，〔低資延期決定〕，第 2 版。

## 街屋改築事業的完成

　　經過風水害之後兩年，府後街受到風水害而全倒的街屋改築工程，已有少數街屋改築完成。有鑑於此，1913（大正2）年12月8日下午二時，改築建築業者與居民代表共六十二名，聚集位在城內府中街的舊臺北廳辦公室內召開會議，會議決定於 1913（大正2）年 12 月 14 日，早上 11 時起，於臺北梅屋敷料亭舉行了臺北市街改築聯合祝賀會，慶祝改築完工[58]。當天祝賀會還有燃放煙火慶祝，參加人數約一百五十名，其中前來參加最高等級的總督府長官，為擔任臺灣第九任臺灣總督，當時還在擔任民政長官的內田嘉吉，以及法院、殖產局、軍方等首長，可見總督府對於此事高度重視。首次改築街屋的屋主，共有十五位參加，由木下新三郎代表屋主致詞，當時木下新三郎為臺灣土地建物株式會社社員，會社擁有臺北城內街屋改築區域大量土地，名符其實同時扮演地主、開發者、業主等多重角色。祝賀會在居民與官方首長共同飲酒慶祝後，於下午四點散會。由於街道尚未全面改築完成，現代化的都市空間也尚未成形，祝賀會的宣示意味濃厚，目的在昭告世人，懸宕已久的改築計劃，終於有所進展，且有初步的成果。[59]

● 木下新三郎（引自 1915（大正4）年 11 月 28 日，《臺北市區改築紀念》，臺北市區改正委員會，臺灣日日新報社）

58. 1913（大正2）年12月11日，《臺灣日日新報》，〔改築祝賀先聲〕，第5版。
59. 1913（大正2）年12月14日，《臺灣日日新報》，〔本日の祝賀會〕，第2版。

在舉辦臺北市街改築聯合祝賀會之前，臺北市區改正委員會，擬定以改築市街居民所寄付資金兩千餘圓，出版一本改築前後、新舊對照的照片輯《臺北市區改築紀念》[60]。書中的改築完成照片，可清楚展現經過改築後，臺灣街道不再只侷限於建造現代化的官廳建築，而且是利用官民力量，共同努力落實建設現代化都市空間。

● 進行改築祝賀會的梅屋敷，位於
勅使參道邊，為當時臺北重要料
亭與聚會場所。(引自《臺北寫真
帖》)

● 改築祝賀會 (引自 Taiwan Pictures
Digital Archive - tai-pics.com )

60. 1913（大正2）年12月12日，《臺灣日日新報》，〔改築祝賀先聲〕，第5版。此書於1915（大正4）年
出版。

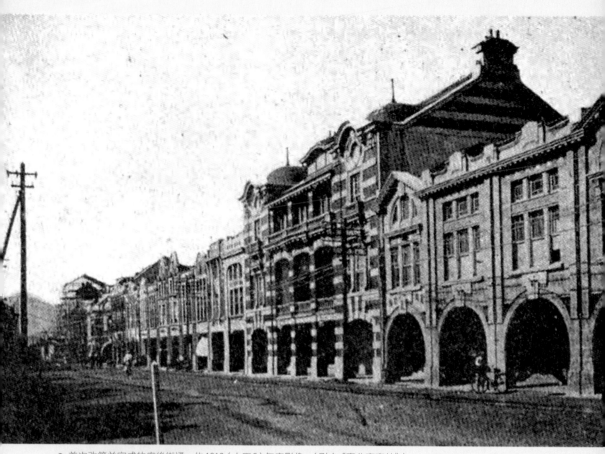

● 首次改築並完成的府後街通，約1913（大正2）年底影像。（引自《臺北寫真帖》）

　　1914（大正3）年，府後街改築大致已經完成，但先前因地勢低窪而產生嚴重風水害的部分區域，總督府還是決定於府後街西側一尺（34.5公分）之內，重新修築擁有更大的排水能力的下水道，預計於1914（大正3）年2月下旬開工。[61]

61. 1914（大正3）年2月4日，《臺灣日日新報》，〔府後街の地盛〕，第7版。

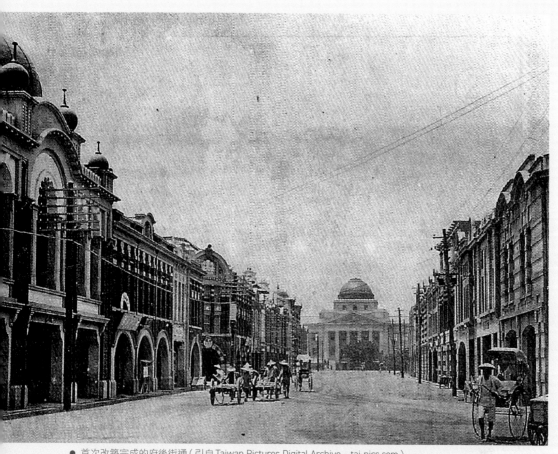

● 首次改築完成的府後街通（引自 Taiwan Pictures Digital Archive – tai-pics.com）

府中街一丁目

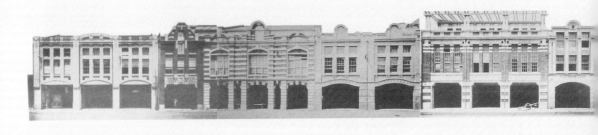

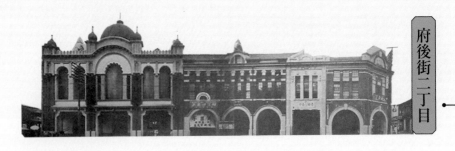

府後街二丁目

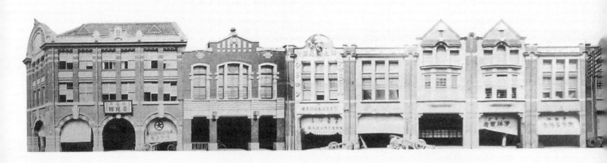

府中街五丁目

府後街三丁目

# 臺北城內街屋改築的影響

## 臺灣其他地區的影響

　　早期的市區改正計劃是較局部性、應急性的措施，而臺北自日治時期確立為政治中心都市後，1900（明治 33）年即擬定臺北城內市區改正計劃，惟此計劃顯然是因為統治上的需求，會選擇較開發時間較晚、直接接收的官署建築、土地尚未完全開發的城內，主因在於執行市區改正時較無土地徵收的問題，故捨棄發展比臺北城內更早，商業也較臺北城內發達的艋舺與大稻埕，臺北城內也成為臺灣最具代表性的市區改正計劃區域。而臺北其他地區的市區改正計劃，還有 1901（明治 34）年「臺北城外南方市區計劃」以及 1905（明治 35）年「臺北城外市區計劃」，擬定串連臺北三市街，可為都市計劃史上的原型。另外，1932（昭和 7）年臺北最大的擴張規劃「臺北都市計劃變更」，更奠定成為日後臺灣其他都市陸續發展的模範基礎。[62]

　　自風水害之後，短短的四年間（1911～1914），臺北城內都市空間有非常巨大的改變。以正對臺北停車場的府後街而言，是形塑都市空間非常重要的地區，原本地勢過於低窪不受重視，卻因連續兩次的風水害，時勢創造機會，促使總督府順利執行臺灣第一次的現代化街屋改築。至於臺灣人所居住的市街，則採較為折衷的作法，利用市區改正的方式，拓寬道

---

62. 2000《日治時代1985～1945臺灣都市計劃歷程之建構》，190頁，黃武達，臺灣都市史研究室。

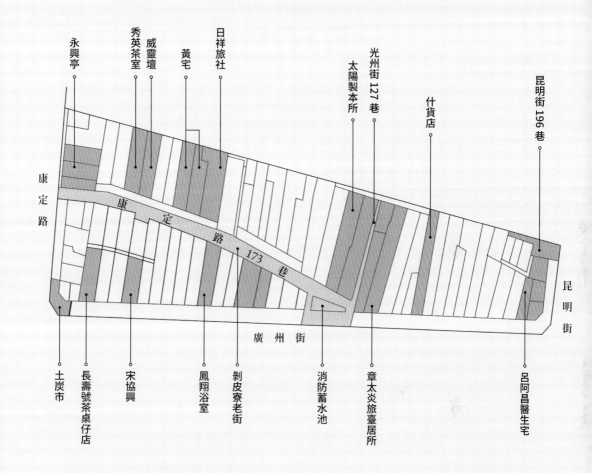

永興亭
秀英茶室
威靈壇
黃宅
日祥旅社
太陽製本所
光州街 127 巷
什貨店
昆明街 196 巷

康定路
康定路 173 巷
昆明街

廣州街

土炭市
長壽號茶桌仔店
宋協興
鳳翔浴室
剝皮寮老街
消防蓄水池
章太炎臺居所
呂阿昌醫生宅

● 1905（明治 35）年「臺北城外市區計畫」，艋舺、剝皮寮平面
圖，可以了解都市改正之後，筆直的道路，與原始土地紋理的
結合，所造成街屋進深歪斜於道路。（王顧明改繪，底圖改繪
參考自臺北市鄉土教育中心）

路，將原本臺灣人的街屋拆除正面，往後退縮之後，再設計西洋風格式的現代化立面，建構於原本傳統臺灣傳統街屋建築結構正面，使得部分地區（如艋舺剝皮寮、鹿港等）的街屋房屋，雖然立面與道路平行，不過房屋進深卻歪斜於馬路，皆肇因於清代土地劃分與建築紋理的特性。街屋改築的政策與成果，可說是臺灣建築與都市史上兼具指標性與開創性的事件。

## 府後街行道樹的種植

　　由於府後街為臺北停車場前街道，是臺北非常重要的通路，比起臺北城內其他較府後街繁榮的街道，起先並沒有種植行道樹的計劃，當府後街通於 1919（大正 8）年種植行道樹，其實仍不如多元樹種植栽的臺北城三線道，而是選定比較單一的蒲葵作為行道樹。蒲葵（學名：Livistona chinensis R. Br）又叫扇葉葵、葵樹，在植物分類學中是棕櫚科蒲葵屬的常綠高大喬木樹種，原產中國南部，在廣東、廣西、福建、琉球小栗原島、臺灣等地區均有栽培。移植自琉球小栗原島的蒲葵，在臺灣栽種成功之後普及全臺，總督府即利用此熱帶植物營造都市風情，當旅客走出臺北停車場，放眼一望，便可強烈感受到南國熱帶意象。[63]

---

63. 1919（大正 8）年 10 月 10 日，《臺灣日日新報》，〔府後街之植樹〕，第 6 版。

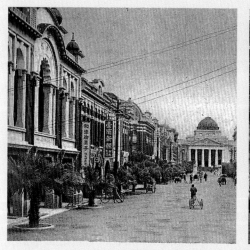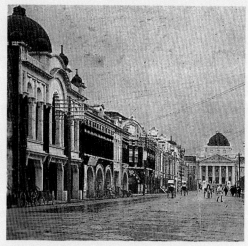

● 左圖為府後街已種植行道樹蒲葵。右圖為府後街尚未種植行道
樹之前。(引自Taiwan Pictures Digital Archive - tai-pics.com)

## 日治時期街屋的獎勵

　　臺灣地理位置處於亞熱帶地區，亭仔腳有避免陽光直射、避雨，以
及提供舒適生活空間與休閒場所等優點。對於〈臺灣家屋建築規則實行細
則〉有關亭仔腳空間的規定，主要是經英國技師爸爾登整體調查而提出，
並參考劉銘傳時期對亭仔腳的規定。

寫眞 第 1 臺北市內地人商店建築

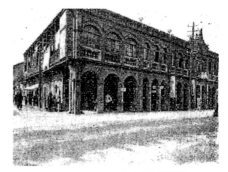

寫眞 第 3 臺北市本島人商店建築

寫眞 第 2 同上步道內

寫眞 第 4 同步道內

● 日治時期臺灣街屋的亭仔腳空間（引自 1930（昭和 5）年 9 月
《建築雜誌》,〔臺灣における地震と建築〕, 第 537 號, 9 頁）

原本日本的建築法規雖考慮過將亭仔腳列入立法，但因地域性文化不同及與日本的建築法規的衝突，使得亭仔腳變成臺灣獨有的建築規定，除特別場所之外，全臺灣各地的道路兩旁都需要設置亭仔腳。由於臺灣早期自中國渡臺的移民眾多，各地亭仔腳的尺度與樣式皆有差異，使得日治以後，亭仔腳的寬度、高度、材料才由地方官廳因地制宜規定，並於 1900（明治 33）年 8 月 12 日公布，而全臺灣首先落實的即 1900（明治 33）年 10 月 10 日實際執行的「臺北城內市區計劃」。

　　1936（昭和 11）年 12 月 30 日，另有〈臺灣都市計劃令實行細則〉公布，其中特別的是，根據第三節的第七十三條與七十四條規定，有關於空地與建蔽率的計算，亭仔腳並不計入建築面積，但有設置亭仔腳者則可以擁有 100%的建蔽率。換言之，在都市計劃區域內，土地價值較高的商業區域有100%的建蔽率的優惠措施。

　　隨著亭仔腳的規定逐漸普及全臺，根據谷口忠的調查，刊登於 1930（昭和 5）年《建築雜誌》的〈臺灣における地震と建築〉一文提到，全臺的道路都已經具備亭仔腳設置，不管是日本人興建的日式建築，還是臺灣人興建的臺灣式建築，但礙於法規，雖有反對的聲音出現，但並未出現阻饒，亭仔腳最終促進了都市街通的一致與美觀。[64]

64. 1992 年 8 月，《日本建築学会大会学術講演梗概集》，〔日本占領台灣における亭仔腳の普及について——中国南部の都市居住の形成に関する研究〕，1145 頁～1146 頁，黃俊銘、西山宗雄，日本建築學會。

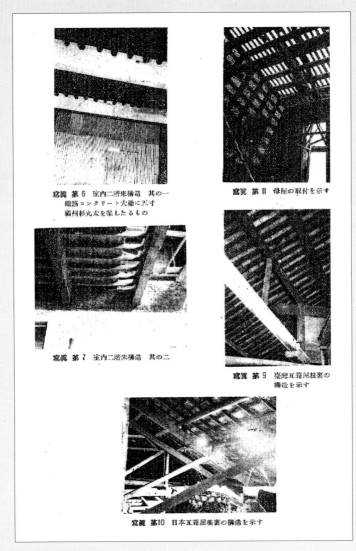

寫眞　第6　室內二階床構造　其の一
鐵筋コンクリート大梁に五寸
福州杉丸太を架したるもの

寫眞　第8　母屋の取付を示す

寫眞　第7　室內二階床構造　其の二

寫眞　第9　臺灣瓦葺屋根裏の
構造を示す

寫眞　第10　日本瓦葺屋根裏の構造を示す

● 街屋的屋頂材料運用（引自1930（昭和5）年9月《建築雜誌》，
〔臺灣における地震と建築〕，第537號，15頁）

## 改築過後日式街屋的使用

　　日本人眼中的臺灣街景和房屋建築，與日本都市景觀相較下，最不相同且最特殊的應該就是亭仔腳空間。亭仔腳屬於街屋的一部分，為一走道設計，若非法規規定的道路兩側建物，則免設置亭仔腳。原本臺灣人所稱的厝屋有單獨式和連續式兩種，單獨式通常用砌牆圍繞再設置外門，中有造景花園池塘等的設置；而連續式則是街道商店，相鄰兩家共用的隔牆稱之為共同壁，此連棟店鋪在屋前的一間（181.8 公分）至一間半（272.7 公分）或甚至更寬，須設置走道供公眾通行，這就是所謂的亭仔腳或者稱覆亭（意指走道）。有趣的是，亭仔腳一詞，原本只是走道上支撐上方的柱子名稱，漢人卻巧妙的將其轉變成走道之意。

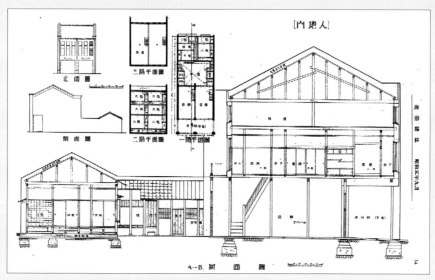

● 室內空間為日本型式的街屋。可以了解街屋將日式生活空間立
　體化，而目前在臺灣保留下來的日本型街屋非常稀少。不過
　臺北城內改築完成後，日本型式街屋占大多數，本研究範圍之
　內的府後街街屋，如今雖然全部已經遭到拆除，不過此類型的
　街屋，為首次改築的原型，也可以說是臺灣首次現代化街屋的
　原型。（引自 1930（昭和 5）年 9 月《建築雜誌》，〔臺灣におけ
　る地震と建築〕，第 537 號，14 頁）

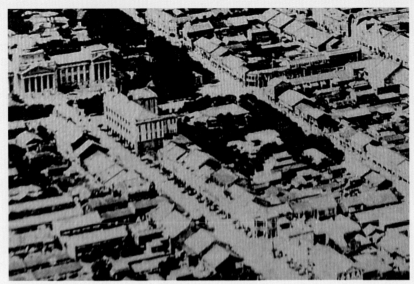

● 改築完成後的府後街，可以看出整齊屋深的日本式街屋。
（引自1929（昭和4）年11月30日《臺北州要覽》，臺北州）

　　府後街為臺灣首次改築成為現代化街屋的區域，呈現出現代都市景
觀。從空拍影像中，可目視到改築後出現的日式街屋，有一種是屋身短而
後接續另一低矮木造屋的生活空間。府後街此種二到三層樓日式街屋的空
間使用形態，一樓為店鋪使用，二樓與三樓則是作為住屋或倉庫。住屋內
部分為日本式的室內空間，屋後除有保留開放空間外，其後會再興建一木
造日本式平房，除了呈現出非常整齊的屋深，另外也產生一種多層次的屋
後會所地[65]。

## 改築過後臺灣街屋的使用

　　亭仔腳為相連的店家共同退縮出來的屋簷下步道空間，上方仍蓋有屋

---

65. 會所地，請參考本論文第四章。

● 1895 年日人領臺初期，艋舺市街的亭仔腳下，還可見
春米工作情形。(引自《台湾諸景写真帖》)

頂。清領時期的亭仔腳空間使用，臺灣人大概作為曬衣、乘涼、洗臉等場
所。日治後隨著市區改正與街屋改築的計劃逐漸普及全臺，位於商業繁榮
區域內的臺灣人居用現代化街屋時，則將二樓、三樓隔出多個小房間出
租，提供給經濟能力較不佳的外來人口租賃。從1930 (昭和5) 年的《臺北
市史》內即可看到當時房租的紀錄：

　　　一間房租一年為五圓到十圓，因房間大小以及其他條件房租

　　亦有差別，但極為便宜，並非按照月付租金而是一年付一次，中

　　途租借之人，則按月比率計算房租，且將房租稱為 (厝稅)。[66]

66. 1931 (昭和6)年12月18日，《臺北市史》，147頁，田中一二，臺灣通信社。

現代化之後的臺灣式街屋樓上，大約可分租三到四組的家庭，分隔出租的街屋生活，房客幾乎可以說是雜沓而居。外來人口雖居住於相同的街屋內，但樓上樓下並沒有互相來往，住戶彼此互不相識，也容易造成地址與承租人的混淆，這種不便的情形經常發生，在較重視鄰里關係的日本人眼中且成了臺灣街屋生活的特殊現象。

● 1930 年代的亭仔腳，走道上可見各式掛軸招牌，並停滿腳踏車。(引自《日本地理大系臺灣篇》)

因成為亭仔腳上方有屋頂，下雨天無須雨具，大熱天不怕日射，通行非常便利，又因連棟關係，雨天、晴天都方便，屬日治時期臺灣在地建築設施頗能自豪的一面。在日本秋田、青森等東北地方，雖有類似亭仔腳的設施，是因應降雪期間方便行人通行，屬雪地氣候的設施，與臺灣南國熱帶氣候的亭仔腳功能有所不同。

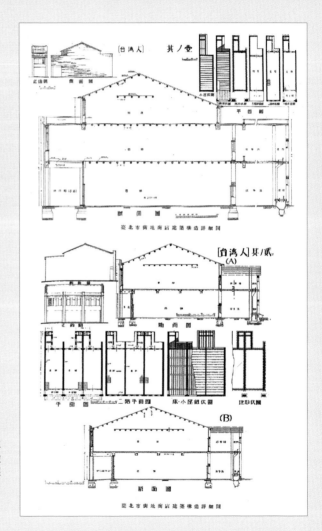

● 臺灣型式街屋，室內空間較簡式、單純，使得臺灣人另將室內空間分隔數戶，在商業鬧街提供相對便宜的房屋可租貸。（引自1930（昭和5）年9月《建築雜誌》，〔臺灣における地震と建築〕，第537號，12頁～13頁）

## 昭和年間臺灣建築會誌內回憶錄

1944（昭和18）年4月10日，鐵道旅館舉行「改隸以後建築的變遷座談會」，許多對臺灣建築有重大貢獻的建築名人（按照五十音排列）如：井手薰、池田好治、宇敷赳夫、梅澤捨次郎、尾辻國吉、蔭山萬藏、木村謙吉、紺田隆太郎、白倉好夫、千千岩助太郎、中村孝三、畠山喜三郎、羽牟秀康、增本作市、柳相之助、米重和三郎等人皆出席參加。

有關1911（明治44）年的風水害情形，也邀請到同年於臺灣總督府土木局營繕課服務的井手薰講述回憶：

　　……井手薰：颱風災水害的結果，使城內町改變，當時從事設計的人是總督府土木局本部的野村一郎指揮來做。尾辻國吉：城內受到颱風水害的程度，我當時在基隆郵局，旁邊可以行船。井手薰：其中從事各種工作，我當時在庭園的旁邊，州廳前的銅像已淹到水，臺北停車場地勢較高外，博物館前也淹水了，鐵道旅館前有一條船浮著，從今天的萬屋附近淹水到表町一代，土造房子都崩壞了，第二天家產都流失到泥水中。木村謙吉：最初受害的是府直街，因此今天的本町當時的府中街，接著府後街，在（今天的表町）東方有許多藝妓住在這裡，有許多騷動，但沒有人死亡……[67]

對於家屋改築急需設計案的時機，除了總督府土木局營繕課承攬此業務外，同時參與家屋設計、改築工事與土地開發的半官半民的臺灣土地建物株式會社，更是扮演重要角色，此於改隸後的建築變遷座談會中，同樣有提到：

---

67. 1944（昭和19）年6月，《臺灣建築會誌》，〈改隸以後建築的變遷（一）－座談會紀錄〉，第16輯第1號，43頁。

……尾辻國吉：就水災復建，那時並沒有復建設計，只能依賴總督府之土木課，從事建築設計的工作，我（尾辻國吉）當時在基隆郵局擔任監督，被調回總督府。而最初由「臺灣土地建物株式會社」的關係，我（尾辻國吉）和株式會社一起，從今天位於表町（府後街）的萬屋旅館移到本町（府前街）。而改築工事，各店鋪暫時移到新公園內的臨時小木屋，才得以順利進行。當時廳長井村大吉一手辦理改築事業，井村廳長對於此改築事業非常重視，以低利資金貸款於改築居民，而當時是否低利則不清楚，總之能擁有低利貸款，是一般很難申請到的。特別命令濱口勇吉先生，濱口先生負責設計本町（府前街）也是第一次，榮町道路兩旁是我（尾辻國吉），辻岡君也幫忙設計，大體上本町（府前街）、榮町（文武街）、表町（府後街）的修復工程，是在1912（大正1）年底，開始修復與市區與改正道路拓寬，同時也開始建造亭仔腳家屋，而成為今天的形態。而臺灣其他各地有許多地方都遭受風水被破壞，之後也造成臺灣土地建物會社的設計部門愈來愈多，剩下的大部分由總督府委託「臺灣土地建物株式會社」來設計復建。[68][69]

68. 1944（昭和19）年6月，《臺灣建築會誌》，〈改隸以後建築的變遷（一）－座談會紀錄〉，第16輯第1號，46頁。
69.（《臺灣建築會誌》，〈改隸以後建築的變遷（一）－座談會（昭和18年4月10日於鐵路旅館）〉篇章由 "獨眼龍的朋友"，ＩＤ：guyuan 於2001年6月4日，pm12:40翻譯初稿）。

# 改造環境的決心與落實

　　日治初期由於傳染病的侵襲，總督府必須進行較多政策才能有效遏止，一方面可看出總督府對於改變都市環境的強烈決心，進一步再藉由評等較高的市街等級來獎勵較新穎的都市空間改造，連帶將這些區域土地推向較高的公告地價，而尚未改變的舊式都市空間，反之則有了地價降低弱化的壓力。

　　需要改善的都市空間，與當地居民若缺乏共識，改築也難以實行。1911（明治44）年連續兩次颱風侵襲，城內風水害嚴重，府後街房舍全面傾倒。加上府後街地勢低窪與過度開發農地為建地，先前的小渠道遭填平，土地的涵水量跟著降低，風水害一來即造成嚴重後果，土埆構造建築幾乎無法承受浸水而崩壞，災情相當慘重。

　　風水害發生之後，總督府即迅速安置災民與分配食物，雖大多以日本人災民為主。不過加上大日本帝國天皇御賜體恤金發放，以及官方報紙所發起的救濟金募集，救災成效良好，災民大部分可領取由官方統一各界的捐獻而發放的風災補助救濟金，災民待遇可說不同於前清。

　　從事土木請負業業界有力人士澤井市造也因這次的風水害，向臺北廳提出改築政策建議，再配合臺灣銀行兩次的低利貸款，臺灣首次都市現代化與街屋改築終能順利進行。而府後街道路因配合市區改正，也拓寬至36尺（1,242公分）。

寫眞　第11　步道上部擔庇の構造
　　　　　　及煉瓦積程度を示す

寫眞　第13　步道擔庇の構造を示す

寫眞　第14　步道上部床構造を示す

寫眞　第12　步道上部床構造を示す

● 亭仔腳空間使用狀態（引自1930（昭和5）年9月《建築雜誌》,〔臺灣における地震
　と建築〕, 第537號, 16頁）

臺灣首次街屋改築花了四年的時間（1911～1914），臺北城內府後街、府前街與文武街等區，頓時成為全臺擁有最先進衛生設施的都市空間。不過得待 1914（大正 3）年《臺北市區改築紀念》圖文彙整出版後，改築完成的現代都市空間風貌才有了較為整體性的概觀。

　　當市區改正與街屋改築逐漸普及全臺之時，亭仔腳空間也成為年末商家大清倉拍賣時的要角。街屋立面除了加裝各式臨時性的裝飾與照明，欲將景氣炒熱外，並紛紛在亭仔腳擺攤，添增不少過年氣氛。過年時，商店街亭仔腳人山人海的景象，也成了臺灣節慶的特色之一，加上亭仔腳特有的走道空間，商家大多將柱子裝飾起來或將看板廣告掛上，也添加許多喜氣色彩。亭仔腳不僅融合於臺灣人的生活，在洋風的商店街中也毫不突兀，對居住於臺灣的人而言，步行起來更加便利，是極具地方色彩性的設施之一，另一方面也可突顯出臺灣的南國氣氛。[70]

　　臺灣人居住區域的街屋改築過程雖較為簡化，僅將傳統街屋部分拆除推縮，建構西洋風格立面與符合〈臺灣家屋建築規則〉的亭仔腳，不過直到今日，寬闊整齊的街道，以及衛生的下水道系統，仍遺留在臺灣各大都市並成為珍貴的文化資產。

---

70. 1931（昭和6）年 12 月 18 日，《臺北市史》，133 頁～ 152 頁，田中一二，臺灣通信社。

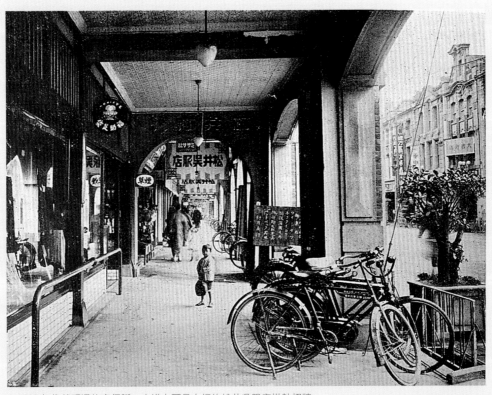

● 1930 年代榮町通的亭仔腳,走道上可見大幅的松井吳服店掛軸招牌。
(引自《日本地理大系臺灣篇》)

第二章:現代化街屋的形成過程　　**151**

第三章

現代化的
府後街

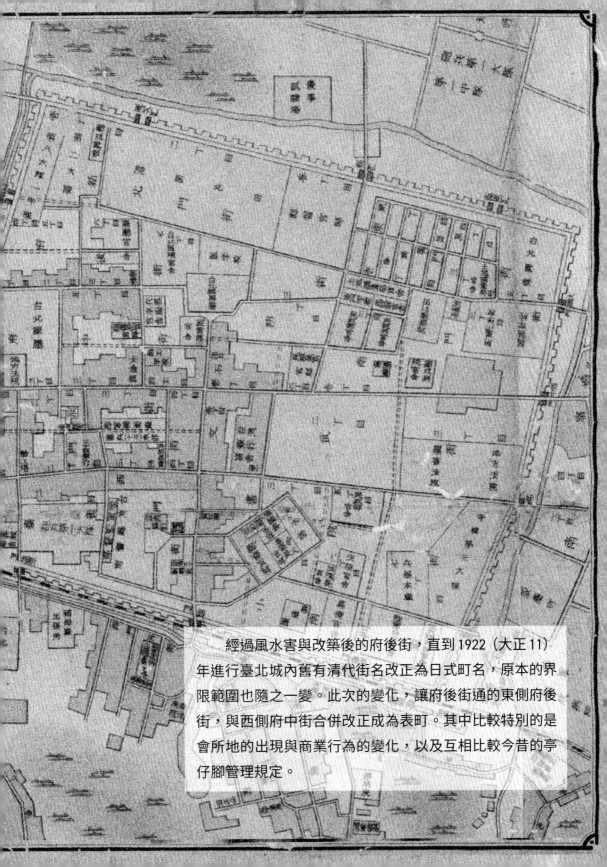

　　經過風水害與改築後的府後街，直到1922（大正11）年進行臺北城內舊有清代街名改正為日式町名，原本的界限範圍也隨之一變。此次的變化，讓府後街通的東側府後街，與西側府中街合併改正成為表町。其中比較特別的是會所地的出現與商業行為的變化，以及互相比較今昔的亭仔腳管理規定。

# 臺北門戶意象都市空間—— 府後街的都市軸線

## 府後街的轉變

　　從 1916（大正 15）年街屋改築完成之後的臺北城內都市空間軸線，有幾個相當重要的都市節點，節點所連接成的線即形成重要的街道。若進而比較自清代開始至日治現代化都市空間的轉變，可了解到府後街自清代以降所擁有的發展潛力。

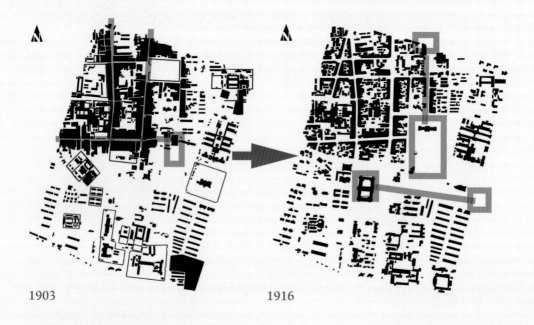

1903　　　　　　　　　　　　　　1916

● 1903（明治 36）年與 1916（大正 5）年 Figure Ground，可比較右邊清代紋理都市軸線，與左邊日治時期現代化都市軸線之差別，了解兩個時期，1903（明治 36）年都市紋理與 1916（大正 5）年都市軸線的府後街之轉變。（資料為筆者自繪）

清代建城時期，府後街道路最南端擁有重要的城內節點大天后宮，而另外一條重要道路則為大天后宮西側的西門街。清代時期由於城內西北區域較靠近西側的艋舺與北側的大稻埕，而使商業發展僅限於城內西北區域內，而位於城內偏東側的府後街則屬市街邊緣之地。

早在清代時期，府後街就是都市邊緣的都市軸線，所以日治時期後，總督府在規劃時選擇了較有發展潛力的都市邊緣，由於府後街南北側擁有大面積開放空間，有利於在城內建設重要的都市節點。首先為北側的臺北停車場，南側將大天后宮拆除之後，新建與停車場相對望的總督府博物館。而總督府博物館其所在地新公園，更是臺北市內首片大面積公共開放綠地，並連接未來總督府計畫在臺北城內所規劃的都市軸線。經過現代化建設的臺北城，若搭乘火車進入臺北，從臺北城北邊臺北停車場開始塑造的門戶意象，再經過公園開放空間之後，才抵達全臺灣最重要的行政都市空間區域，也因此，臺北城進而轉變成為擁有交通、商業、開放休閒、政治等多元的都市空間。

## 門戶意象中心——臺北停車場及其廣場

日治時期總督府積極建設基隆港，將基隆建設成為臺灣與日本的連絡主要港口，加上鐵路運輸速度較水路快，在日治時期短短十三年之間，完成了基隆至打狗先進的運輸系統——縱貫鐵路，也改變了臺灣南北之間，原本主要依靠水運的交通方式。所以自日本來到本島，藉由鐵路運輸，可方便到達本島其他城市，也是進入首都臺北的主要方式。所以不論自日本而來，或是自本島其他城市來到臺北，大多藉由臺北停車場進入臺北。而

臺北為臺灣首善之都，在總督府
積極建設下，使得臺北擁有不同
於本島其他城市的門戶意象與都
市空間。

　　1901（明治34）年6月落成
的臺北停車場，位於臺灣縱貫鐵
道及淡水支線交會點，同時也是
臺北城北側地勢最高的位置，其
與設備並不遜於同時期日本其他
的停車場。停車場內設置貨物領
收處，稱為小棧房兼用站長事務
所。另外廣建站長、職員與眷屬
宿舍，不過初期只完成了五棟。
停車場站內左邊設置機關車（車
頭）庫與客車庫，而機關車庫可停
放機關車十六輛，與客車庫總共
占地三百坪。停車場的右邊與機
關車庫相對的位置，設置大型貨
物集散處，稱為大棧房，並且於
大棧房邊興建倉庫五棟。完工當
時總計建物總坪數約五萬餘坪，
工事費用總額約十六萬餘圓。

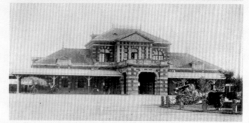

● 臺北停車場月臺與臺北停車場前廣場，是到臺北的第
　一站，也是臺北都市公共建設之中，進入臺北的第一
　個都市空間。

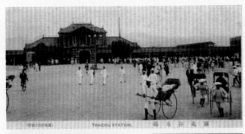

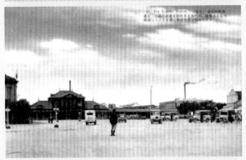

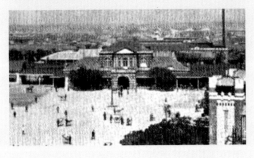

● 臺北停車場前廣場，最下面一張圖右側建築物為「三井物產株式會社」第二代出張所。（引自Taiwan Pictures Digital Archive - taipics.com）

　　臺北停車場的工事由久米組、大倉組、村田組共同分擔承包，停車場本身建築構造基礎均以石材築造，為日治初期臺北城周邊非常宏偉的公共建築之一。[1]而當列車駛入臺北停車場的月臺後，下車旅客穿過新穎且具備現代化洋風建築的車站建築本體，為進入臺北的第一個都市空間入口。

　　原本臺北停車場的地勢稍有傾斜，經整理填平後，也規劃為停車場前廣場。廣場的左側有千餘坪，右側有四千坪，而在停車場工事尚未完成，已提前租貸於一般民眾，於停車場前廣場左側，開設小運輸店以及各種賣貨店[2]。停車場前廣場邊周圍位置一直以來，都是一個都市之中最顯眼重要的位置，相關株式會社若能將其出張所，設置在顯眼又重要的停車場前廣場旁，對於彰顯會社的知名度是有極大的幫助。

1. 1901（明治34）年3月8日，《臺灣日日新報》，〔設停車場〕，第3版。
2. 1901（明治34）年3月8日，《臺灣日日新報》，〔設停車場〕，第3版。

日治時期在臺灣非常重要的三井物產株式會社第二代出張所，或大阪商船株式會社、臺灣土地建物株式會社等等對臺灣經濟影響很大的會社，紛紛於臺北停車場前廣場設置出張所，可見廣場位置的重要性。

而其中三井物產株式會社自淡水河邊的商業區域遷移至臺北停車場前廣場旁之商業區，象徵著臺北重要商業區的轉移，也顯示出總督府計畫將日治初期充滿洋行與領事館的淡水河畔區域，遷移至以日本企業為主的臺北停車場前廣場周邊區域政策，而身為日本舉足輕重的三井物產株式會社，自然同時和其他重要的日本企業，將出張所店面設置於廣場周邊區域。

## 北三線道路

在 1905（明治 38）年〈臺北市區計畫〉公布前，臺北城僅剩留北側城牆，其餘幾乎被拆除殆盡。1906（明治 39）年 4 月，由於上年度的市區計畫執行費用中還有少許結餘，因此將這方面的經費用在北側城牆原址整地。

北側城牆原址即為北三線道路建設用地，由於臺北停車場的緣故，成為旅客往來非常頻繁的一個區域，為城市門面所在，也因此北三線道才能成為 1905（明治 38）年公布三線道路計畫後，第一個被開闢的路段。其施工範圍起自城牆東南側（勅使街道處），經過停車場前，延伸到北門，全長共四百六十五間（84,537 公分），將城牆拆除之後的空地全部作為道路用地。鋪設道路時先從中央開出一寬四間（727 公分）的道路，並在兩側各設置兩間半（454 公分）寬的行道樹區，接著又在兩側行道樹外鋪設寬

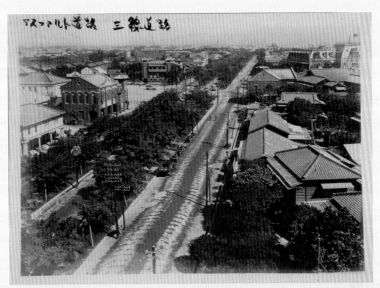

● 1931（昭和6）年北三線道路，可看見右上方的鐵道飯店。

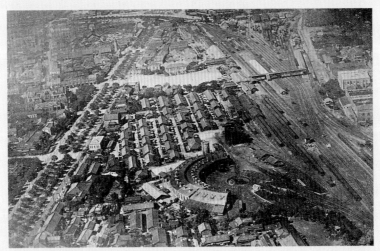

● 臺北車站附近鳥瞰三線道，可見到以往臺北城牆拆除後至
　1930年代的轉變。（引自《日本地理大系臺灣篇》）

六間（1,090 公分）的車道，車道外側保留設置亭仔腳的預留空間，道路總寬幅 21 間（3,817 公分）。這也是原本城牆拆除之後，規劃圍繞城內區域的東三線道路、南三線道路、西三線道路、北三線道路當中，因臺北停車場的設置，使得後來在 1905（明治 38）年的〈臺北市區計畫〉中，北三線三線道路成為優先實現的路段的主要原因。[3]

　　停車場前道路——北三線道路的開闊與線性的綠地，是一種同時擁有交通道路與市民休閒的都市空間，旅客在走出廣場之後，首先面對的是有著強烈線性、往左右兩邊延伸的都市空間，加上植栽與行道樹的層次感，北三線道路塑造的意象，成為進入臺北都市空間的第一條道路。

## 鐵道旅館與府後街

　　由於臺北停車場比北三線道路要早四年落成，為了連接停車場與城內市街地，在城牆尚未拆除完全之際開闢了北中門，以便到達臺北的旅客通行至市街。北中門開設後，正對的道路就是府後街，也使得原本受到城牆封閉的府後街，面對到全臺灣最重要的交通據點臺北停車場，從此改變了府後街的命運，也成為臺北城內新興且受矚目的商業街道。

　　與臺北停車場相對的建築物，是同屬鐵道部管理的鐵道旅館，也是全臺灣第一間現代化西式旅館。鐵道旅館以府後街一丁目作為旅館的基地，採紅磚構造，在一樓中央為主要大廳，四周則為小獨立空間有設食堂、玉突場（撞球室）、吸煙室、理髮室、閱讀室、酒場等。二樓為當時全臺灣最高級的住宿區域，設有三間寢室加附客室，以及普通寢室六間，廁所右

---

3. 2010新遊牧時代研討會，《臺灣公園道路的首例—臺北三線道路》，3頁～4頁，曾威誌，國立臺北藝術大學藝管所。

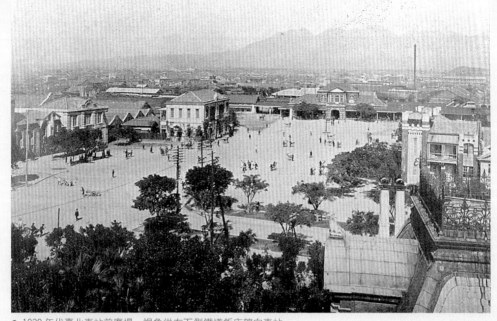

● 1930年代臺北車站前廣場，視角從右下側鐵道飯店望向車站。
（引自《日本地理大系臺灣篇》）

側設有婦人廁所，左側為普通廁所，浴室三間。三樓為次等級客房區域，
設有十六間寢室，再設置兩處廁所與浴室。鐵道旅館入口門前，設計庭園
以及噴水池，且種植本島及各種南國風味的植物，營造如同一座小公園的
氛圍，提供給住宿旅客散步休閒的空間。[4] 而全臺灣當時最高級的旅館，
占地廣闊，並且入口並非面向較開闊的北三線道路，而是設置於府後街
上，由此也帶動了府後街的繁榮，並吸引許多旅館業開設於府後街。

---

4. 1901（明治34）年3月8日，《臺灣日日新報》，〔設停車場〕，第3版。

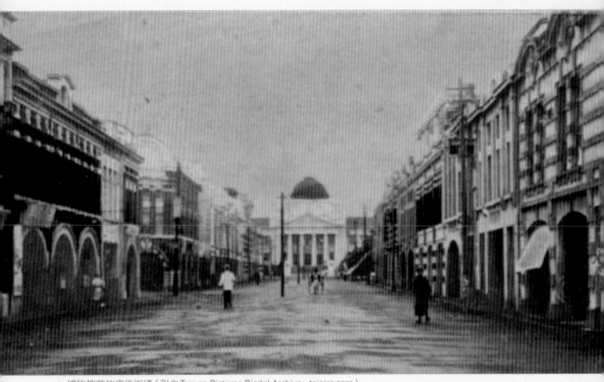

● 博物館前的府後街通（引自 Taiwan Pictures Digital Archive - taipics.com）

　　府後街的重要性，也能從 1908（明治 41）年 10 月 22 日，閑院宮載仁
親王到達臺北之後，經過府後街隨即下塌總督官邸可見一斑。自臺北停車
場至總督官邸這段路程中，雖然臺北城內的主要都市公共建設尚未完全實
行，不過自行進路線與未來都市空間相較後，可以了解到這段路線，以府
後街、新公園周圍為主，未來將成為總督府的重點公共建設實行區域。

## 總督府博物館與新公園

　　總督府博物館（原「兒玉總督後藤民政長官記念建造物」）為臺北城內另外一個重要的都市節點公共建築，位於新公園北側，由當時的營繕課課長野村一郎及荒木榮一設計，1913（大正 2）年 4 月 1 日開工，不到兩年的時間於 1915（大正 4）年 3 月 25 日落成，移轉給臺灣總督府作為博物館使用，至此臺北城內風貌已經有了很大的改變，都市建設愈來愈充實，也改變了市民的生活都市空間。[5]

● 尚未拆除之前的大天后宮（引自 1899（明治 32）年《臺灣名所寫真帖》，15頁，石川源一郎）

● 臺北鐵道旅館（引自 1915（大正 4）年，《臺灣寫真帖》，118頁，臺灣寫真會）

　　而公園中軸線系統的改變是因為大天后宮拆除之後計畫興建的博物館，將原本背對著臺北停車場，座北朝南的大天后宮，旋轉一百八十度，使新的建築物座南朝北，讓來自臺北停車場旅客一出站，就可以看到古典氣派的博物館。

　　建築師野村一郎，1895（明治 28）年自東京帝國大學畢業不久後，於 1900（明治 33）年開始擔任總督府技師，1904（明治 37）年至 1914（大正 3）年擔任營繕課課長，他的作品有第一代臺北停車場、第一代臺灣銀行、第一代總督官邸，是當時掌握日治初期最重要的官方建築設計的建築

---

5. 2008 年 10 月，《世紀臺博・近代臺灣》，〔空間與權力，臺北都市空間中的臺博館〕，74頁，黃士娟，國立臺灣博物館。

● 臺北新公園（引自《臺北寫真帖》）

技師之一。[6]

　　一般建築物不得超過宗教建築，為中古世紀的歐洲的都市共同的規範。建築物高度除了具有象徵意義之外，也有指引方向的功能[7]。總督府博物館建築有基座，以及高聳的穹隆屋頂在都市之中非常顯眼，也成為都市地標。且坐落在臺北停車場都市軸線的端點，成為都市中重要建築。以當時建築普遍為二至三層樓的高度而言，高聳的總督府博物館立於都市之中，已足以提供一個辨認方向的地標。[8]

6. 2008 年 10 月，《世紀臺博‧近代臺灣》，〔空間與權力，臺北都市空間中的臺博館〕，77 頁，黃士娟，
　　國立臺灣博物館。
7. 2008 年 10 月，《世紀臺博‧近代臺灣》，〔空間與權力，臺北都市空間中的臺博館〕，82 頁，黃士娟，
　　國立臺灣博物館。
8. 2008 年 10 月，《世紀臺博‧近代臺灣》，〔空間與權力，臺北都市空間中的臺博館〕，75 頁、78 頁，黃
　　士娟，國立臺灣博物館。

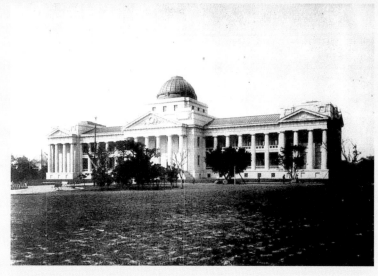

府後街通以紀念博物館做為動線的端點之一，原來所在地的天后宮也一併被拆除。（引自《兒玉總督後藤民政長官紀念博物館寫真帖》）

## 臺北——現代化都市空間

　　都市建設往往是呈現政績最好的手段，都市為市民的生活空間，就算未接受教育的市民，每日生活於其中，也能透過潛移默化而得到認知，比起任何政府法令的宣導更加直接有效，因此都市的建設成為總督府宣誓臺灣為大日本帝國永久領土，在臺灣展開全面性基礎建設與展現強力的企圖心。臺灣是第一個大日本帝國的海外殖民地，且明治政府已經累積了將近三十年的近代化經驗，政治界與建築界都已認識到何謂西方的現代化都市規劃手法，運用都市軸線以及端景聯繫重要的公共建築，留設都市開放空間舉辦重要的活動等等。

　　以此，臺北的官廳建築在有意識的規劃下，與都市空間也產生緊密的關係，並大致分成三類：

　　1.重要道路端點：如總督府正對赤十字社、臺灣總督府博物館正對臺北停車場。

　　2.重要道路轉角：如臺北州廳、專賣局、鐵道部。

　　3.道路側：高等法院、土木部、臺灣銀行。

　　而其中能擁有強烈視覺焦點的第一項，當時臺北城內擁有兩條都市軸線，第一即為總督府正對赤十字社。當時赤十字社之名譽總裁為皇后，總督府則代表天皇，由大日本帝國皇室在臺灣治理的都市空間，其象徵非常明顯。

　　第二則為臺北停車場正對臺灣總督博物館，當時的臺北停車場是進入都市的重要門戶，如何塑造一個讓旅客走出車站感到震懾的都市空間，都市軸線的運用與安置何種端景建築，皆為主政者藉由都市空間營造向國民

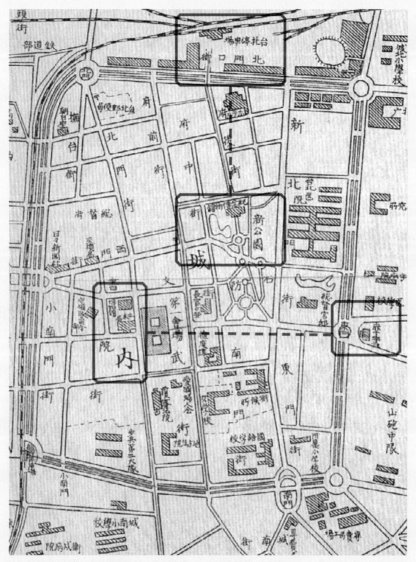

● 1916（大正5）年臺北市街圖。臺北城的兩個都市軸線。
（底圖引自1905年〈臺北市街圖〉）

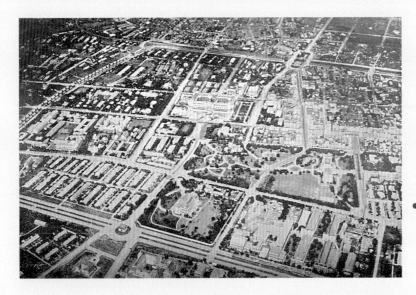

● 從空中俯瞰臺北
城市的空間,
更能看出都市軸
線。(引自《日
本地理大系臺灣
篇》)

宣示主權的方式。職是之故,臺北城內最重要的兩條主要街通,強烈的軸
線意象表現出天皇、總督、人民之間的關係。[9]

　　比起總督府前象徵統治權利的都市軸線,府後街的都市軸線,則是提
供到達的臺北旅客一種方向性指標,並且連接屬於大眾的開放空間新公園
以及展示臺灣的總督府博物館,進而感受到總督府以博物知識治理臺灣的
企圖。日治時期實際完成許多基礎近代化設施,表面上藉由都市空間的安
排與基礎建設,如都市軸線或道路轉角的重要建築。不過實際完成都市建
設之後,更讓人民可以清楚的了解到總督府明確且迅速的施政方針。

---

9. 2009年10月,《古蹟探秘・解碼臺灣》,〔展示臺灣的知識殿堂,臺灣總督府博物館〕,30頁、31頁,
　黃士娟,國立臺灣博物館。

# 重塑改築之後的府後街

## 府後街改築歷史影像資料

　　府後街改築是臺灣總督府的首次徹底改造都市街道空間的實際案件。臺北市區改正委員會，擬定以改築市街居民所寄付資金兩千餘圓，出版一本改築之前後、新舊對照的寫真帖《臺北市區改築紀念》[10]，並於 1915（大正 4）年出版。書中為紀念總督府首次改造臺灣街道而完成的攝影紀錄，可清楚了解改築前後的經過，除了對臺灣首次街屋改築範圍的區域有詳細的紀錄外，也成為研究、重塑改築完成的府後街，最為重要的依據，極為珍貴。

　　根據此書記載，改築前傳統臺灣人的房舍、官舍、廟宇等清代式建築物，主要以防盜為考量設計，其內部之採光通風均不充足，經常陰暗潮濕，不僅不衛生，特別在人口密集處，更是缺乏災害防禦的設施，房屋大小尺度也不統一，外觀上較為凌亂。日治之後，總督府考量到維持美觀的都市景觀與保健衛生的重要，為改善臺灣清朝式建築的缺點，在 1900（明治 33）年 8 月頒布〈臺灣家屋建築規則〉，訂定在屋舍新增與改建時，需要得到地方長官的許可，更需經過檢查，如有危

● 民政長官內田嘉吉為本寫真帖所提之字（引自 1915（大正 4）年 11 月 28 日，《臺北市區改築紀念》，臺北市區改正委員會，臺灣日日新報社圖）

---

10. 1913（大正 2）年 12 月 12 日，《臺灣日日新報》，〔改築祝賀先聲〕，第 5 版。

害公共安全與危害健康，或是違反〈臺灣家屋建築規則〉命令，而擅自變更者一律拆除。且地方官廳指定沿道路段，兩側之建物需要設置有屋頂的人行步道，也就是亭仔腳，若違反命令者，在地方稅執行之後，會再徵收拆除費用。

　　街屋改築過後，展現出現代化文明進步的一面，臺北因擁有平坦道路與西洋風格建築物而引以為傲。在日治之前，不論市街或者官方建築物，臺北和臺灣其他都市一樣，為清代式建築原是理所當然之事，而後演變至西洋風格立面街景，除了是日人治理逐漸改善此一事實外，不僅市街面目一新，而且表現出臺灣近代化發達的一面。[11]

● 鹿港的傳統街屋屋頂，早期素以不見天日出名。（引自《台湾写真帖》）

● 此圖位置為文武街，改築前與改築後同時存在的珍貴照片，右側為改築過後與左側尚未改築之比較。（引自 Taiwan Pictures Digital Archive - taipics. com）

11. 1931（昭和6）年12月18日，《臺北市史》，133頁～140頁，田中一二，臺灣通信社。

府後街的街屋建築，雖有少數照片紀錄，不過大多是紀錄道路拓寬，攝影主題為「道路」，以至於在取景角度中，與改築後的取景有些許落差，但仍可以從珍貴的改築前照片，了解到日治初期尚未施行〈臺灣家屋建築規則〉前，臺北城內的都市景觀。

## 府後街的重塑

　　除了土地權屬問題、都市空間的轉變、總督府首次改築等議題討論，並透過當時的報紙、老照片與寫真帖，還原當年狀況之外，改築完成的府後街常侷限於照片與文字，故另以數位媒體技術還原模擬空間與尺度，嘗試重塑府後街。其中方式是利用《臺北市區改築紀念》中的改築完成照片，校正比例、水平、垂直後，進而描繪，建構出建築立面。

　　自日治時期地籍圖的土地劃分中，可以清楚測量出建築物的面寬，而建築物的高度，則利用〈臺灣家屋建築規則實行細則〉內規定的街屋亭仔腳高度進行還原繪製。

　　從日治時期的府後街彩色明信片中，多少也可以比對出建築材料的不同，日治初期面磚尚未普遍使用，建築表面材料使用較為單純，大約分為兩類：第一為磚造搭配洗石子裝飾帶，第二為搭配不同顏色洗石子牆面。

　　首次的府後街改築範圍，並非整條街邊全面改築，而是如《臺北市區改築紀念》中的立面合成照片圈起的範圍才算。首次改築的立面，比起後期臺灣其他地區仿巴洛克風格的街屋皆素雅許多，原因是首次的改築，總督府委託予臺灣土地建物株式會社做大面積的開發，從土地所有權與

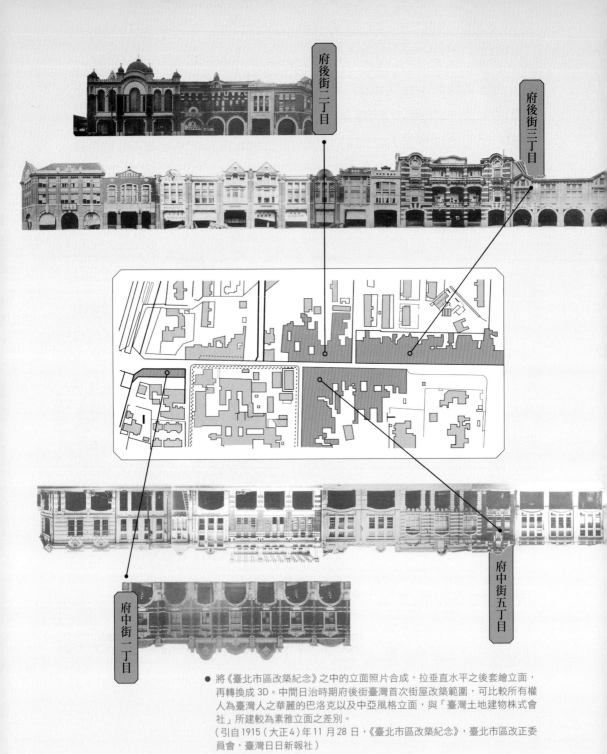

府後街二丁目

府後街三丁目

府中街一丁目

府中街五丁目

● 將《臺北市區改築紀念》之中的立面照片合成，拉垂直水平之後套繪立面，再轉換成 3D。中間日治時期府後街臺灣首次街屋改築範圍，可比較所有權人為臺灣人之華麗的巴洛克以及中亞風格立面，與「臺灣土地建物株式會社」所建較為素雅立面之差別。
（引自 1915（大正 4）年 11 月 28 日，《臺北市區改築紀念》，臺北市區改正委員會，臺灣日日新報社）

改築完成後的立面語彙之中，如二樓立面窗戶皆為三開間、牆面搭配運用材料約二到三種；整批興建六戶，第一戶與第六戶相同立面、中央第三第四戶立面相同，甚至有三戶相同立面樣式的狀況出現。可以看出臺灣土地建物株式會社投資開發土地，興建未來可出租的街屋立面，為節省成本而模組化套用，因此立面皆較為素雅。

雖然大規模改築的街屋風格太過於一致性，但仍有少數幾棟立面較為華麗壯觀的建築，如擁有洋蔥頂與華麗的中亞風格華南銀行，以及擁有仿巴洛克風格立面且樓層較高的林本源製糖株式會社臺北出張所。比較特別的是此兩棟街屋的所有者皆為臺灣人，很可能為配合總督府的政策，用心將街屋改築的華麗非凡，且府後街為臺北的門戶街道，自日本而來的華族、官員必會經

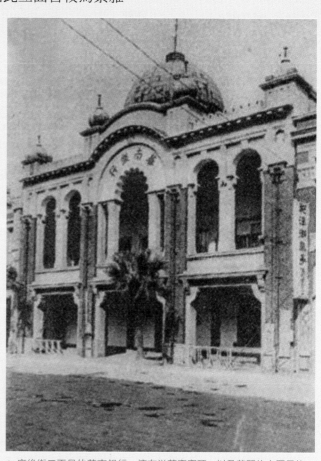

● 府後街二丁目的華南銀行，擁有洋蔥穹窿頂，以及華麗的中亞風格。
（引自 Taiwan Pictures Digital Archive - taipics.com）

過，在府後街興建華麗的街屋，就等於是給了官方十足的面子，官方也會受益於推動政策上的成功，民間有力之士配合度高且超出預期，也達到官民友好的情形。其次或是臺灣人為了展現出雄厚的財力，象徵性宣示臺灣人其財力與地位不亞於日本人，特別在首次改築範圍內且為重要的門戶意象之府後街，興建華麗非凡的街屋，與日本人所興建較為素雅的街屋立面形成強烈對比。

● 改築前之府後街通
同樣於北三線往南拍攝府後街，左為府後街一丁目，鐵道旅館尚未興建，右為府中街一丁目，沿府後街通之土地仍為空地。

● 改築完成之府後街通
於北三線往南拍攝府後街，左為府後街一丁目鐵道旅館，右為府中街一丁目吾妻旅社。（引自 1915（大正 4）年 11 月 28 日，《臺北市區改築紀念》，臺北市區改正委員會，臺灣日日新報社）

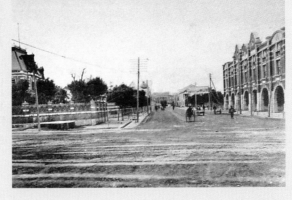

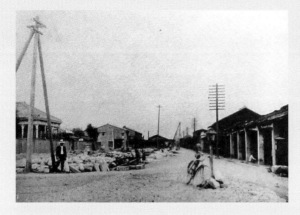

● 改築前之府後街通
　於府後街通往北拍攝，右邊為府後街三丁
　目，大多為一層土埆造街屋，左側為府中
　街五丁目，拆除了日本式官舍的庭圍以拓
　寬道路，可比較清代府後街通的道路寬
　度，與拓寬之後的差別。
　（引自1915（大正4）年11月28日，《臺北市
　區改築紀念》，臺北市區改正委員會，臺灣
　日日新報社）

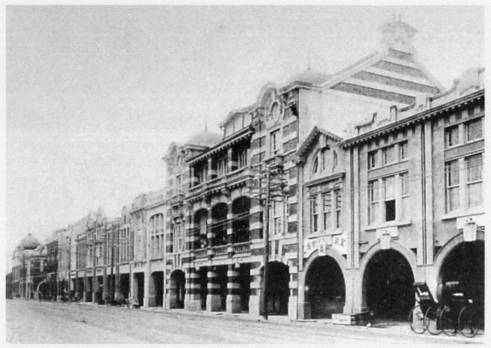

● 改築完成之府後街通
　於府中街五丁目側，拍攝府後街三丁目，其華麗三層樓紅磚造
　建築，為林本源之辦公樓。
　（引自1915（大正4）年11月28日，《臺北市區改築紀念》，臺
　北市區改正委員會，臺灣日日新報社）

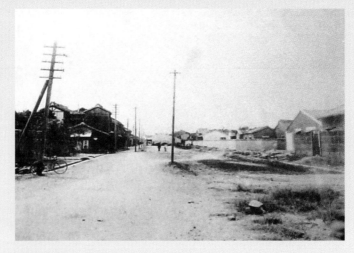

- 改築前之府後街通
  於府後街通道路中往南拍攝，左為府後街二丁目，高度較高的建築物為日本人興建的木造日本式建築。右為府中街二丁目，臺北廳後方已拆除，並拓寬為道路，也就是現今館前路的寬度。
  （引自 1915（大正 4）年 11月 28 日，《臺北市區改築紀念》，臺北市區改正委員會，臺灣日日新報社）

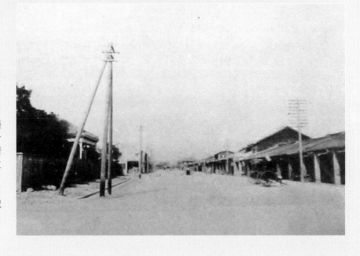

- 改築前之府中街
  於府後街二丁目側，往南拍攝府中街五丁目，改築前出現了日式煉瓦造混合木構造二層街屋。雖然日式建築較能抵抗浸水，但改築之時還是全面拆除，全面以建造符合新法規之街屋建築。
  （引自 1915（大正 4）年 11月 28 日，《臺北市區改築紀念》，臺北市區改正委員會，臺灣日日新報社）

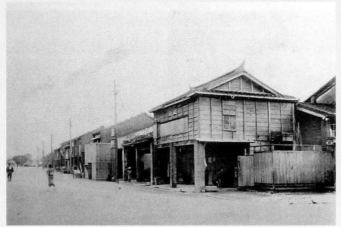

- 改築前之府後街通
  於府後街通往北拍攝，右邊為府後街三丁目，大多為一層樓土埆造建築，左側為府中街五丁目，為等級較高之官方獨棟宿舍。
  （引自 1915（大正 4）年 11月 28 日，《臺北市區改築紀念》，臺北市區改正委員會，臺灣日日新報社）

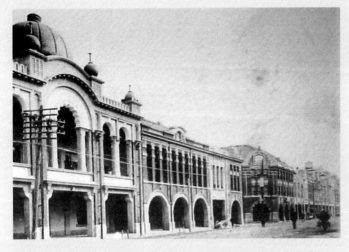

● 改築完成之府後街通
於府中街二丁目側,拍攝府
後街二丁目,其富有中亞風
格的圓頂建築為華南銀行。
(引自1915(大正4)年11
月28日,《臺北市區改築紀
念》,臺北市區改正委員會,
臺灣日日新報社)

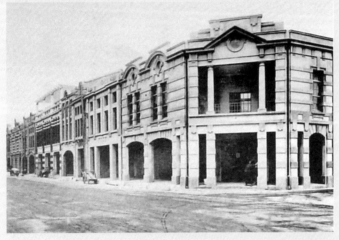

● 改築完成之府中街
於府後街二丁目側,往南拍
攝府中街五丁目,改築完成
時的府後街區域,顯眼的轉
角建築,大多為旅館業。
(引自1915(大正4)年11
月28日,《臺北市區改築紀
念》,臺北市區改正委員會,
臺灣日日新報社)

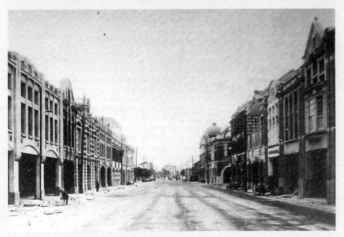

● 改築完成之府後街通,
於府後街通往北拍攝,右邊
為府後街三丁目,右邊較遠
處之圓頂建築,為府後街二
丁目的華南銀行,左邊為府
中街五丁目,左邊遠處綠
樹,為官有地台北廳後側,
首次改築完成之時尚未開發
為商業區。
(引自1915(大正4)年11
月28日,《臺北市區改築紀
念》,臺北市區改正委員會,
臺灣日日新報社)

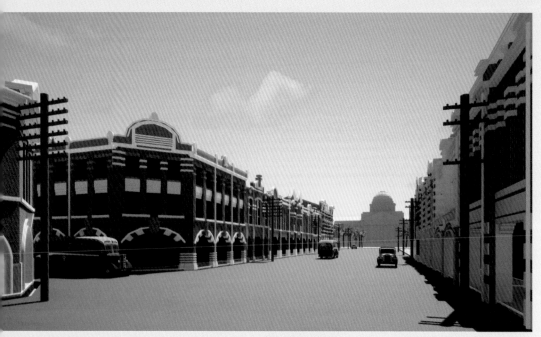

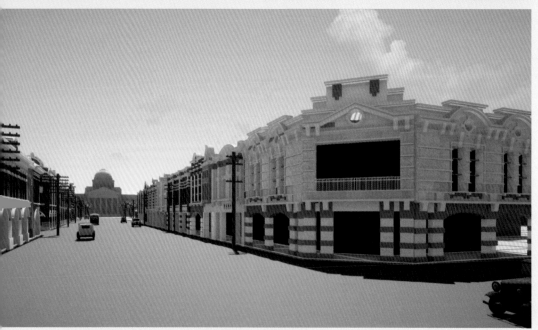

● 上圖左為府後街三丁目。下圖為府中街五丁目。（筆者自繪）

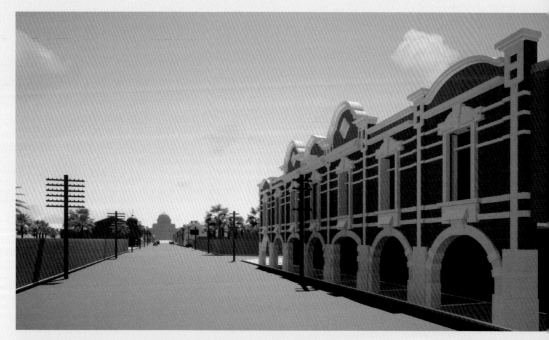

● 上圖為府中街一丁目吾妻旅社。下圖為府後街通與右側之吾妻旅社。(筆者自繪)

● 府後街二丁目、三丁目與府中街（筆者自繪）

● 府後街三丁目（筆者自繪）

# 臺北城內都市空間

## 都市紋理的轉變

　　臺灣人因貿易自然發展的市街地，如大稻埕、鹿港等，都有狹窄的面寬以及三到四進的進深，為線性發展的商業街道，與日本人的土地使用有明顯的差異。清領末期，臺北城是以政治中心為規劃藍圖的長形四方城池，城內幾條鼓勵投資的市街如府後街、西門街、北門街等，順著臺北城內紋理，大約呈現東西南北走向的分布，猶如棋盤，與傳統自然市街地有明顯的不同。當時的街廓尺度較大，街廓內空地較多，直至日治後日人進行市區改正，清代道路的紋理部分被保留下來，另增加並拓寬通路，如此一來街廓較為縮小，也讓臺北城內更適合商業發展。

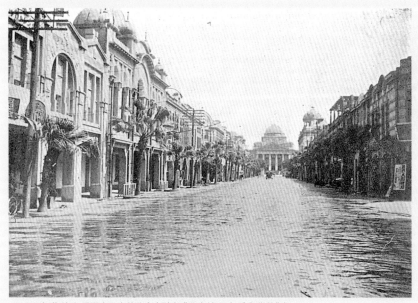

● 1930年代的表町通（原府後街）（引自《日本地理大系臺灣篇》）

由於缺乏明治時期的地籍圖，改而利用五個年代的Figure-Ground（圖地反轉）對照各時期建物分布，府後街最明顯的部分，莫過於府後街與考棚之間宿舍建築的出現，由於宿舍的進駐也改變了府後街的商業行為。市區改正之後出現較舒適的街道空間尺度，及更清楚的都市軸線與開放空間，發現在街屋改築後的街廓內，呈顯開放空間與單動建築，這是臺灣首次出現的都市結構，在總督府的建設與改變下，首次出現類似日本的町屋都市空間，如特別的後巷都市空間，整齊立面與整齊進深的街屋，此也大大的改變了臺北這個都市結構與都市軸線。

　　另觀察日治時期兩年份的府後街地籍圖之土地劃分，從方正形狀的日式宿舍用地，轉變為狹長形的街屋土地，增加沿街面的使用單位，土地的使用有所改變。隨著道路等級的提升，商業繁榮之後，城內的宿舍用地不免重劃而分成小面積的高地價商業區土地。

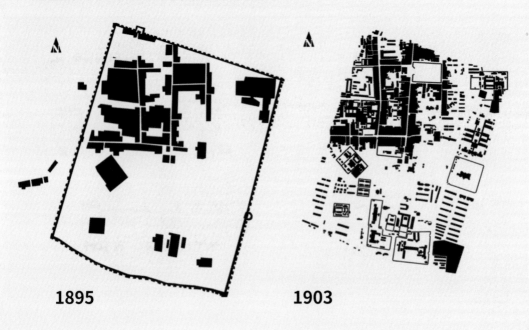

1895　　　　　　　　　　　1903

● 臺北城 FIGURE GROUND 1895～現今
（筆者自繪）

**1914**

**1916**

● 表町一丁目（府後街三丁目），（左）大正年間地籍圖，（右）昭
　和年間地籍圖。原本面積較大的宿舍用地，由於商業發展，地
　價高漲，不得不將國有土地釋放給民間商業使用，將大面積土
　地重劃為多單位的商業用地。
　（引自大正年間地籍圖：臺北市政府土地測量總隊「昭和年間
　地籍圖」，臺北市政府建成地政事務所）

## 會所地的出現

　　臺北城內的街廓內使用狀況與用途，並沒有具體資料呈現。但由於臺
北城內擁有大量行政機關與宿舍，且臺北城內居民與商業形態也在短短二
至三年的時間內，由臺灣人轉變為日本人所居住與消費的都市。參考《東
京造街史：近代都市的形成》[12]，對照日本人於東京都市中街廓的使用經

---

12. 2007年10月04號《東京造街史：近代都市的形成》，藤森照信、小澤尚著，蕭雅文譯，楓書坊。

驗，多少可想像於當時的臺北城內空間發展，雖然現今臺北城內建築大多已改建成高樓，都市的尺度有了非常巨大的改變，不過部分街廓還保留以前的會所地[13]，街廓內有小巷子穿越連接主要街道，只是如今周圍的高樓與冷氣機影響了這個奇特的空間。又利用空照圖與各時期的地圖觀察，保有會所地的城內與日本城市空間的街廓型態較為相同，截然不同於傳統街道。

　　臺北城內地籍劃分雖是面寬狹窄且進深長，但日本人改築過後的街屋，與原本臺灣人街屋著很大的差異，並沒有如傳統街屋那麼誇張的進

● 左邊為艋舺入船町與有明町，比較右邊城內表町（府後街）之建築密度，可以發現城內街屋的進深較淺與漢人傳統聚落有所不同，城內街廓內有會所地之保留。圖面為1932（昭和7）年臺北市街圖。
（改繪參考2004年3月1日《臺北建城一百二十週年特展》，高傳棋、魏德文，台北市政府文化局）

---

13. 會所地：街廓內的土地，可做為防火巷、倉庫建築用地、公共廁所用地..等。臺北城內於大正年間改築完成的街屋，所保留之會所地內建築皆為木造建築。目前臺北舊城內區域還有遺留木造平房於會所地內。

深。主要差異在於日本人所建的街屋並沒有將土地建蔽率使用到 100%，且街屋後方皆保留會所地，空地上則出現了綠樹與木造平房建築，或是儲藏倉庫建築。難得的是，在高地價的都市街廓內，依然可以看到少許空地或綠地。

## 受關東町屋格局影響的臺北城內

日本式的商業街屋約於江戶時期出現在東京與京都等人口集中的大都市，大約有關東樣式——以東京淺草為主的系統；以及關西樣式——以京都樣式的街屋兩種。但皆無亭仔腳的空間規劃。

京都商業町家，與傳統臺灣商業聚落較為類似，都是於有限的土地中，做經濟的土地分割，而有門面窄、進深長的格局產生。京都町家中最具特色的「中戶型」，如同臺灣傳統市街地，擁有多進格局的長條街屋，同樣屋後的空間為屋主私人的生活領域，較不同的是屋內動線，京都町家擁有貫穿建築頭尾的空間「通庭」設於建築側邊，服務性空間如大門、廚房、水井、浴室、便所皆設於通庭上，由於日式房舍以固定尺寸規格化建造，通庭還具有調整尺寸於不同基地上的功用。而臺灣的商業街屋按照風水，主要入口於中軸線，往後動線則於兩側。而京都的中戶型與臺灣傳統長條街屋，皆有屋中空地之留設，不過京都町家中戶型內的坪庭，則發展出了擁有精緻庭園的空間。[14]

---

14. 2007 年 3 月 1 日《京都千二百年（下）走向世界的歷史古都》，70 頁～ 71 頁，高橋徹文著，穗積和夫插畫，高嘉蓮、黃怡筠譯，馬可孛羅文化出版／家庭傳媒城邦分公司。

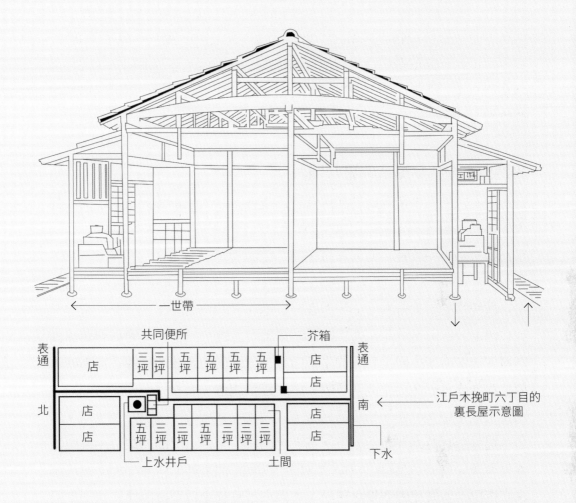

一世帯

共同便所　　　　　　　　芥箱

| 表通 | 店 | 三坪 | 三坪 | 五坪 | 五坪 | 五坪 | 五坪 | | 店 | 表通 |
| 北 | 店 | | | | | | | | 店 | 南 |
| | 店 | 五坪 | 三坪 | 三坪 | 五坪 | 三坪 | 三坪 | 三坪 | 店 | |
| | | | | | | | | | 店 | |

上水井戶　　　　　　土間　　　　下水

江戶木挽町六丁目的
裏長屋示意圖

● 江戶的裏長屋格局示意圖，以及表屋「街邊」與長屋「會所地內」的配置。
（王顧明改繪，參考引自《日本の民家のあゆみ—庶民の住まいからみる日
本の歷史》http://www007.upp.sonet.ne.jp/snakayam/house.html）

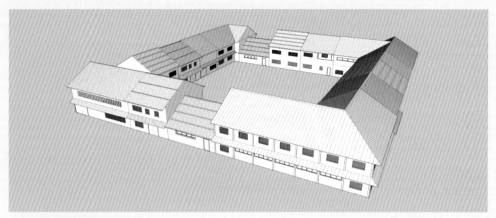

● 日本會所地示意圖
（王顧明 3D 改繪，參考引自《第 2 章 物売りと、物創りの文明価値。事売りと、事創りの文化価値。中心市街地と、その中での商店街の活性化には、この二つのエネルギーの投入が必要です》，www.ccsystem.co.jp/06_soseika/）

　　關東的町屋與臺北城內的商業街屋則較為接近，街邊二層街屋建築進深淺，而有會所地的保留。會所地內有街邊商號的倉庫與附屬建築之外，還有興建防火性差，長九尺（約 270 公分），寬二間（約 360 公分）[15] 的一層長形木造連棟宿舍，隔成多間，稱為「燒屋造」的「隔間大雜院」，顧名思義就是屋頂與外牆皆使用木板，完全無耐火效果的簡陋町屋，供應給來自各地，農村進都市的工人、車夫、沿街叫賣商人、流浪的武士所居住，有狹小的獨立聯外道路與水溝系統，以及共用垃圾集中場、便所、水井、洗衣空間，與街邊的豪華煉瓦造商業街屋比起來相差非常多。[16]

　　經過街屋改築之後，臺灣都市第一次出現會所地空間於臺北城內，與日本不同，是擁有亭仔腳空間與豪華西洋風格立面，為總督府營造出來

15. 2007 年 12 月 1 日《和式住居生活哲學》，66 頁～ 69 頁，稻葉和也、中山繁信著，蕭志強譯，楓書坊。
16. 2010 年 7 月 18 日《江戶町（下）大型都市的發展》，40 頁～ 45 頁，內藤昌著，穗積和夫插畫，王蘊潔譯，馬可孛羅文化出版／家庭傳媒城邦分公司。

● 臺北空拍圖，呈現臺北城內會所地的都市結構，使同樣的都市區域內，擁有兩種截然不同的都市空間，沿街面為二層街屋，作為商業用途。而街廓內散布著一層平房與宿舍，則為生活機能較強之用途。為首次出現於臺灣島上的都市空間。（引自 1929（昭和 4）年 11 月 30 日《臺北州要覽》，臺北州）

● 戰後的臺北城內，位於現今博愛路往西邊方向之照片。了解會所地內情況，為木造一層樓平房居多，與街上的商業空間氛圍截然不同，也有少數植栽於其中，有著豐富的空間層次。（引自1950年1月《LIFE Magazine》，Carl Mydans）

的現代南國都會空間，而背後的會所地，從空照圖中所顯示，並無出現如同東京會所地內，存在的單層長形木造連棟宿舍，反而出現的是規模較小的獨棟木造屋舍，便而以此推測臺北城內會所地內建築的使用機能與東京類似，街邊商號，所建造的倉庫建築、便所、垃圾集中場，以及地價高漲之後，產生較低地價之會所地，且位於商業區內的土地，供經濟能力較差住戶居民居住。

當時沿街街屋的改築統一由總督府營繕課，以及「臺灣土地建物株式會社」共同執行設計與營建，因此形成的統一性街屋建築。在先前提到臺灣日日新報漢文版〔臺北屋後水溝工事〕[17] 事件中，雖然屋後下水是不成功的，但是在大水過後的改築並同時統一規劃建造，也達成街面有整齊的立面，同時也產生街屋後進深拉齊的成果。

---

17. 1907（明治40）年11月29日《臺灣日日新報明漢文版》，〔臺北屋後水溝工事〕，第3版。

# 府後街的商業

## 商業種類的變遷

　　展現文明都市面貌的臺北，在總督府大力建設下，將街景逐步精緻化。舊式建築逐漸消失，現代且賦有西洋風格樣式的宏偉建築物林立，展現出美觀的都市景觀，進入昭和時期後，普遍獲得民眾好評，特別是繁華的城內主要道路，還有通往大稻埕的北門大道，皆煥然一新，成為宏偉的街道。若乘飛機鳥瞰臺北，可看到西洋風格大小建築物、日本式建築物或臺灣式建築等不同樣式的建物到處興建著，郊外也多處建造著日本式、西洋風格的房屋，從上空拍攝屋舍林立的景象，便能得知臺北興盛的狀況[18]。而府後街因位在臺北停車場前的位置關係，形成了較城內其他地方不同的商業形態，且全臺灣第一間現代西洋式旅館坐落於此，也帶動了改築後的府後街成為旅館業興盛的街道。

　　對於府後街商業形態的研究，觀察改築前後二個時期，基本資料的運用以參考明治時期上田元胤所著的《臺灣士商名鑑》及大正時期橋本白水所著的《臺北市町名改正案內》為主，比對日治時期府後街改築前後商業形態的變遷後，整理出各丁目改變的情形，並以圖示分述如下：

---

18. 1931（昭和6）年12月18日，《臺北市史》，153頁，田中一二，臺灣通信社。

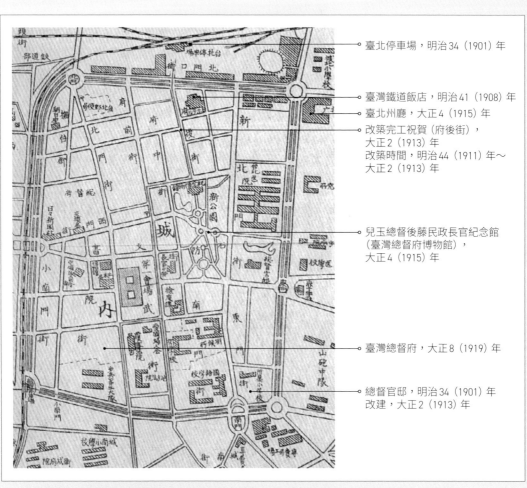

臺北停車場，明治34（1901）年

臺灣鐵道飯店，明治41（1908）年
臺北州廳，大正4（1915）年
改築完工祝賀（府後街），
大正2（1913）年
改築時間，明治44（1911）年～
大正2（1913）年

兒玉總督後藤民政長官紀念館
（臺灣總督府博物館），
大正4（1915）年

臺灣總督府，大正8（1919）年

總督官邸，明治34（1901）年
改建，大正2（1913）年

● 臺北主要官有建築建設建設歷程（筆者標製）

## 府後街一丁目的二個時期商業變遷

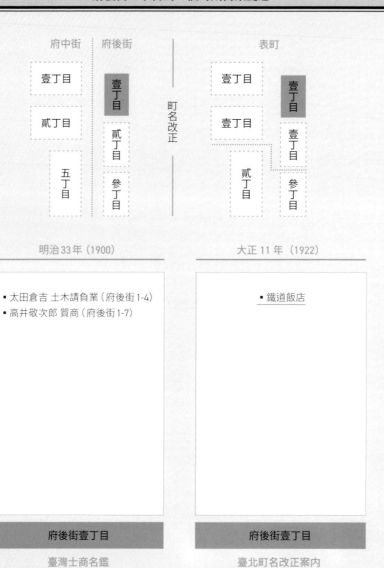

府中街　府後街　　　　　表町

壹丁目　壹丁目　　　　壹丁目　壹丁目

貳丁目　貳丁目　　　　壹丁目　壹丁目

　　　　　　　町名改正

五丁目　參丁目　　　　貳丁目　參丁目

明治33年（1900）　　　　大正11年（1922）

- 太田倉吉 土木請負業（府後街1-4）
- 高井敬次郎 質商（府後街1-7）

　　　　　　　　　　　　　　　　- 鐵道飯店

府後街壹丁目　　　　　　府後街壹丁目

臺灣士商名鑑　　　　　　臺北町名改正案内

# 府後街二丁目的二個時期商業變遷

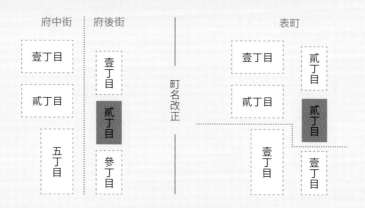

府中街　府後街　　　　　表町

| 壹丁目 | 壹丁目 | | 壹丁目 | 貳丁目 |
| 貳丁目 | 貳丁目 | 町名改正 | 貳丁目 | 貳丁目 |
| 五丁目 | 參丁目 | | 壹丁目 | 壹丁目 |

明治33年（1900）　　　　　　　　大正11年（1922）

府後街 南至北 府後街

**明治33年（1900）**

- 松元商店 雜貨（府後街2-12）
- 再生堂 產婆（府後街2-11）
- 中村利兵衛 小間物商（府後街2-10）
- 東肥館 下宿業（府後街2-9）
- 笈音松 大工職（府後街2-8）
- 「馬場床」理髮（府後街2）
- 德永商行 諸官御用達、土木請負、米穀雜貨（府後街2-5）

**府後街貳丁目**

臺灣士商名鑑

**大正11年（1922）**

- 高景天賞堂 藥品化妝品（府後街2-11 表町2-1）
- 行成商行 染料、化妝品、雜貨（府後街2-10 表町2-1）
- 中村理髮軒 理髮（府後街2-12 表町2-1）
- 石山堂事 寺尾啟助 御紋上繪（府後街2-30 表町2-1）
- 福屋事 川崎チカ 高等下宿（府後街2-15 表町2-1）
- 甲子屋 吉田元三 洗衣（府後街2-9 表町2-1）
- 山科商店 石板印刷（府後街2-21 表町2-2）
- 研英學會 近藤芳郎 早朝英語教授（府後街2-19 表町2-2）
- 生島六藏 裁縫所（府後街2-21 表町2-2）
- 村田萬龜太 鎮西組（府後街2-21 表町2-2）
- 野野村源太 質屋（府後街2-3 表町2-29）
- 小松海藏（府後街2 表町2-56）
- 梶間良太郎 石炭商（府後街2-1 表町2-5）
- 萬伸舍北支店 內地新聞大賣捌（府後街2-1 表町2-5）
- 井上唯助 土木建築（府後街2-2 表町2-6）
- 共盛商行（府後街2-1 表町2-6）
- カフエ-ボタン 和洋料理（府後街2-3 表町2-3）
- 日華生命株式會社臺灣支部 保險（府後街2 表町2-3）
- 臺南新報臺北支局（府後街2-8 表町2-8）
- 甘泉堂 住友市太郎 和洋菓子（府後街2-7 表町2-8）
- 株式會社華南銀行（府後街2-5 表町2-8）
- 殿村醫院 內科（表町2-8）

**府後街貳丁目**

臺北町名改正案內

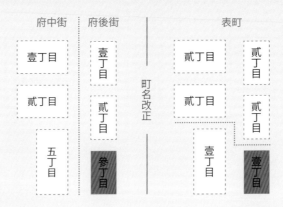

府中街　府後街　表町

壹丁目　壹丁目　貳丁目　貳丁目

貳丁目　貳丁目　貳丁目　貳丁目

町名改正

五丁目　參丁目　壹丁目　壹丁目

明治33年（1900）

- 石板商店　諸官御用達業（府後街3-46）
- 山田商店　疊商（府後街3-45）
- 美家古　料理業（府後街3-44）
- 伊東商店　諸官御用達業（府後街3-43）
- 林錦　雜貨（府後街3-42）
- 吾妻　料理（府後街3-21）
- 松浦みの菓子（府後街3-20）
- 藤本藤吉　鍛冶業（府後街3-19）
- 窪田治介　諸官御用達業（府後街3-18）
- 鈴木商店　土木請負（府後街3-15）
- 湯川商店　雜貨（府後街3-13）
- 外山商店　雜貨（府後街3-10）
- 山原小三郎　疊商（府後街3-6）
- 繁永彌作藏　菓子（府後街3-5）
- 森崎辰次郎　建築業（府後街3-4）
- 花山榮吉　湯屋（府後街3-2）
- 明石屋　下宿業（府後街3-1）

**府後街參丁目**

臺灣士商名鑑

府後街　南至北　府後街

大正11年（1922）

- 大間支洋行支店（府後街3-53　表町1-32）
- 三共株式會社臺灣出張所（府後街3-53　表町1-32）
- 日立製作所臺灣出張所（府後街3-52　表町1-32）
- 尾吉祿爾事務所　書籍、雜誌、機械（府後街3-52　表町1-32）
- 祸川寫真館（府後街3-23　表町1-32）
- 共進社代表者　西川德一（府後街3　表町1-32）
- 萬屋旅館（府後街3-22　表町）
- 金森商會　機械、ハガネ、建築材料（府後街3　表町1-33）
- 大永興業株式會社　貿易、砂糖、石炭（府後街3　表町1-34，35，36，37）
- 林本源製糖株式會社臺北出張所（府後街3-15　表町1-34）
- 南洋倉庫株式會社（府後街3　表町1-34）
- 嘉洋商會　倉庫（府後街3　表町1-38）
- 神田商會　自動車、揮發油、電池及タイヤ（府後街3-12　表町1-40）
- 横濱生命保險株式會社臺灣支部（府後街3-11　表町1-41）
- 伊藤定治　貸家業（府後街3-10　表町1-42）
- 臺灣新聞社臺北支局（府後街3-9　表町1-43）
- 大倉商事株式會社出張所（府後街3　表町1-44）
- 宅合名會社臺北支店　銘酒、ビール、シトロン（府後街3　表町1-45）
- 德丸貞二　市議員（府後街3-5　表町1-46）
- 佐野本店　雜貨（府後街3-3　表町1-48）
- 臺北館　旅館（府後街3-2　表町1-48）
- 丸山芳登　醫學校（府後街3-42　表町1-57）

有底線之商店位於治街面

**府後街參丁目**

臺北町名改正案內

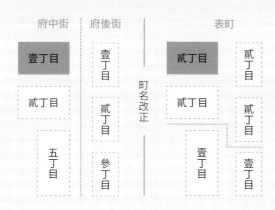

明治 33 年（1900）

| |
|---|
| ▪ 兒島商店 礦業及礦物販賣（府中街 1-13） |
| ▪ 澀谷臺北出張所 建築業（府中街 1-12） |
| ▪ 太田原則孝 石炭、機械油（府中街 1-11） |
| ▪ 澤井組 土木建築請負業（府中街 1-9） |
| ▪ 高橋組 建築業（府中街 1-6） |
| ▪ 日本興業株式會社 煉化、瓦、土管、石材、樟腦製造（府中街 1-3） |
| ▪ 佐藤工業事務所 土木建築請負業（府中街 1-2） |
| ▪ 小野彥商店 米穀雜貨商（府中街 1-1） |
| ▪ 金子圭介 雜業（府中街 1-38） |

**府中街貳丁目**

臺灣士商名鑑

大正 11 年（1922）

| |
|---|
| ▪ 山下汽船礦業株式會社臺灣支店（府中街 1-41 表町 2-11） |
| ▪ 後宮合名會社（府中街 1-1 表町 2-14） |
| ▪ 臺灣製株事會社（府中街 1-1 表町 2-14） |
| ▪ 後宮炭礦株事會社（府中街 1-1 表町 2-14） |
| ▪ 北投窯業株式會社（府中街 1-1 表町 2-14） |
| ▪ 赤司初太郎（府中街 1-38 表町 2-16） |
| ▪ 吾妻 旅館（府中街 1-14 表町 2-17，19） |
| ▪ 石橋茂 辯護士（府中街 1-17 表町 2-24） |
| ▪ 橋本菊造 請負業（府中街 1-17 表町 2-24） |
| ▪ 柳田運送店 海陸運送業（府中街 1-31 表町 2-24） |
| ▪ 田村朝次郎 運送業（府中街 1-31 表町 2-24） |
| ▪ 中尾運送店 運送業（府中街 1 表町 2-21） |

**府中街貳丁目**

臺北町名改正案內

府中街北至南府中街

有底線之商店位於沿街面

第三章：現代化的府後街　　195

# 府中街二丁目的二個時期商業變遷

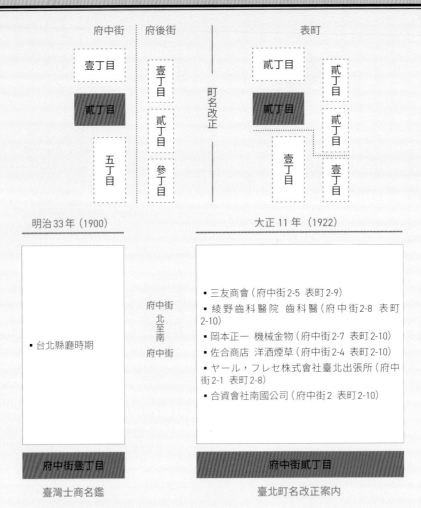

府中街 ｜ 府後街 ｜ ｜ 表町

壹丁目

貳丁目

五丁目

壹丁目

貳丁目

參丁目

町名改正

貳丁目

貳丁目

貳丁目

貳丁目

壹丁目

壹丁目

明治 33 年（1900）

大正 11 年（1922）

府中街
北
至
南
府中街

- 台北縣廳時期

- 三友商會（府中街 2-5 表町 2-9）
- 綾野齒科醫院 齒科醫（府中街 2-8 表町 2-10）
- 岡本正一 機械金物（府中街 2-7 表町 2-10）
- 佐合商店 洋酒煙草（府中街 2-4 表町 2-10）
- ヤール，フレセ株式會社臺北出張所（府中街 2-1 表町 2-8）
- 合資會社南國公司（府中街 2 表町 2-10）

府中街壹丁目

府中街貳丁目

臺灣士商名鑑

臺北町名改正案內

# 府後街五丁目的二個時期商業變遷

府中街 ｜ 府後街 ｜ 表町

壹丁目　貳丁目　五丁目

壹丁目　貳丁目　參丁目

町名改正

貳丁目　貳丁目　壹丁目

貳丁目　貳丁目　壹丁目

## 明治33年（1900）

- 井上德三郎 大工職（府中街5-1）
- 伊藤ねひ 髮結職（府中街5-1）
- 村社卯二郎 鳶職（府中街5-1）
- 鈴木商店 古物（府中街5-2）
- 八幡屋 菓子（府中街5-3）
- 金子屋 蒟蒻（府中街5-3）
- 三好定之進 金貸（府中街5-5）
- 松の湯（府中街5-6）
- 武藏屋 古物（府中街5-7，8）
- 石田繁次郎 古物（府中街5-9）
- 青川屋 雇人口入業（府中街5-10）
- 高橋支店 古物（府中街5-10）
- 金岡屋 洗張業（府中街5-11）
- 戶田商店 雜貨（府中街5-13）
- 吉岡商店 雜貨（府中街5-14）
- 林森太郎 理髮（府中街5-15）
- 村口銀次 土木請負業（府中街5-16）
- 自在丸支店 雜貨（府中街5-17）
- 服部商店 米穀及地金物（府中街5-18）
- 森商店 質商（府中街5-19）
- 富士屋 下宿（府中街5-20）
- 陳之內德次郎 飲食（府中街5-21）
- 田中商店 雜貨（府中街5-22）
- 松本榮藏 菓子（府中街5-23）
- 松村まき 飲食店（府中街5-24）
- 松岡繁次郎 ペンキ塗請負業（府中街5-24）
- 清潔床 理髮（府中街5-25）
- 濟生醫院 私立醫院（府中街5-27）
- 中村商店 牛肉販賣（府中街5-29）
- 新合成 雜貨（府中街5-30）
- 張科題 豆腐（府中街5-31）
- 藤原商會 諸官御用達業（府中街5-32）
- 清水四郎 菓子（府中街5-33）
- 森商店 雜貨質商（府中街5-34）

府中街 北至南 府中街

**府中街五丁目**

臺灣士商名鑑

## 大正11年（1922）

- 料理中物保坂德次郎（府中街5-39表町1-5）
- 高華記歐米雜貨（府中街5-14表町1-14, 16）
- 小川商店外袋（府中街5-2表町1-19）
- 月足時計店（府中街5-2表町1-14）
- 松の湯（府中街5-6表町1-9）
- 西田小鳥店（府中街5-5表町1-9）
- 吉岡德松商店（府中街5-21表町1-20）
- 富田屋臺北支店（府中街5-22表町1-22）
- 水木臺北支店 紙函（府中街5-23表町1-23）
- 博善會社 葬儀（府中街5-24表町1-22）
- 石版新太郎商店 葬儀（府中街5-25表町1-24）
- 安田勝次郎 辯護士（府中街5-30，31表町1-25）
- 合名會社大崎組商會臺灣出張所（府中街5-30，31表町1-26）
- 船越倉吉 請負業（府中街5表町1-26）
- 鈴木重嶽會社員（府中街5-32表町1-27）
- 三井物產
- 臺北市市尹五藤針五郎邸
- 警務局長相賀照鄉官舍

有底線之商店位於沿街面

**府中街五丁目**

臺北町名改正案内

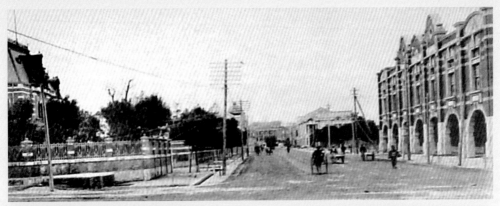

● 上圖之右邊建築為吾妻旅館正面,面對鐵道旅館。右圖為吾妻旅館之煉瓦造街
屋屋後的木造日本式建築。
(上圖引自 1915(大正 4)年 11 月 28 日,《臺北市區改築紀念》,臺北市區改正委
員會,臺灣日日新報社。下圖引自 Taiwan Pictures Digital Archive - taipics.com)

經過不同年代的比對之後，初期可以看出府後街受到新設的臺北停車場影響，店家數量有逐年增加之勢，原本為臺北城內商業區邊緣的府後街通，商業繁榮有很大的提升。而自明治年間到昭和年間始終存在的商號店家，在經過地籍謄本比對之後，發現大多為土地所有人所經營開設之商號店家，如經營土地開發與營造且同樣擁有府後街通附近多筆土地的金子圭介，運用本身所擁有且最靠近臺北停車場之土地，經營的吾妻旅社，為日治初期就開設多年的傳統日本式旅社，位於明治時期的府中街一丁目，直至昭和時期也同樣位於府中街一丁目繼續營業，甚且在臺灣其他地區也設有分店。

● 日治初期臺北城內店家之商業廣告
（引自 1900（明治 33）年，《臺灣士商名鑑》，182 頁，上田元胤，にひふか社）

經營澤井組的澤井市造也在傳記之中提到當時臺北城內的商業行為，澤井市造認為臺北城內日本店家所販賣的商品皆為進口品，如帽子、眼鏡、洋服、鞋子等生活用品之外，就連剃刀、肥皂、香水、傢具等也皆為進口品[19]。日治初期的臺北城內出現比較特別的商業形態，主要是供應日本人的進口商品，與供應官方物資的商號為主。所販賣的物品則主要為進口商品，如日治初期所販賣軍火廣告，亦可了解到日治初期社會狀態較不穩定下的市場需求。而在臺灣

製造業尚未發達的情況下，只能仰賴進口商品，在臺灣治安逐漸穩定後，商家所販賣的商品，才逐漸轉變成販賣生活用品為主。

　　府後街通在經過日治時期首次街屋改築之後，轉變成較城內其他區域不同的商業風貌，以販賣商品為主的店家漸漸變少，進而出現許多株式會社、銀行以及旅館業的進駐，府後街通呈現出不同於以買賣為主要商業活動的繁榮街區，主要是鄰近臺北停車場有交通便利之因，讓府後街通形成以洽公與住宿為主要商業活動的區域。

　　日露（俄）戰爭之後，舊三井物產資產大為增加，於 1906（明治 39）年將家族事業法人化，並於 1909（明治 42）年變更為三井物產株式會社。日治時期總督府引進內地貿易會社，取代外商之洋行，而營業眾多項目的三井物產株式會社也是總督府積極引進的日本貿易商之一。三井物產株式會社在臺灣最重要的事業為製糖，至 1936（昭和 11）年時，產能占全臺灣生產量四分之一，會社同時也為臺灣製糖代理店。

　　第三代三井物產株式會社臺北支店建築坐落於町名改正之後的表町大通轉角，1922（大正 11）年 4 月 30 日舉行落成慶祝會。擁有華麗塔樓的三層樓建築與總督府博物館相互呼應，從建築物的規模即可了解到三井物產株式會社在臺灣有強大的影響力。[20]

## 改築後府後街通的店家與商號

　　府後街通的街屋改築完成於 1913（大正 2）年～1914（大正 3）年之間，而 1922（大正 11）年將街道名改正為町名。府後街通原本東方為府後街，與西方為府中街的狀況，整合成為表町，使得原本的地址門牌號碼全

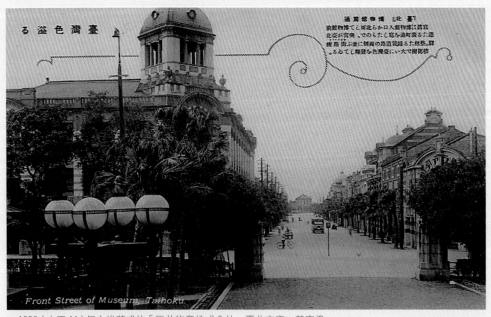

● 1922（大正11）年之後落成的「三井物產株式會社」臺北支店，其宏偉
的建築顯現出其會社在臺灣有重要的影響力。（引自1929（昭和4）年，
《カメラから見た臺灣》，南國圖書堪行會）

---

19. 1915（大正4）年8月10日，《澤井市造》，125頁～126頁，高橋窓雨，合資會社澤井組本店。
20. 2010年12月，《三井株式會社舊倉庫歷史調查》，2頁、9頁，黃士娟，臺北市政府文化局。

面改變，也造成現今在比對研究上的困難。不過本研究以橋本白水著《臺北市町名改正案內》所列詳細的地址紀錄，套疊至《臺北市區改築紀念》中的改築完成建築立面照片上，再加上地籍圖與地籍謄本資料的地號與土地所有權人資料。圖中標示漸層色塊單位的土地為臺灣土地建物株式會社及其關係人之土地產業，可見改築時期的府後街通上，大多數的土地由「臺灣土地建物株式會社」及其關係人所掌握，因此可知改築進行順利與否的重要因素。另從街屋立面的風格來看，也可以了解到「臺灣土地建物株式會社」是以大量建造三開間立面為主，為節省成本也不得不讓立面素雅，並在改築完成後，租貸給由日本而來的株式會社開設出張所。

由於街屋改築完成至町名改正之間大約相差了八年的時間，為釐清土地與建物所有人與使用者之間的關係，因此搭配地籍圖與地籍謄本所登記的產業所有人名，對照出街屋改築之後的建築物使用商號與使用人，並將建築土地所有權人與使用建築商號之間，以便分別是擁有還是租貸的權利。

以下為改築完成的立面，再整合地籍與商業資料，資料左右的實線為建築單位的分割，立面圖左右的虛線為地籍圖的土地劃分。可判斷出同一建築物為單一商號單位使用，或者是單一建築物為多家商號單位使用。

● 已完成重劃之地籍圖（大正12年地籍圖）

商業單位劃分　府中街一丁目

土地地籍劃分

◎地址：
府中街一之二十四，
表町二之十七、
十九
◎地號：
表町二丁目建十三
◎土地所有人：
金子圭介
◎開設商店名：
吾妻旅館

---

商業單位劃分　府中街五丁目北邊

土地地籍劃分

◎開設商店名：合資會社
◎土地所有人：臺灣土地建物株式會社
◎地號：表町一丁目建二十七、二十八、二十九
◎地址：府中街二之五，表町一之二十七、二十八、二十九

◎開設商店名：鈴木重嶽會社
◎土地所有人：金子圭介
◎地號：表町一丁目建二十七
◎地址：府中街五之三十二，表町一之二十七

◎開設商店名：太田組請負業
◎土地所有人：船越倉吉
◎地號：表町一丁目建二十六
◎地址：府中街五，表町一之二十六

◎開設商店名：合名會社大崎組商會
◎土地所有人：臺灣土地建物株式會社
◎地號：表町一丁目建二十五
◎地址：府中街五之三十、三十，表町一之二十六

◎地址：府中街五之三十、三十一，表町一之二十五
◎地號：表町一丁目建二十四
◎土地所有人：石版新太郎
◎開設商店名：安田勝次郎辯護士

◎開設商店名：博善葬儀株式會社
◎土地所有人：李春生
◎地號：表町一丁目建二十二
◎地址：府中街五丁之二十五，表町一之二十二

● 府中街五丁目南邊
　大正時期，府中街一丁目、五丁目的首次改築完成街屋之地址、地號、所有人、營業商號。
　（引自 1915（大正4）年 11 月 28 日，《臺北市區改築紀念》，臺北市區改正委員會，臺灣日日新報）

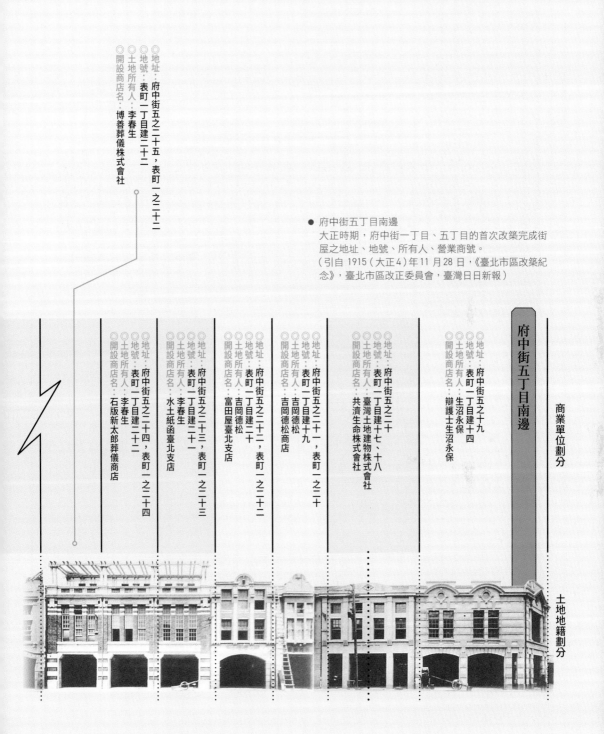

府中街五丁目南邊

商業單位劃分

土地地籍劃分

◎地址：府中街五丁之十九
◎地號：表町一丁目建十四
◎土地所有人：生沼永保
◎開設商店名：辯護士生沼永保

◎地址：府中街五丁之二十一
◎地號：表町一丁目建十七、十八
◎土地所有人：臺灣土地建物株式會社
◎開設商店名：共濟生命株式會社

◎地址：府中街五丁之二十一，表町一之二十
◎地號：表町一丁目建十九
◎土地所有人：吉岡德松
◎開設商店名：吉岡德松商店

◎地址：府中街五丁之二十二，表町一之二十二
◎地號：表町一丁目建二十
◎土地所有人：吉岡德松
◎開設商店名：富田屋臺北支店

◎地址：府中街五丁之二十三，表町一之二十三
◎地號：表町一丁目建二十一
◎土地所有人：李春生
◎開設商店名：水土紙函臺北支店

◎地址：府中街五丁之二十四，表町一之二十四
◎地號：表町一丁目建二十二
◎土地所有人：李春生
◎開設商店名：石版新太郎葬儀商店

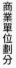

**府後街二丁目**（商業單位劃分／土地地籍劃分）

右→左：

- ◎地址：府後街二之二，表町二之六
  ◎地號：表町二丁目建一
  ◎土地所有人：吉岡德松
  ◎開設商店名：井上唯助土木建築

- ◎地址：府後街二之一，表町二之六
  ◎地號：表町二丁目建一
  ◎土地所有人：吉岡德松
  ◎開設商店名：共盛商行

- ◎地址：府後街二之三，表町二之三
  ◎地號：表町二丁目建一
  ◎土地所有人：吉岡德松
  ◎開設商店名：咖啡牡丹和洋料理

- ◎地址：府後街二，表町二之三十四
  ◎地號：表町二丁目建二之三十四
  ◎土地所有人：株式會社華南銀行
  ◎開設商店名：日華生命株式會社臺灣支部

- ◎地址：府後街二之三
  ◎地號：表町二丁目建二之三
  ◎土地所有人：株式會社華南銀行
  ◎開設商店名：日華生命株式會社臺灣支部

- ◎地址：府後街二之七，表町二之八
  ◎地號：表町二丁目建二
  ◎土地所有人：株式會社華南銀行
  ◎開設商店名：甘泉堂和洋菓子

- ◎地址：府後街二之五，表町二之八
  ◎地號：表町二丁目建二
  ◎土地所有人：株式會社華南銀行
  ◎開設商店名：株式會社華南銀行

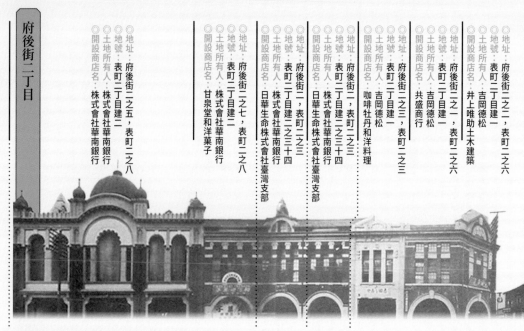

**府後街三丁目北邊**（商業單位劃分／土地地籍劃分）

右→左：

- ◎地址：府後街三之十，表町一之四十二
  ◎地號：表町一丁目建四十二
  ◎土地所有人：臺灣土地建物株式會社
  ◎開設商店名：伊藤定治貸家業

- ◎地址：府後街三，表町一之四十三
  ◎地號：表町一丁目建四十三
  ◎土地所有人：臺灣土地建物株式會社
  ◎開設商店名：臺灣新聞社臺北支局

- ◎地址：府後街三，表町一之四十四
  ◎地號：表町一丁目建四十四
  ◎土地所有人：臺灣土地建物株式會社
  ◎開設商店名：大倉商事株式會社出張所

- ◎地址：府後街三之五，表町一之四十五
  ◎地號：表町一丁目建四十五
  ◎土地所有人：臺灣土地建物株式會社
  ◎開設商店名：宅合名會社臺北支店

- ◎地址：府後街三之五，表町一之四十六
  ◎地號：表町一之四十七、四十六
  ◎土地所有人：金子圭介
  ◎開設商店名：德丸貞二市議員

- ◎地址：府後街三之二，表町一之四十八
  ◎地號：表町一之四十八
  ◎土地所有人：佐野庄太郎
  ◎開設商店名：佐野本店雜貨

- ◎地址：府後街三之三，表町一之四十八
  ◎地號：表町一之四十八
  ◎土地所有人：佐野庄太郎
  ◎開設商店名：臺北館旅館

◎地址：府後街三之十一，表町一之四十一
◎地號：表町一丁目建四十一
◎土地所有人：臺灣土地建物株式會社
◎開設商店名：橫濱生命保險株式會社臺灣支部

經過改築後的府後街通商業狀態，大正年間出現了許多的株式會社。府後街通的會社銀行、生命保險、辯護士代書業共計 25 間。旅館業共計 4 間，貿易商店、咖啡菓子點心商共計 5 間。

而府後街轉型成為辦公商業區域，從昭和時期的〈大日本職業明細圖〉背面的臺北市業種廣告中則有更精確的紀錄，府後街通共計 36 間，同樣也是株式會社占了大多數。可推測來自外地的旅客，至府後街通主要是以投宿與洽公為主。

● 府後街三丁目南邊
　大正時期，府後街二丁目、三丁目的首次改築完成街
　屋之地址、地號、所有人、營業商號。
　（引自 1915（大正4）年 11 月 28 日，《臺北市區改築紀
　念》，臺北市區改正委員會，臺灣日日新報社）

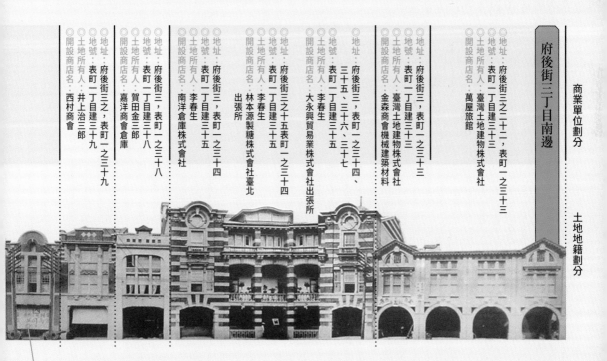

商業單位劃分　土地地籍劃分

府後街三丁目南邊

◎地址：府後街三之二十二，表町一之三十三
◎地號：表町一丁目建三十三
◎土地所有人：臺灣土地建物株式會社
◎開設商店名：萬屋旅館

◎地址：府後街三，表町一之三十三
◎地號：表町一丁目建三十三
◎土地所有人：臺灣土地建物株式會社
◎開設商店名：金森商會機械建築材料

◎地址：府後街三，表町一之三十四、三十五、三十六、三十七
◎地號：表町一丁目建三十五
◎土地所有人：李春生
◎開設商店名：大永興貿易業株式會社出張所

◎地址：府後街三，表町一之三十五表町一之三十四
◎地號：表町一丁目建三十五
◎土地所有人：李春生
◎開設商店名：林本源製糖株式會社臺北出張所

◎地址：府後街三，表町一之三十四
◎地號：表町一丁目建三十五
◎土地所有人：李春生
◎開設商店名：南洋倉庫株式會社

◎地址：府後街三，表町一之三十八
◎地號：表町一丁目建三十八
◎土地所有人：賀田金三郎
◎開設商店名：嘉洋商會倉庫

◎地址：府後街三之，表町一之三十九
◎地號：表町一丁目建三十九
◎土地所有人：井上治三郎
◎開設商店名：西村商會

◎地址：府後街三之十二，表町一之四十
◎地號：表町一丁目建四十
◎土地所有人：臺灣土地建物株式會社
◎開設商店名：神田商會自動車

## 霓虹燈廣告招牌的設置

圍塑火車站前都市空間的建築物，通常會擁有非常多數的廣告招牌，可想而知，有規模的企業將廣告招牌放置於都市中旅客進出頻繁的位置，以達到較高的曝光率，即是很正常的商業競爭手段。昭和年間由於電力的普及，府後街通也出現了霓虹燈廣告招牌的設置。

1914（大正 3）年上任專賣局長的賀來佐賀太郎認為可將酒類列入專賣項目，來增加政府的財政收入。不過此一提案不斷遭受到總督府財務局以及民間酒類業者的反對，直到 1921（大正 10）

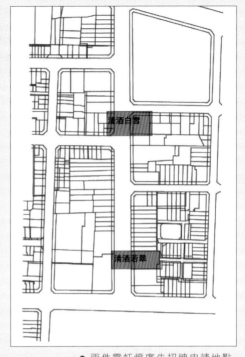

● 兩件霓虹燈廣告招牌申請地點
  （筆者自繪）

年底在第八任臺灣總督田健治郎的支持之下，加上日本國會眾議院與貴族院兩院多數投票贊成而定案。之後菸酒成為日治時期專賣制度事業的兩大支柱。從總督府公文類纂之中了解到，總督府專賣局的管制範圍也包含市街廣告的設立。[21] 所以設置霓虹燈廣告招牌，需向專賣局提出申請，業種也僅限於菸酒商。總督府公文類纂的專賣局檔案中，參考兩筆設置申請紀錄皆位於府後街。分別由 1934（昭和 9）年 9 月 13 日的「清酒白雪」（申請裝設於表町一丁目三十四番地）[22]，以及 1935（昭和 10）年 12 月 5 日的

21. 2010 年 9 月 10 日《臺灣學通訊》，〔臺灣菸酒專賣的施行〕，10 頁～11 頁，蕭明治，國立中央圖書館。
22. 1934（昭和 9）年 9 月 13 日《總督府公文類纂》，專賣局第 744 號，「清酒白雪「ネオンサイン」廣告設置承認」。

● 清酒白雪位於表町一丁目三十四番地的霓虹燈廣告設置示意圖。清酒白雪於 1893（明治 26）年參加世界萬國博覽會得到金牌獎。（引自 1934（昭和 9）年 9 月 13 日《總督府公文類纂》，專賣局第 744 號，「清酒白雪「ネオンサイン」廣告設置承認」）

清酒若翠位於表町二丁目五番地的霓虹燈廣告設置示意圖。清酒若翠發表啤酒品牌，取名為朝日啤酒，而首次發表斯托特啤酒，顏色深且味道濃厚甘甜。

「清酒若翠」（申請裝設於表町二丁目五番地）所提出[23]。兩個品牌皆為自日本移入的酒類商品廣告申請，主要是向總督府專賣局申請霓虹燈廣告的設置，而總督府專賣局評估是否有阻礙與觀瞻之後通過，給予許可，裝設霓虹燈廣告招牌。

　　藉由這兩筆裝設霓虹燈招牌的申請書，了解到非商業繁榮區域的府後街通，於昭和年間開始有了大型電子商業看板的出現。尤其是朝日啤酒的廣告，推測其尺度超過 600 公分以上的巨型霓虹燈看板，非常顯眼。而清酒白雪的霓虹燈看板雖然尺度較小，不過則是裝設在府後街通樓高三層樓，且擁有非常華麗建築外觀的林本源製糖株式會社臺北出張所屋頂，辨識度與能見度也同樣非常高。

---

23. 1935（昭和 10）年 12 月 5 日《總督府公文類纂》，專賣局第 744 號，「アサヒビール若翠酒「ネオンサイン」廣告設置方承認」。

# 府後街改築後的影響

## 城內其他的街屋改築——京町

經過臺北城內首次改築之後，臺北城內熱鬧的北門街（即町名改正後的京町），在街屋改築上碰到許多困難，致此遲遲無法進行，不過在透過凝聚力非常強大的居民所組織的公會，與官方進行合作，前此官方已累積了豐富的市區改正經驗，此次並全力支持京町的街屋改築，最終突破許多困難順利改築。而居民所組成的公會事後也集資出版了《臺北市京町改築紀念寫真帖》，其中清晰的圖文紀錄京町的街屋改築過程，藉此也能比較出日治時期城內的首次街屋改築，與京町的街屋改築兩者的不同。

起先，第五任臺灣總督佐久間左馬太衷心希望皇太子能到訪臺灣，更加速各種建設與計畫的實施速度，大致上都有很大的進展。不過到了昭和年間，只剩下北門街，也就是町名改正之後的京町通依然維持舊貌。最大的因素是前、後面被鐵路以及軍用地圍住，而無法順利的進行街屋改築。此町雖狹窄又雜亂，卻是自清代以降即地處交通要道，是城內相當繁華的街區，此外，城內重要的下水道幹線埋設工程，在此區也不易進行而延宕許久。

《臺北市京町改築紀念寫真帖》曾形容北門街改築的困難：

> 臺北北門的位置如同人體的咽喉位置，大稻埕、城內、艋舺
> 三條街道連接點就是京町，等於包含了氣管與食道，而且陸軍用
> 地就如頸部難治的腫瘤般存在，北門的市區改建，如切除腫瘤的
> 大手術一般困難，其居民也是一大難題，陸軍用地的遷移牽扯許
> 多機關與問題，當時正逢歐洲大戰，物價暴漲，但卻能照計畫一
> 步步進行。[24]

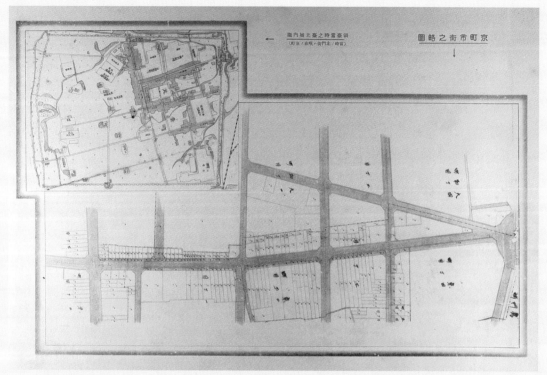

● 京町改築範圍（引自1931（昭和6）年，《臺北市京町改築紀念寫真帖》，京町建築信用購買利用組合）

　　直到1922（大正11）年臺北市町名改正之時，原憲兵隊駐地在本町，但地籍卻屬京町北門街，官方以此理由將其編入，房舍、土地也藉此強制徵收，並且欲動用警力徹底執行，並將補償金降至一坪一錢，甚至是四坪一錢，而引發土地糾紛。不過因與地主的期望相距甚遠，徵收因此拖延下來。另一方面的臺北城外，不論是大稻埕或是艋舺等區，因市區改正計畫也陷入同樣的情況。同年2月，地主與屋主就聚集在丸中溫泉商議，土屋理善喜治以及金井五介被推選為委員，以後四處奔走，但遲遲未見實施，

---

24.1931（昭和6）年，《臺北市京町改築紀念寫真帖》6頁，京町建築信用購買利用組合。

連原為清代所遺留下來的街屋也因白蟻侵蝕而無法修復，只能任其自然腐蝕毀壞。

　　1925（大正14）年經濟界較為安定時，土屋理善喜治會長再次嘗試交涉，以解決軍用地問題而籌措資金，得到企業主以及近藤兄弟商會和三十四間銀行臺北支店長北村吉之助等贊助，使懸宕多年的問題看到曙光，於1925（大正14）年2月20日在鐵道旅館，與地主們開會協議。對京町道路一、二、三、四條街市區改築相關事宜的地主會議，土屋理善喜治擔任議長並報告原委與經過，且得全場一致同意的決議如下：

1. 全町一致通過改築工程之實行。
2. 工程中以房租來分擔建設50間臨時安置小屋。
3. 決定改築準備以及區域前再次舉辦總會。
4. 請求當局指定改築實施區域劃分以及順序。
5. 選出十名委員，並由其中一名擔任委員長，負責下列事宜。
6. 低利資金的協調訂定。
7. 草擬住民公會案。
8. 改築地界線劃分的調解。
9. 設計建築標準的最低底限（建築標準）。
10. 其他式樣的公共交涉。
11. 委員長向政府當局提出前各項事宜並請求協助。
12. 推薦並承諾的委員名單低利資金的協調訂定。[25]

---

25. 1931（昭和6）年，《臺北市京町改築紀念寫真帖》9頁，京町建築信用購買利用組合。

不過由於當時從日本財政部借貸到款項的可能性極低，而依照三十四銀行臺北支店店長北村吉之助的提議，創設公會，以從日本生命保險株式會社借貸資金為目標。與官方人員地會議於 1925（大正 14）年 5 月 4 日在臺北州廳會議室召開，會同內務部長，課長，產業主任的出席，州廳方面與土屋、高橋、近藤三人和北村之間就金額 80 萬圓之金利，以擔保的方法及償還方法等問題開始交涉，經數次會見，得一致同意，由北村向「日本生命保險株式會社」交涉協議訂定具體契約，並於同年 10 月 18 日實地勘查。

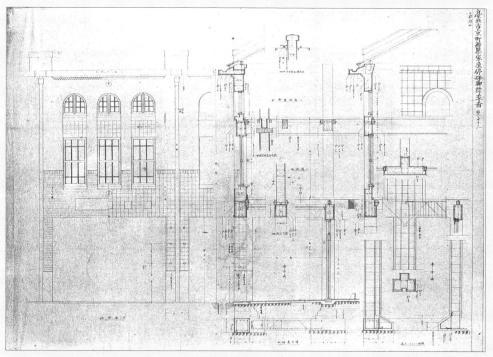

● 京町改築的建築立面與結構剖面詳圖，提供給居民參考用。
　（引自 1931（昭和 6）年，《臺北市京町改築紀念寫真帖》，京町
　建築信用購買利用組合）

而有關於建築本體的興建，歷經數年的改築期間，每當舉行預備會議時，京町住戶秋本平十郎對土屋理善喜治會長要求說：

　　　　請建造不會漏雨的屋子，看到現在住在京町會漏水尚未改築房舍居民痛苦的樣子，對年老的我希望能在不漏雨的屋子舉行葬禮。[26]

　　這樣的懇求毫無異議的被接受並達成共識，街屋以不漏水及不過度裝飾為基礎，且擁有堅固的良好構造，並以都市景觀統一的規劃為目的，進而訂定街屋設計條標準。土屋、高橋、近藤三人訪問總督府營建課長井手薰技師尋求協助，並請臺北州技師荒井善作將會議達成的街屋設計標準條件納入建築設計圖，後經數次會議，於 1926（昭和元）年 4 月 19 日依照荒井技師的設計確立標準設計圖，並於公會事務所供改築者閱覽。有關此次街屋改築的基本設計準則如下：

1. 建築物希望蓋三樓的都只能蓋二樓，但是一坪以兩百圓左右為預算。
2. 十字路四個角的地點可蓋三樓。
3. 亭仔腳的高度從地面到二樓地板為止 13 尺。
4. 亭仔腳的上端橫樑使用鋼筋混凝土構造，直線用半圓形。
5. 亭仔腳橫樑高度為 11 尺。
6. 同橫樑下端到二樓窗下為止的高度為 3 尺 5 寸。
7. 亭仔腳的柱子與橫樑的形狀統一為四角形，但中間及添加的柱子可用圓形。

---

26. 1931（昭和 6）年，《臺北市京町改築紀念寫真帖》10 頁，京町建築信用購買利用組合。

8. 亭仔角的柱子以鋼筋混凝土或煉瓦。

9. 建築物正面避免裝飾，但塗料可以用洗石子。

10. 屋頂不得設採光或換氣窗。

11. 直溝為4寸（3寸5分）角狀裝飾設於柱子外側。

12. 各構造強度以標準圖為準。

13. 後院界線上以每6尺放半枚累積成柱形高度為6尺以上為圍牆。

14. 面向道路的照明燈及亭仔腳內部的外燈位置統一。

15. 國旗杆，燈籠吊物以標準圖為準，設置位置也與標準圖面同。[27]

　　京町全部改築所需材料數量龐大，金額也難以估計，在可行範圍內建築材料盡量採用本島生產之煉瓦與水泥。而建築材料以公共事業為由，以低價於1926（昭和1）年1月25日與「臺灣煉瓦株式會社」達成單價契約，以及1926（昭和1）年4月24日與「淺野水泥株式會社」達成單價契約，限定使用二株式會社製品，而二株式會社方面也很樂意訂定契約，並以幾乎無償方式隨時應改築人員要求，可至材料生產現場勘查。

　　不過經過多年的努力，在京町改建完成後，住戶為求表現自家商品種類的不同，爭奇鬥艷的看板林立，使得苦心設計美觀市街的努力功虧一匱。官方未整頓看板，於1928（昭和3）年4月16日進而提出統一各商家看板之規定，而訂定亭仔腳正面上方突出邊緣內之商號招牌廣告，至橫跨下水道之一定距離內，若看板超出尺寸則一律強制拆除，以強調都市景觀整齊美觀為原則。

　　昭和年間，臺灣進入日治時期三十多年，臺北市街道建設的難題及京

---

27. 1931（昭和6）年，《臺北市京町改築紀念寫真帖》11頁，京町建築信用購買利用組合。

町的市區改正，如上所述是既複雜又棘手，更需幾經波折，自 1925（大正 14）年 2 月的地主總會之決議開始，經過許多的努力或間接的援助，長達七年的建築時間，終於完成京町的改築。其中，因此市區改築而擴張道路用地，徵收的私有地就有一千零六十一坪之多。

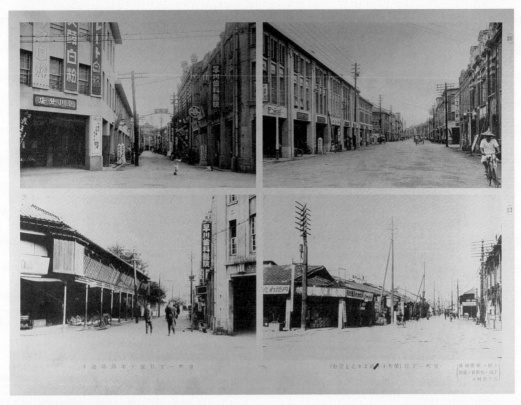

● 京町改築新舊對照
（引自 1931（昭和 6）年，《臺北市京町改築紀念寫真帖》，京町建築信用購買利用組合）

1911（明治 44）年的風水災害，京町的受災較輕微，加上還有許多的問題存在，所以臺灣首次的街屋改築計畫中，京町並無實行，而較晚期的京町改築比起第一次的府後街改築，在實行過程中則有明顯的不同，也可以看出總督府在施行改善都市景觀的計畫後，累積了豐富的經驗，如工程款項借貸管道的多元、凝聚居民的向心力組織公會、建材的取得管道、設計者與居民的協調、建築立面風格的統一性、招牌管制等等，皆比起臺灣首次的臺北城內街屋改築，皆較有系統與整合度。

## 日治時期獨立劃分的亭仔腳土地

　　關於亭仔腳的定位，可分別從清代、日治、現今三個時期的地籍圖中，了解到於地方政府在土地登記時的考量。

　　首先實施市區改正前的土地地籍皆清代所遺留，單筆狹長的土地，呈現面寬窄且誇張的進深，亭仔腳在那個時候就已經存在了，只不過較狹窄，行人通行度較弱，往往成為曬衣與置物的場所。市區改正之後，昭和年間的地籍圖呈現出最特別的是，每筆土地前方聯接道路之側，劃分出了亭仔腳深度的小筆土地，而建築物所有權人所擁有的土地，若要登記主要街通為建築地址，而提高本身建築與地段本身的價值，就必須登記建築物土地與亭仔腳土地兩筆，亭仔腳土地作為公共使用通道，二樓的建築空間才是私人使用，利用土地的劃分讓建築物所有人了解到，亭仔腳土地性質並非完全屬於私人。不過，現今的地籍圖中，又回復了整筆土地的登記，而無獨立亭仔腳土地的劃分，使得土地登記人無法感受到亭仔腳為建築法規強制預留的空間，而產生亭仔腳並非公共性所使用的目的之錯覺。

● 自明治年間的府後街三丁目到現今的地籍圖變化。左圖尚未執行都市改正，清代的地籍劃分狀
　況。中圖為昭和時期的地籍圖。右圖為現今地籍圖。
　（左圖引自 1900（明治 33）年 12 月 15 日《總督府公文類纂》，民第 449 號，「洪以南對總督府業主
　權係爭事件」。中圖與右圖引自昭和年間地籍圖與現今地籍圖：臺北市政府建成地政事務所）

　　　另外從日治時期地籍謄本之中比對發現，狹長形的建物土地與面積較
小的亭仔腳土地，兩筆皆可以向銀行抵押貸款。例如開設於表町的吉岡德
松商店，所有人吉岡德松所擁有的表町一丁目十九番地與十九之一番地，
在 1920（大正 9）年時向臺灣銀行申請貸款，兩筆土地皆貸款到五千圓。
比較特別的是，兩筆面積相差甚多的土地，居然可以貸款到相同金額，據
推測可能是亭仔腳成為公共使用步道，而對所有權人的獎勵優惠，如同現
今的減稅制度。[28]

---

28. 日治時期地籍謄本，臺北市建成地政事務所。

## 現今亭仔腳規定不完全的法規

核對地方自治法規的規定後，可知，不但強制規定設置亭仔腳，並在性質及使用上確定不得有擅自圍堵使用之行為，其使用權非屬私用，若有占用則應予以打通或整平。在現行的亭仔腳法規之中，應該要訂定更為明確強制性的法規。

有關法律保留原則的問題，李惠宗著〈為什麼不能在自家騎樓上設攤營生？〉一文，曾針對大法官會議解釋第五百六十四號提出批判論述，認為依據〈道路交通管理處罰條例〉之中八十二條第一項第十款，針對在亭仔腳設攤者處罰並非合法，因為對亭仔腳使用上之限制

● 上圖為日治時期臺北市榮町亭仔腳（引自Taiwan Pictures Digital Archive - taipics.com）。下圖為目前缺乏管理與管制的混亂亭仔腳占用情形

應該屬於法律保留的範圍，而〈道路交通管理處罰條例〉並未明文禁止騎樓設攤，且無其他法律明文禁止，故釋字五百六十四號解釋並非妥適。[29]

依現行法規，亭仔腳應屬供公眾通行使用。而中央法規又較地方法規不明確，似乎有必要作統一的規範，並且明定亭仔腳的使用規則。不過現行的臺灣各大都市，各地方對於亭仔腳的管理施行徹底程度不盡相同，如臺北市對於位在商業區亭仔腳的管理較為徹底，在缺乏人行道的商業區域

29. 2003年11月，為什麼不能在自家騎樓上設攤營生？──法律只是「依法行政」的擋箭牌，還是國家理性的表徵？釋字第五六四號解釋的解讀，21頁～23頁，李惠宗，《臺灣本土法學雜誌》52期。

中，行人還可行走於亭仔腳。反之，地方政府對於亭仔腳的管理則較為鬆散。部分地區還可能完全占用亭仔腳，加上嚴重的停車問題，使得居民行走於亭仔腳的權利完全被剝奪，甚至與道路上的摩托車與汽車爭道，產生嚴重的交通問題。

不過，因為現今在法理上，亭仔腳設攤者的處罰有違法律保留原則，理應進一步訂立詳盡的使用規則，才不致於產生使用上的衝突。騎樓的使用，應該適度參照如臺灣第一次所提出的〈檐下通路管理取締令〉第二條：

> 但在無妨害通行之場所，欲搭出遮棚露店攤販等販賣物品，或為家屋修繕其他工程暫時之使用，則需要向所轄之警察官署提出申請，得其許可之後方可。

即以向主管機關提出申請為前題下，且不可妨礙行人通行與影響交通為目標做管制。日治時期的警察系統對於亭仔腳負有管理責任，實際執行較為直接且有效率，而今則是改由地方政府建築管理單位管理，若有亭仔腳占用問題需通報地方政府，再經過一定的行政程序後，協同警察單位實際執行，效率較低，甚至如先前所提到的，有部分地方政府對於亭仔腳缺乏管理取締而造成都市亂象。

# 亭仔腳存在的重要性

　　日治時期公共建築擁有明顯的建築高度，在都市中可強化其所在的位置，進而形塑都市節點。

　　現今的臺北城內街道紋理與尺度並沒有多大改變，只不過戰後隨著經濟發展，出現了高度參差不齊的樓房，直接改變了都市空間面貌，也讓臺北城內的都市節點埋沒在戰後的建築之中。而現今最大的改變就是臺北鐵路地下化後，拆除第三代臺北停車場並轉移車站位置，由於規劃當初缺乏對都市空間的認識與了解，不僅破壞了總督府極力塑造門戶意象的軸線，現代臺北車站其誇張的量體與接近正四方形的平面配置，也使得原本擁有都市軸線的車站空間完全失去方向性。

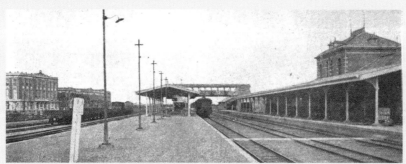

● 1910 年代臺北停車場，縱貫鐵道通車後不久。旅客出站後，即面對改築後華麗的臺北街屋。（引自《臺北寫真帖》）

● 改築後的府後街，成為日後的模範街屋。（引自《臺北寫真帖》）

從臺北停車場到臺灣總督府博物館的門戶意象軸線，原本在於凸顯出進步文明的都市空間；耗費鉅額資金興建的總督府博物館，更是展示臺灣殖民與知識治臺的象徵。而今臺北都市空間存在最大的問題是缺乏方向性之課題，在短期內仍無法解決與改變，加上最新進行中的車站特定區計畫，形塑的方向更是反其道而行，以商業考量為取向，建造巨大的超高層建築，企圖創造新的都市軸線，讓存在於臺北古城內的歷史文化建築更顯眇小，足見規劃者對於臺北城歷史文化的漠視。

戰後的臺北城內，日人離臺後所留下來的空間，改由自中國戰敗撤退的移民所使用，可見臺北城內的人口與政權是密不可分的，每次的政權轉移，土地利益的轉變與輸送即不斷上演。現今的臺北城內主要街道邊的建築大多已經改建為現代建築，不過除了有亭仔腳的留設，在街廓巷弄內依稀還可見較低矮的町屋保存下來。至今臺灣仍沿用大量日治時期法規，可見總督府所立之法絕非臨時性的制定，而是以永久治理為考量，也強烈影響到現在的臺灣都市空間。以府後街模範街屋為例，在開創許多歷史的同時，且擁有多項首次紀錄：

1. 首次擁有西洋立面亭仔腳建築風格。
2. 首次條擁有西洋式旅館街通。
3. 首次出現於臺灣日式會所地都市空間。
4. 首次改築成為現代模範街通，影響未來全臺灣街屋改築。

關於現今館前路（舊府後街）的商業變遷，如館前路北段靠近臺北車站端，有百貨公司、大型速食店、電腦賣場等商場；南段靠近博物館則多數是銀行與公司行號，與日治時期相差不遠。而現今與過去最大的

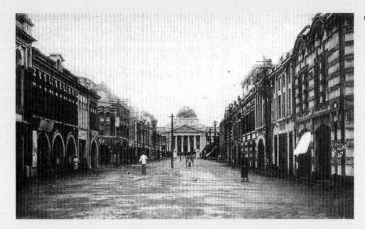

改築完成的模範街屋——府後街通，為搭乘火車到達臺北之後出站第一映像，圖中為府後街與總督府博物館。（引自 Taiwan Pictures Digital Archive - taipics.com）

不同，就是原本為旅館業的鐵道旅館與吾妻旅社之原址，已轉變成為百貨公司與大型電腦賣場。隨著交通便捷發展，臺灣島內南北可以在半日之內來回，館前路的旅館業也跟著消失，取而代之的並非小型的零售商店，而是大型的商業賣場。倒是近年因為自助旅遊風氣盛行，商務或小型旅館在館前路則稍有復甦。

　　亭仔腳為臺灣都市景觀上的特色，近年來新型態的商業區擁有較寬闊的都市空間，而採用開放式的人行道，並無採用亭仔腳。但是亭仔腳此一特別的都市空間，為日治時期總督府對於臺灣氣候環境經過實際的精密調查之後所作的規定，對於行人而言，亭仔腳是行走於都市中最低限度可得的方便性與舒適性。不過現今部分自私的建築物所有權人，在得到稅金減免之外，還要占用這個屬於公共的亭仔腳空間，加上部分地方政府的放任，完全忘記先前制定規定時的目的與目標，對於現今的亂象，的確令人不勝唏噓。

第四章

改築新風貌

# 蛻變中的臺北城

## 臺北城內土地所有權的移轉

　　清末臺北城建城是以政治為主要目的，官署建築單位皆位於城內，來自中國的官員就以臺北城內為主要辦公區域。日治以後，大量的日本人進駐臺灣，臺北城內也跟著出現為數不少的日本式宿舍。戰後政權轉換，又轉變成為中國官員與中國移民的區域。隨著城內區域居民族群的不斷改變，也大大影響了城市的風貌，此從臺北城內的商業變動最容易明顯感受到。

　　政治區域的主人一再輪替，土地的所有權也跟著使用者一再變更，除了探討臺北建城之後首次的政權轉移，並自土地訴訟資料中，分析了土地移轉的過程。總督府藉由原本擁有的官有地，同時成立臨時土地調查局，強力徵收官有地周邊的水田地，進而從事大面積的官廳、宿舍、公共設施的建設與開發。雖然水田地遭到徵收的府後街地主洪以南，以法律訴訟途徑表達對總督府強硬徵收土地的不滿，不過大租戶洪以南所提出的文件證

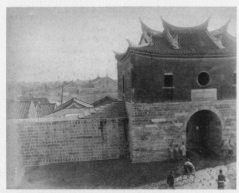

● 日治初期臺北城北門一景
（引自《台湾諸景写真帖[1]》）

● 日治初期臺北城內仍多為農地水田，圖為西南門樓
（引自《台湾諸景写真帖[1]》）

據為清代地契，在缺乏詳細測量狀況下，紀錄並非完整而清楚，因此遭到法院完全駁回，終使洪以南對總督府的法律訴訟過程全部敗訴。過程中總督府並沒有因為訴訟案件而拖延建設速度，先將大量的宿舍建築完成，使之成為日本人生活區域，並且直接影響城內的商業活動。戰後日本人撤離後，原本的官舍建築與販賣日本商品的商店，以及日本人的民居建築皆成空殼，使得來自中國的移民與官員能迅速進駐，又再一次改變了空間的主人。

## 府後街風水害嚴重的主要因素

1911（明治44）年8月底的風水害，徹底的將臺北城內北側偏東的區域，也就是府後街周遭破壞殆盡，房屋全倒，才有了街屋全面改築的契機。而首次改築的區域，即這次風水害最嚴重的地區，經過《臺灣日日新報》的比對，將受災地點標定於地圖之上，再將臺北城內的海拔等高線套疊於受災地點，因此得出受災地點皆處於臺北城內最低窪處的結果，這些區域順其數據，也被列為優先改築防災的標的，而府後街受益於位置正對著臺北停車場，而成為日治初期首次的街道改築範圍之一，意義非凡。

## 府後街改築過程

府後街的改築，不只是單純的將受災房屋重新改建與過寬道路，而是包含了許多意義與時代性，更是明治天皇的夢想。受災之時積極與官方溝通的澤井市造，為改築實際進行最重要的推手之一，加上總督府為了建設出大規模的模範街道，也展現出改造都市環境的強大決心。

大規模改築都市街道，最大的難題莫過於資金的問題，所以總督府與臺灣銀行提出特別的低利資金貸款，藉由低利資金可讓改築過程更加流暢順利。再加上臺灣土地建物株式會社對於城內大量土地所有權的掌握，而總督府也將改築的開發與規劃全權交給了臺灣土地建物株式會社，並再另分街區發包給其他下游的營造會社。當時臺灣土地建物株式會社藉由此低利資金，經營臺北城內的土地開發，將臺北城內的都市空間徹底改造成現代化且衛生的環境。經過改築之後土地價格高漲，也同時帶給了臺灣土地建物株式會社經營上的成功。

　　總督府的城內模範街道的改築，後續也影響了全臺灣其他地區的市區改正。在臺灣人區域的街道改築雖然只是立面的改頭換面，不過西洋風格立面與道路尺度，以及衛生下水道，為之氣象一新，並進而擴大其他地區逐漸轉變成為擁有近代化衛生設備的都市空間。

## 都市軸線空間與重塑首次改築完成的府後街

　　府後街的改築，對於臺灣市區改正擁有指標性的意義，並且成為城內最重要的都市軸線之一。以府後街為主軸，藉由搭乘火車進入臺北的空間感受與視覺震撼，由月臺、臺北停車場、廣場、三線道路、府後街、總督府博物館、新公園所組成擁有強烈門戶意象的都市軸線。如今重新探討過去的都市空間，已消失的門戶意象得以藉由文字、老照片及 3D 建模清晰呈現。

　　老照片經過比對、合成、拉伸垂直水平、比例調整之後，利用數位多媒體技術重建改築完成時的府後街，並且模擬重現當初改築的建築材料顏

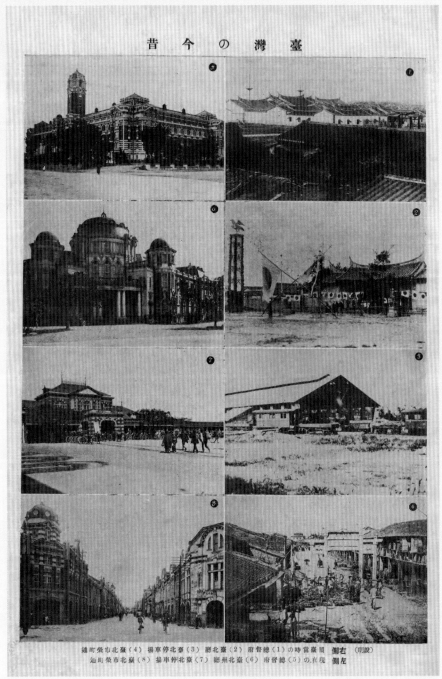

昔 今 の 灣 臺

通町榮市北臺（4）　場車停北臺（3）　廳北臺（2）　府督總（1）の時當臺頭　側右　（明說）
汕町榮市北臺（8）　場車停北臺（7）　廳州北臺（6）　府督總（5）の在現　側左

● 日治時期對照清末與改正後的臺灣建築景觀，有明顯的差異。
（引自《自由通信》第2卷台湾号，昭和4，自由通信社編）

色，一部分補足了老照片所無法呈現的都市顏色與城市表情。數位重建完成的府後街，除了重現當年的都市風采外，還可以從不同角度與不同尺度的觀賞，去感受這條臺灣首次改築成現代化，且擁有西洋風格樣式立面的街屋。

　　昭和年間，臺北開始有飛行機鳥瞰拍攝空拍圖，空拍紀錄也可以目睹昭和年間臺北城內區域的建築狀況，還可看見進深較淺且整齊的日本式街屋，以及不同於臺灣傳統街屋的區域，即一種密度較低且擁有綠地的會所地空間的出現。若再往回對照日本的街屋建築，日本在地雖然缺少了亭仔腳的建築元素，不過街廓內卻擁有會所地空間，並且產生關西與關東兩種型式的差別。而臺北城內的會所地與日本關東的會所地型式較為接近，是另外一種生活空間。至於築於會所地內的建築，則為低矮的木造房舍以及小面積綠地。而臺北城內所見的會所地空間，算是首次出現於臺灣的日本式都市空間。現今臺北舊城區內的小巷弄之中，還是保有先前會所地所建築的木造房舍，只是街屋轉變成為猶如高牆的大樓，再加上冷氣的普及，所遺留的會所地空間內的物理環境較為不良，殊為可惜。

## 商業的轉變

　　雖然府後街為清代臺北城內最早成形的街通，不過由於城內其他街區，如北門街與西門街接近艋舺與大稻埕，以致於較府後街快速發展商業，而成為城內最繁榮的街區。日治初期的府後街，並非臺北城內最熱鬧的街區，主要以零售業與旅館業為主，但在大正年間改築過後，府後街開始有了商業形態的轉變。由於臺北停車場與鐵道旅館的設立，府後街開始出現了更多的旅館業與株式會社辦公廳舍，從原本位於都市邊緣，以小型

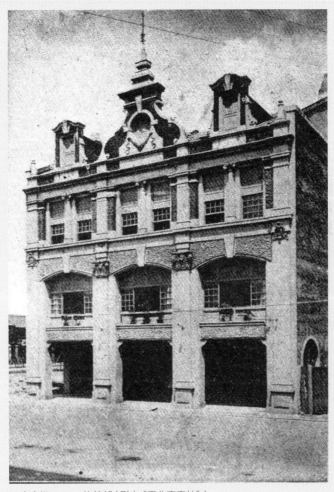

● 府中街marusa旅館部（引自《臺北寫真帖》）

零售業為主的街區，也轉變為以方便商旅洽公與住宿的街區，而有別於臺北城內其他街區的商業型態。

　　戰後，府後街改名館前路，因應鐵路地下化之後所新建的臺北車站，位置移到原本臺北停車場的東邊，不只是缺乏方向性，更是忽略了當時的都市軸線，使得館前路的門戶意向遭到忽略，加上戰爭時期遭到美軍轟炸破壞的鐵道旅館拆除之後，館前路的旅館業於戰後逐漸消彌，原本的鐵道旅館舊址，則轉變成大型百貨公司、電腦賣場以及大型連鎖速食店的商區，南側靠近臺灣博物館側則同樣以銀行、公司行號為主的商業形態，較少出現小型零售業，與日治時期沒有太大差別。

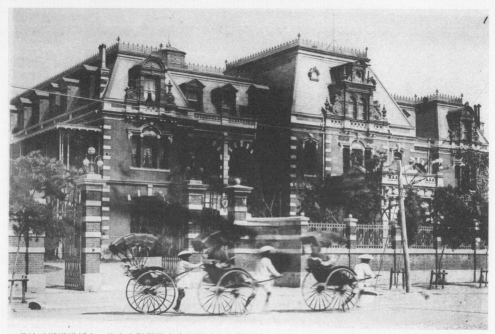

● 日治時期鐵道飯店，後來也影響了府後街附近的商業型態，旅館
　業是其中之一。(引自《台灣風景風俗寫真帖》，葛西虎次郎著，
　沼田日進堂，明治44.10)

● 北門街日之丸旅館（引自《臺北寫真帖》）

● 府前街朝陽號
（引自《臺北寫真帖》）

● 1930年代整齊的豐原街與亭仔腳街屋建築，明顯受早期市街改築的後續影響。
（引自《日本地理大系臺灣篇》）

## 日治時期與現今亭仔腳的管理比較

　　現今各地方的〈建築技術規則〉對於都市計劃區域內道路側新建的建築，皆強制要求留設亭仔腳空間。其實，對於亭仔腳的尺度，與日治時期〈臺灣家屋建築規則〉之中的規定並無太多差異，可見日治時期奠定的亭仔腳設置規則依然沿用至今。不過現今全臺對於亭仔腳管理則就有很大的不同，雖然臺北市的亭仔腳管理較為徹底，掃除路霸執行的非常徹底，不過其他都市對於亭仔腳則較無強制性的管理，也造成原本就屬於公共空間的亭仔腳遭到住戶的占用，從事商業行為、停車、永久置物等等狀況層出不窮，使得日治時期為了順應臺灣多變氣候，可供行人有避暑以及避雨的亭仔腳空間遭到濫用，徹底的影響了行人的權利。

　　從清代、日治、現今三個時期的地籍圖中，對於亭仔腳這個空間的土地劃分，在不同民族治理下也形成不同的狀況，清代與現今的地籍圖將本身土地與亭仔腳土地劃為同一筆土地，使得土地所有權人感覺到亭仔腳空間是政府強迫劃分出來，提供給公眾使用的土地。不過，日治時期的亭仔腳空間的土地則為一獨立的劃分，有獨立的土地番號，亭仔腳的小面積土地也同樣可以向銀行貸款到與主要大面積土地相同的金額，也讓日治時期所有權人較能感受到亭仔腳空間的獨特性，與政府對於擁有亭仔腳空間所有權人賦予貸款的優待。雖然現今對於擁有亭仔腳空間的所有權人也有減稅的優待，不過臺灣其他地區還是有自私的住戶長期占用亭仔腳的問題，且遭到部分地方政府的漠視。

# 亭仔腳街屋的後續影響

臺灣其他主要都市實施市區改正近代化的區域，多以火車站前為主要範圍，所以比起現今臺灣都市其他新興區域，日治時期實施市區改正的區域內，大多擁有具歷史文化價值的建築物。不過隨著商業繁榮與發展，擁有華麗外表的西洋風格亭仔腳立面街屋，也隨著地價的高漲，導致土地所有權人產生投機心態，進而拆除二或三層樓的街屋，建造擁有更多樓地板面積的高樓層建築，不只改變了都市天際線，也使原本日治時期所創造的公共建築與民間建築之間的高度主從關係，遭到了破壞。

本書跳脫一般亭仔腳街屋建築的研究，以史論為基礎，探討臺灣首次市區改正而形成的府後街西洋樣式立面街屋，雖然幾已拆除改建，不過府後街對於臺灣其他地區影響的重要性絕不可忽視，更何況以史論為基礎的改築過程研究仍很欠缺，剛好可以補足一部分的立論基礎。

臺灣目前保存下來的西洋風格立面街屋街道，大多位於商業與交通沒落之地，少了開發的影響，較為完整的都市空間得以保留下來，如迪化街、三峽、大溪、湖口、鹿港等地，皆具有珍貴的觀光價值。不過關於這些街道，多數的研究莫過於風格、比較立面樣式、街道形成過程等，較欠缺關鍵性的市區改正過程的研究。

本書研究臺灣首次的近代化市區改正街道，也是亭仔腳街屋研究方法的開端，期望藉此拋磚引玉，未來能夠看到有更多臺灣其他近代化街道的研究，使西洋風格立面街屋的各個面向，可以更為完整而且清晰。

國家圖書館出版品預行編目（CIP）資料

日式街屋建築.臺北篇 / 黃郁軒著 .-- 初版 .-- 臺中市：晨星出版有限公司，
2024.03
　　面；　公分 .-- 〔圖解台灣；34〕
ISBN 978-626-320-759-2〔平裝〕

1.CST: 歷史性建築 2.CST: 建築藝術 3.CST: 日據時期 4.CST: 臺北市

923.33　　　　　　　　　　　　　　　　　　　112022563

線上讀者回函，
加入馬上有好康。

圖解台灣34

# 日式街屋建築：臺北篇

| | |
|---|---|
| 作　　　者 | 黃郁軒 |
| 主　　　編 | 徐惠雅 |
| 執 行 主 編 | 胡文青 |
| 校　　　對 | 黃郁軒、胡文青 |
| 美 術 編 輯 | 李岱玲 |
| 封 面 設 計 | 張蘊方 |

| | |
|---|---|
| 創 辦 人 | 陳銘民 |
| 發 行 所 | 晨星出版有限公司 |
| | 台中市407工業區30路1號 |
| | TEL：04-23595820　FAX：04-23597123 |
| | http://star.morningstar.com.tw |
| | 行政院新聞局局版台業字第2500號 |
| 法 律 顧 問 | 陳思成律師 |
| 初　　　版 | 西元2024年06月01日 |
| 讀 者 專 線 | TEL：(02)23672044 / (04)23595819#230 |
| | FAX：(02)23635741 / (04)23595493 |
| | service@morningstar.com.tw |
| 網 路 書 店 | http://www.morningstar.com.tw |
| 郵 政 劃 撥 | 15060393（知己圖書股份有限公司） |
| 印　　　刷 | 上好印刷股份有限公司 |

定價490元
（如有缺頁或破損，請寄回更換）
ISBN：978-626-320-759-2

Published by Morning Star Publishing Inc.
Printed in Taiwan

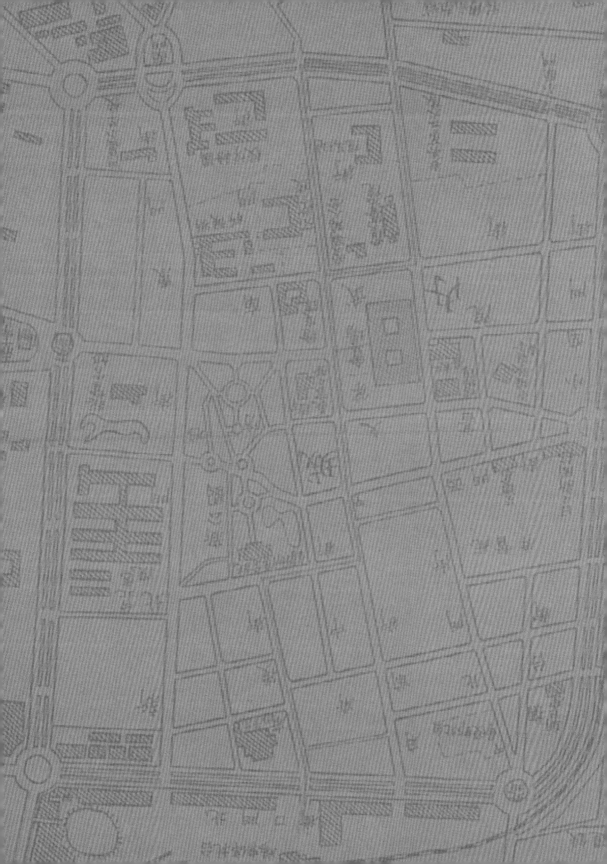

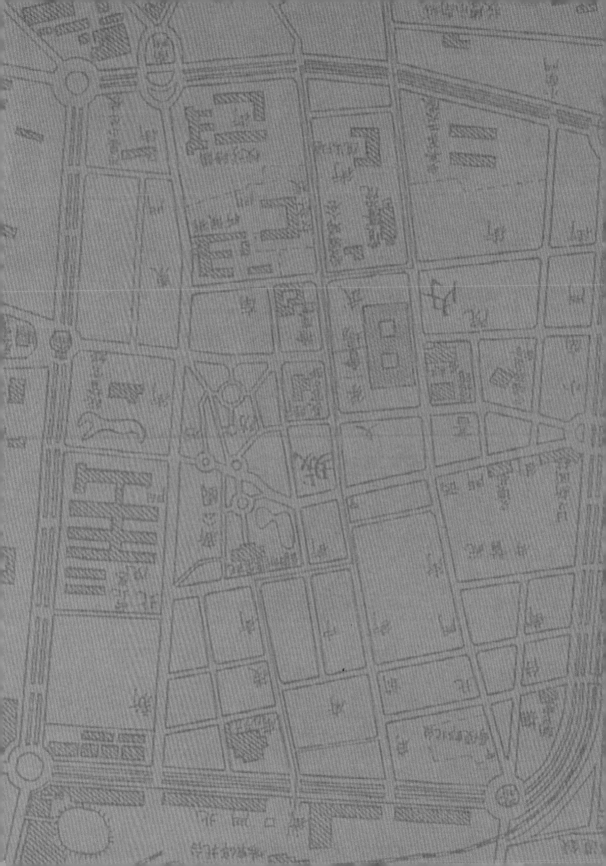